WIEN KULTUR UK A.MBRA |V MUSA

VIENNA.VIEWS
WIEN.BLICKE

STADTBILD-FOTOGRAFIEN VON
THE CITY IN PHOTOGRAPHS BY
REINHARD MANDL

Herausgeber für die Kulturabteilung der Stadt Wien (MA 7) |
Editors for the Department for Cultural Affairs of the City of Vienna (MA 7):
Berthold Ecker, Reinhard Mandl

AMBRA |V

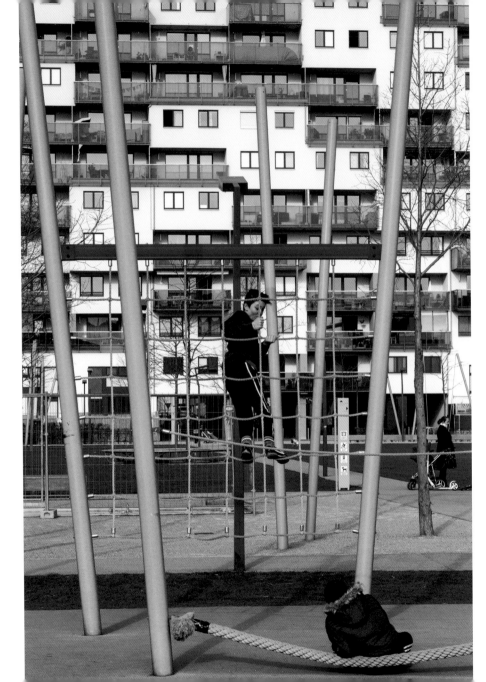

02., Rudolf-Bednar-Park, 2013

GEWIDMET | DEDICATED

all jenen WienerInnen, die jetzt noch keine Zeit haben, ihre Stadt genau anzuschauen, die Wichtigeres im Kopf haben – etwa weil sie gerade erst das Licht der Welt erblickt haben oder zum ersten Mal verliebt sind oder schon Banken retten müssen.

Irgendwann wird der Tag kommen, an dem es auch für sie von Bedeutung ist, ein paar Bilder zu haben, die zeigen, wie Wien ausgesehen hat: dort, wo sie sich herum-getrieben haben damals, zu Beginn des 21. Jahrhunderts.

Bilder, die Zeitgeist zeigen, sind auch Por-träts jener Generationen, die in dieser Zeit gelebt haben. Was mich angetrieben hat zu meinen fotografischen Erkundungstouren, war die Zuversicht, dass sich WienerInnen, die heute jung sind, eines Tages in meinen Bildern wiedererkennen werden – nicht in den Gesichtern, aber im Lebensgefühl. Wir können aus der Erinnerung heraus schreiben, zeichnen und vielleicht sogar malen, aber mit dem Fotoapparat lässt sich nur der Augenblick einfangen. Wenn die Zeit für Rückblicke reif ist, ist es dafür zu spät.

to all those Viennese currently too busy, with more important things on their minds, to take a closer look at their city. Maybe they have only just been born, are in love for the very first time, or have their hands full saving the banks.

At some point the day will come when they, too, will realize the importance of having a few pictures that show them what Vienna looked like – there, in those places where they went about their daily lives at the beginning of the twenty-first century.

Images that capture the *Zeitgeist* are also portraits of the generations who were alive at that time. It was this confidence that young Viennese will one day recognize themselves in my images – not in the faces, but in the feel of life – that inspired me to embark on my photographic exploration tours. We can write, draw and perhaps even paint from memory, but with the camera we can only capture the moment. When the time is ripe for reminis-cence, it is already too late.

INHALTSVERZEICHNIS |
CONTENTS

Die Stadtfotografie ist ein weites Feld. Ihre Tradition reicht bis in die Anfänge des Mediums zurück. Seither durchlief sie eine Vielzahl von grundlegenden Änderungen. Immer neue Aspekte des Universums „Stadt" rückten in den Brennpunkt der FotografInnen. Alleine zu Wien können Bildbände und fotografische Auseinandersetzungen von verschiedenster Orientierung und sehr unterschiedlichem Niveau ganze Bibliotheken füllen. Die digitale Wende in der Fotografie hat zu einer verstärkten Präsenz des Bildes in unserem Leben geführt, sowohl im offiziell öffentlichen Bereich wie auch in der privaten Sphäre. Dadurch hat sich die gesellschaftliche Wahrnehmung hin zu einer neuen Publizität des Privaten verschoben bzw. ist die Grenze durchlässig geworden. Zudem mutierte das alltägliche „Bilder-Machen" zur oftmals unreflektierten Routine, sodass gelegentlich der Eindruck aufkommt, die Stadt vor lauter Bildern kaum noch sehen zu können.

Dem steht das denkende Sehen dokumentarisch orientierter FotografInnen gegenüber, deren optische Wahrnehmung über ein konstruktives, geschultes Auge läuft. Bei manchen von ihnen liegt die Qualität der Bilder im schnellen, instinktiven Erfassen von Situationen, andere wieder bauen ihre Szenerien bedächtig auf. Da gibt es solche, die nach dem besonderen Moment jagen, und diejenigen, die auf das Skurrile, das Schöne, auf soziale Aspekte oder auf Typologien aller Art aus sind.

Reinhard Mandl zeigt in der Ausstellung „WIEN.blicke" die Ausbeute seiner Expeditionen durch die Stadt Wien, die er im Verlauf von sieben Jahren unternommen hat. Er kennt die Arbeit seiner VorgängerInnen, er weiß von den vielen Möglichkeiten, aus einer Stadt Bilder zu gewinnen. Wie also mit all diesem Bekannten, mit all diesen alten Ansichten im Kopf zu neuen Bildern gelangen?

Mandls Konzept basiert auf zwei einfachen Komponenten, auf der langen Dauer und einem sehr stringenten, prosaischen Weggerüst. Dadurch kann er den zeitlichen Wandel verbildlichen und gerät nicht in die Falle, die bereits gedachten, also vorhandenen Bilder wieder aufzusuchen und so bestenfalls Varianten vom Bekannten zu schaffen. Indem er im Wiener Straßenalphabet vom Buchstaben A die erste Gasse wählte und von dort zur ersten Gasse des Buchstabens B ging und so fort, bis das Alphabet durchexerziert war, kam er in Gegenden, die gleichsam noch nie des Mandls Fuß betreten hatte. Auf seinen Gängen hielt er fest, was sonst kaum wahrgenommen wird, scheinbar unbedeutende Dinge und Situationen voller Poesie und Humor, kleine Details großer Ereignisse, aber auch atmosphärische Verdichtungen und Szenen, die unsere Gegenwart repräsentieren.

Der Gesamtertrag dieser siebenjährigen Expedition beläuft sich auf 18.000 Fotos. Die Reduktion auf die endgültige Auswahl für Katalog und Ausstellung erfolgte kontinuierlich und sehr strukturiert durch den Künstler. Die Kombination der Bilder wurde primär von Reinhard Mandl im freundschaftlichen Austausch mit unserem Team geschaffen.

Auch einer der bekanntesten Fotografen der älteren Generation, Harry Weber, hatte sich in einer früheren Ausstellung des MUSA auf Anregung von Bernhard Denscher seiner Heimatstadt Wien gewidmet. Sein „Wien-Projekt" ist ein wertvoller Bilderschatz, der schon jetzt als wichtige historische Quelle dient.

Das Genre der Wiener Stadtfotografie, das in der Sammlung des MUSA durch Arbeiten von so bedeutenden Fotografen wie Franz Hubmann, Erich Lessing, Harry Weber, Helmut Kandl, Annelies Oberdanner, Didi Sattmann und vielen anderen vertreten ist, erhält mit Reinhard Mandls Projekt „WIEN.blicke" einen wertvollen aktuellen Zuwachs.

Berthold Ecker

Urban photography is a broad field. Its tradition stretches back as far as the beginnings of the medium itself. And it has undergone a multitude of fundamental changes since then. New aspects of that universe 'the city' were constantly moving into the photographers' focus. About Vienna alone, whole libraries could be filled with picture books and photographic explorations comprising myriad orientations and very diverse qualities. The digital turn in photography has intensified the presence of the image in our lives, both in the official public arena and the private sphere. Society's perception has shifted to a new publicity of the private, or the boundary between the two has become permeable. In addition, day-to-day 'image-making' has morphed into a frequently unreflected routine, so that occasionally one has the impression of not being able to see the city for all its images.

This is contrasted with the thoughtful vision of photographers who aim to document their world, who perceive it with a constructive, trained eye. For some, the quality of their images arises from the rapid, instinctive capturing of situations; others build up their scenarios with careful consideration. There are some who are hunting for that special moment, and some on the lookout for the bizarre, the beautiful, the social aspects, or all manner of typologies.

In the exhibition *VIENNA.Views*, Reinhard Mandl presents the spoils of his expeditions through the city of Vienna over a period of seven years. He knows the work of his predecessors; he knows about the many possibilities of finding images in a city. So with a head full of all those familiar, all those old views, how can one find images that are new?

His concept has two simple components: a project with a long duration and a very stringent, prosaically structured network of routes. In this way he can illustrate changes over the course of time and does not run the risk of seeking out previously envisaged, existing images, and thus, at best, creating variations on familiar scenes. By taking the Vienna street index, walking from the first street under letter A to the first under letter B, and so on until he had gone through the whole alphabet, he visited parts of the city he had never set foot in before. On his walks he captured what is rarely noticed: seemingly insignificant things and situations full of poetry and humour, small details from big events, but also concentrated atmospheres and scenes that represent our world of today.

The yield from this seven-year expedition amounts to a total of 18,000 photos. Following a very structured process, the artist continuously whittled these down until he had reached his final selection for the catalogue and exhibition. The combination of images was devised primarily by Reinhard Mandl in congenial collaboration with our team.

For a previous MUSA exhibition, Harry Weber, one of the most well-known photographers from the older generation, was prompted by Bernhard Denscher to dedicate a project to his home city, too. His *Vienna Project* is now a valuable trove of images and has already become an important historical source.

In the genre of Viennese urban photography, represented in MUSA's collection in the work of such significant photographers as Franz Hubmann, Erich Lessing, Harry Weber, Helmut Kandl, Annelies Oberdanner, Didi Sattmann and many others, Reinhard Mandl's project *VIENNA.Views* represents a valuable, up-to-date addition.

Berthold Ecker

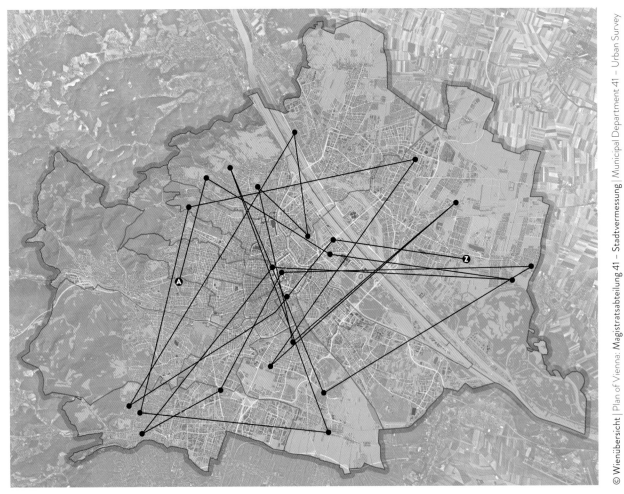

© Wienübersicht | Plan of Vienna: Magistratsabteilung 41 – Stadtvermessung | Municipal Department 41 – Urban Survey

14., Abbégasse – 19., Baaderwiesenweg – 02., Calafattiplatz – 22., Dachauer-Straße – 01., Ebendorferstraße – 23., Fabergasse –

23., Gaargasse – 01., Haarhof – 22., Ibachstraße - 10., Jachym-Platz – 19., Kaasgrabengasse – 10., Laaer-Berg-Straße – 23., Maargasse –

18., Naaffgasse – 22., Obachgasse – 10., Pabst-Gasse – 22., Quadenstraße – 10., Raaber-Bahn-Gasse – 19., Saarplatz – 02., Tabor, Am –

21., Überfuhrstraße – 23., Valentingasse – 04., Waaggasse – 02., Ybbsstraße – 22., Zachgasse.

Die Zahlen vor den Straßennamen beziehen sich auf den jeweiligen Wiener Gemeindebezirk. | Street names are preceded by the number of the district.

Nur wenige Schritte trennen mich noch vom allerletzten Etappenziel meiner Fototour. Die Zachgasse im Gemeindebezirk Wien-Donaustadt ist der erste Eintrag unter dem Buchstaben Z im Wiener Straßenindex. Gipfel ist hier weit und breit keiner zu sehen. Kein Wunder, denn „Walking Vienna" war keine Bergtour, sondern eine Fotoexpedition durch urbanes Gebiet, die allerdings aufgrund der Wahl meiner Wege durchaus das Prädikat „Erstbegehung" verdient hätte.
In keinem der unzähligen Wien-Reiseführer, die oft mit dem Versprechen werben, alles Sehenswürdige einer Stadt zu beschreiben, sind die Routen erwähnt, denen ich über einen Zeitraum von sieben Jahren gefolgt bin. Ich war alleine unterwegs. Menschen sind mir zwar viele

begegnet, doch unsere Wege haben sich entweder nur gekreuzt oder nur für kurze Zeit in dieselbe Richtung geführt. Buchstäblich von A bis Z bin ich durch Wien gegangen, nachdem ich jeweils den ersten Eintrag unter jedem Buchstaben im Wiener Straßenverzeichnis als Etappenziel auserkoren hatte (siehe Wien-Plan mit den eingetragenen Etappenzielen). Manchmal bin ich aber auch während der An- und Rückfahrten zu meinen Etappenzielen oder auf anderen Wien-Wegen in „Fotografier-Laune" gewesen, und auch diese Aufnahmen sind in die Bildvorauswahl für dieses Fotoprojekt eingeflossen.
Die Idee zu diesem Konzept hatte ich bereits im Herbst 2003. Ich war auf der Suche nach einer Route, die mich nicht nur zu den bekannten

VON A BIS Z DURCH WIEN | FROM A TO Z THROUGH VIENNA

›

Just a few steps separate me from the final stage on my photo tour: Zachgasse in the district Donaustadt. This is the first entry in the Vienna index of street names under the letter Z. Although I am reaching my destination, there is no summit to be seen. Hardly surprising really, as 'Walking Vienna' was not a tour in the mountains but a photography expedition through an urban area. Nevertheless, my route would certainly have merited the accolade: 'first ascent'.
The routes I have followed over seven years are not mentioned in any of the countless Vienna guidebooks, so frequently promising to present all there is to see in the city. I was out and about on my own.

Although I encountered many people, our paths only crossed or followed the same course briefly. I walked through Vienna quite literally from A to Z, selecting the first entry under each letter in the city's street index as the destination of that particular stage (see the plan of Vienna with the goals of each stage mapped out). Occasionally I was in a 'photographing mood' while travelling to or returning from my walks to these destinations or on other routes through Vienna, and I incorporated these photos in the preliminary selection for this project as well.
The idea for this concept came to me in autumn 2003. I was looking for a route that would take me not only to Vienna's well-known landmarks

Wien-Motiven führen sollte, sondern auch in Gegenden, von denen ich nicht wusste, welche Fotomöglichkeiten mich dort erwarten würden. In der Probephase arbeitete ich noch mit Filmmaterial. Trotz vielversprechender Ergebnisse kam es bereits im Frühjahr 2004 zu einer längeren Unterbrechung. Eigentlich wollte ich nur kurz weg, um die Irische See zu umrunden, aber gleich nach diesem Diashow-Projekt kam mir der österreichische Jakobsweg in die Quere, und als ich nach der anschließenden Vortragstournee dachte, nun wäre es aber an der Zeit, endlich mit meinem Wien-Fotoprojekt weiterzumachen, erforderte eine weitere Fußreise einen neuerlichen Aufschub. Die endgültige Rückbesinnung auf „Walking Vienna" kündigte sich im Titel „Walking Waldviertel" jedoch bereits an.

Ende Oktober 2007 setzte ich fort, wo ich zu „analogen Zeiten" unterbrochen hatte: Meine Etappe von E nach F begann in der Ebendorferstraße im ersten Bezirk, Etappenziel war die Fabergasse weit außerhalb des Zentrums im 23. Wiener Gemeindebezirk. So weit kam ich an einem Fototag nicht, deshalb war der Endpunkt einer Tagestour jeweils der Anfangspunkt für meine nächste. Es ging bei diesen Fotowanderungen nicht darum, die einzelnen Etappenziele möglichst schnell zu erreichen, es kam vor allem darauf an, möglichst genau hinzusehen: Sieben Jahre hatte ich Zeit, um zur Zachgasse zu gelangen.

but also to parts of the city where I knew nothing of the photo opportunities awaiting me. During the trial phase I was still working with film. And despite promising results, in spring 2004 there was a long interruption. I had intended to be away only briefly for my tour around the Irish Sea, but after this slideshow project I took a detour along the Austrian leg of the pilgrimage route, the 'Way of Saint James'. Then, after completing the follow-up lecture tour for this,
I thought to myself that it was high time to continue with my Vienna photo project. However, another walking tour resulted in further delays, but its very title – 'Walking Waldviertel' – was an indication that my thoughts were finally returning to 'Walking Vienna'.

At the end of October 2007, I picked up where I had left off back in those 'analogue days'. The stage from E to F began at Ebendorferstraße in the first district and its goal was Fabergasse, a long way from the centre in Vienna's twenty-third district. Too far to walk on a single 'photo day', the point I reached on one day was where I would resume my tour the next. On my photo walks my aim was not to get to each destination as quickly as possible, but to take a close look at everything on my way. After all, I had seven years to get to Zachgasse.

01., Felderstraße | Selbstportrait im MUSA, 2007

14., Braillegasse | Abbégasse, 2013

14., Braillegasse, 2009

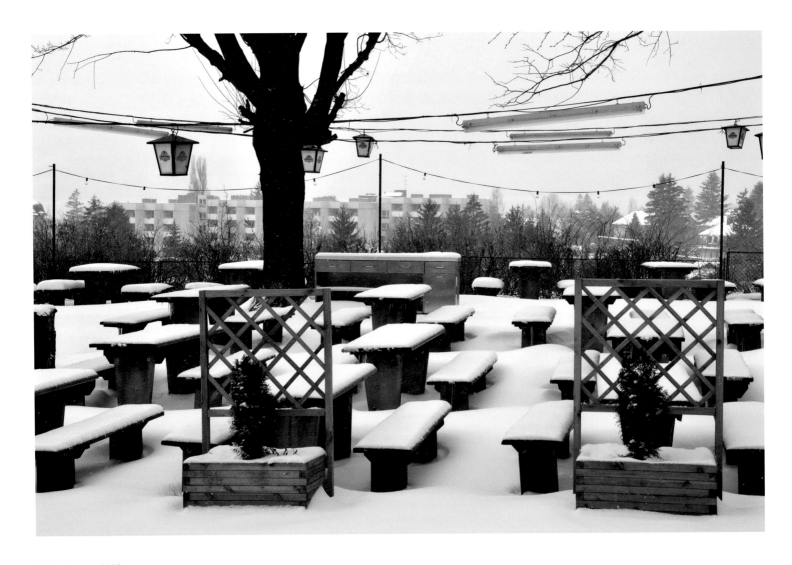

14., Braillegasse, 2009

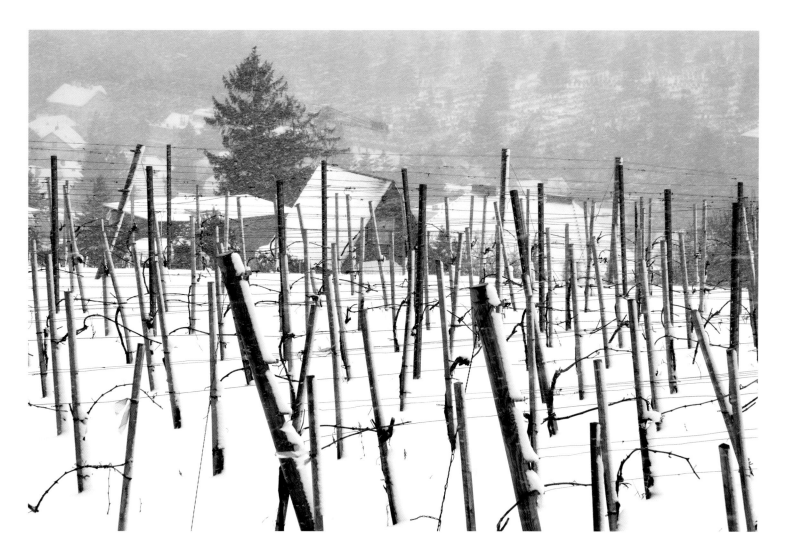

16., Sprengersteig, 2009

16., Ottakringer Straße, 2009

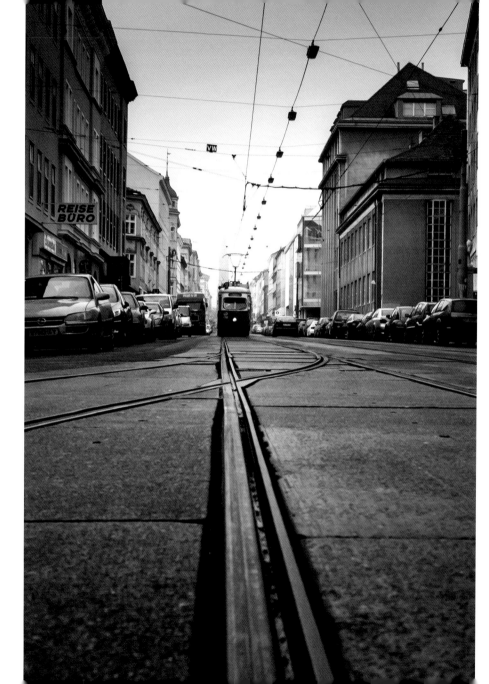

15., Märzstraße, 2007

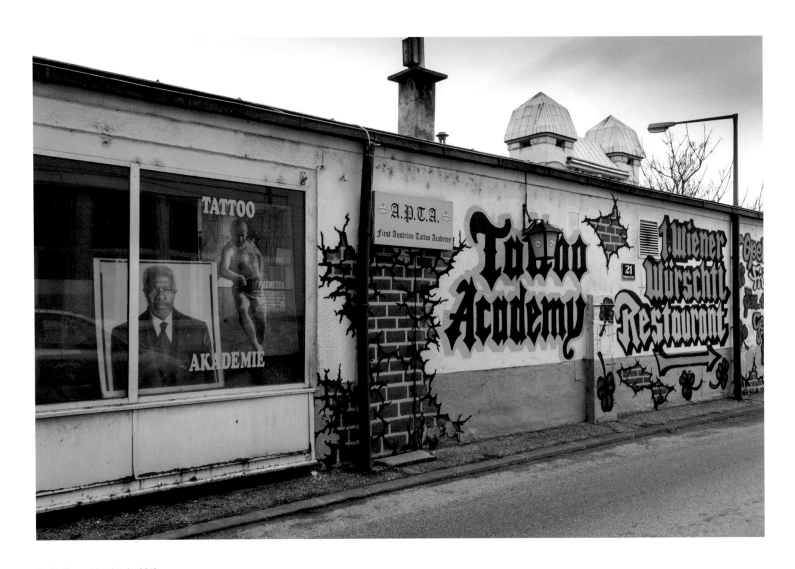

19., Heiligenstädter Lände, 2013

01., Dorotheergasse, 2013

02., Trabrennstraße, 2010

02., Obere Donaustraße, 2013

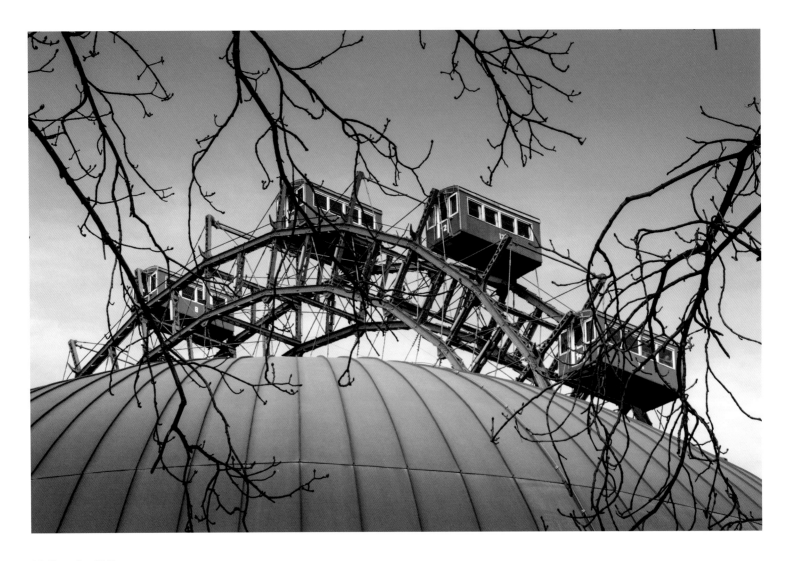

02., Hauptallee, 2013

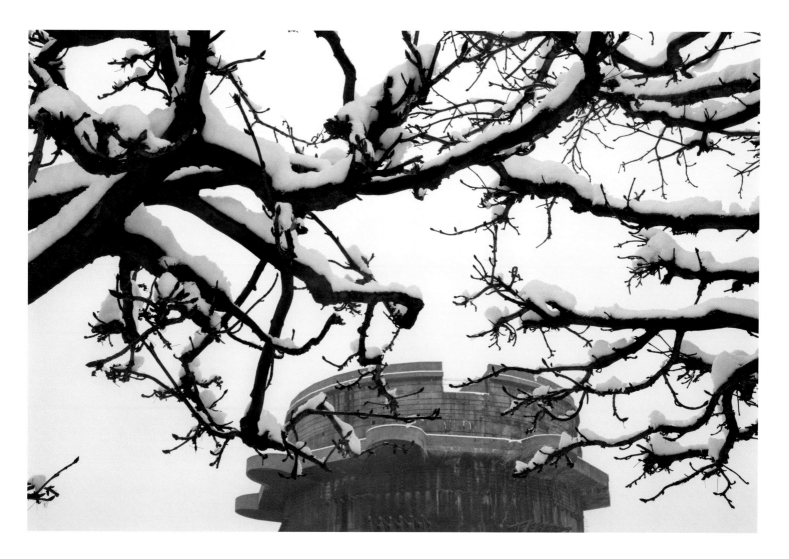

02., im Augarten, 2013

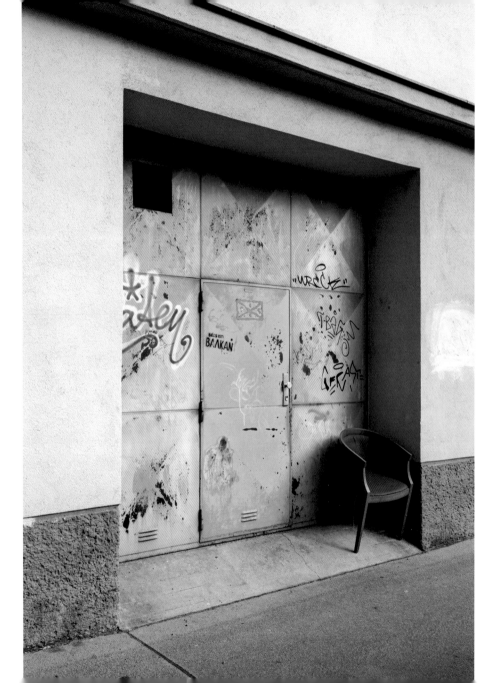

02., Große Pfarrgasse, 2013

Mein Wien-Fotografieren ist eine selektive Bestandsaufnahme des Stadtbildes. Am Ende dieses Projektes, bei dem an 180 Tagen mehr als 18.000 Aufnahmen entstanden, habe ich eine Vorauswahl zusammengestellt, die dem vielfältigen Charakter der Stadt aus meiner Sicht am ehesten gerecht wird. Jedes Foto zeigt einen Ausschnitt, einen winzigen Teil von „ganz" Wien. Erst durch die Präsentation der ausgewählten Fotografien im Rahmen der Ausstellung und in diesem Katalog fügen sich die Fragmente meines Wien-Bildes, die ich zunächst in mühsamer Kleinarbeit entlang meiner Wege mithilfe des Fotoapparates aus dem Stadtbild herausgelöst habe, zu einem neuen Gesamtbild zusammen. Dieses Bild spiegelt eine subjektive Wien-Sicht zu Beginn des 21. Jahrhunderts wider. Vorne an der Kamera ist zwar ein Objektiv, aber durch den Sucher schaue ich mit meinen Augen.

Beim Fotografieren versuche ich die Welt vor der Kamera in eine gewisse Ordnung zu bringen. Sobald die fertigen Fotos vor mir liegen, muss ich ein weiteres Mal Ordnung machen, indem ich eine „Personal Best"-Vorauswahl nach bestimmten Kriterien in mein Fotoarchiv einsortiere. Jedes meiner zehn Hauptthemen verzweigt sich in mehrere Unterkategorien, denen ich je nach Bedarf weitere hinzufügen kann. Gegenüber anderen Archivierungsprinzipien bietet mir eine Ordnung

IN MEINEN BILDERN BEWAHRE ICH MEINE WELT AUF | IN MY PICTURES I PRESERVE MY WORLD ›

My photographs of Vienna are a selective stocktaking of the cityscape. By the end of this project, which resulted in 18,000 photos taken on 180 days, I had compiled an initial selection that I think most does justice to the city's varied character. Each photo shows a detail, a minute part of Vienna in its 'entirety'. It is not until these fragments, painstakingly extracted from the cityscape using my camera, are presented in the exhibition and this catalogue, that a new complete picture emerges. This reflects a subjective view of Vienna at the start of the twenty-first century. For although there is a lens at the front of the camera, I look through the viewfinder with my own eyes.

When I am taking photographs, I try to impose some order on the world in front of the camera's lens. As soon as I have the finished photos before me, I have to introduce order again by making a preliminary selection of my personal best and arranging these in my archive according to certain criteria. Each one of my ten main subjects branches into several subcategories, and I can add to these as and when needed. Of the different archiving systems, classification by subject is the best way of comparing photos with similar motifs for me.

The number of potential motifs in photography is infinite. In my eyes, the most wonderful subject is to capture and preserve a precious

nach Themen die beste Vergleichsmöglichkeit für Fotos mit ähnlichen Motiven.

Fotomotive gibt es unendlich viele. Mein schönstes Motiv: einen kostbaren Augenblick einzufangen und aufzubewahren, um ihn später mit anderen teilen zu können. Nur wenn das Motiv, das mich zum Fotografieren bewegt, nicht im Widerspruch steht zu den Motiven, die ich aufnehme, kann ich brauchbare Resultate erzielen. Ich will mich nicht auf den schwierigen Spagat einlassen, mit Bildern, die aus purer Schaffensfreude entstanden sind, meinen Lebensunterhalt bestreiten

zu müssen. Ich möchte auch nicht aufgrund irgendwelcher Sachzwänge mit meinen Fotos Meinungen untermauern, die ich vielleicht nicht teilen kann. Bei Berufsfotografen stehen immer die Interessen ihrer Auftraggeber im Vordergrund. Das Wort „Fotograf" passt nicht zu mir, es klingt so vornehm, so etabliert, wie ein geadelter Berufsstand. „Fotografierer" gefällt mir besser, vielleicht weil in diesem Wort ein gewisser Zweifel am Tun nachklingt. Was ich gelernt habe, versuche ich anzuwenden – konsequent, mit viel Ausdauer und so leidenschaftlich wie möglich.

moment to be shared with others in the future. I can only achieve results if the motive behind a photograph does not contradict its motif. I do not want to go down the route of that tricky balancing act of having to make a living from pictures I took out of pure creative pleasure. I also do not want the pressures of making a livelihood to force me to support opinions in my photos that I perhaps cannot share. For professional photographers always have to give priority to the interests of those commissioning their photos. The German term for the profession of the photographer, 'Fotograf', does not suit me; it sounds so formal, so established, like a noble title. I much prefer 'Fotografierer'

(photograph-taker), perhaps as this word dwells on the activity of taking photographs and has a certain undercurrent of doubt. I try to apply what I have learned – consistently, with great endurance and maximum enthusiasm.

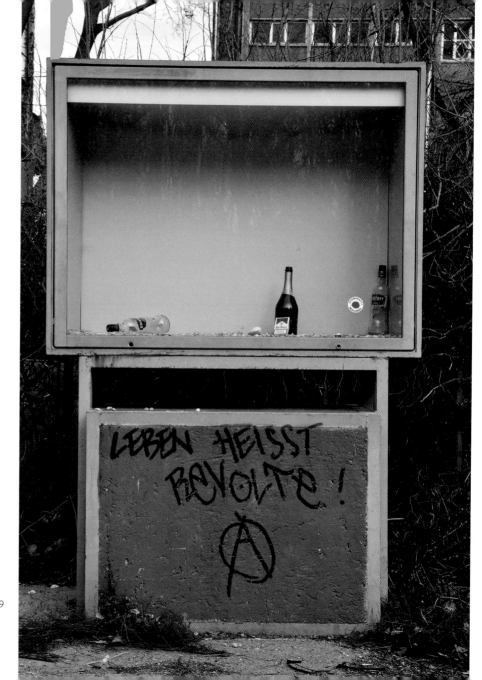

02., in der Krieau, 2009

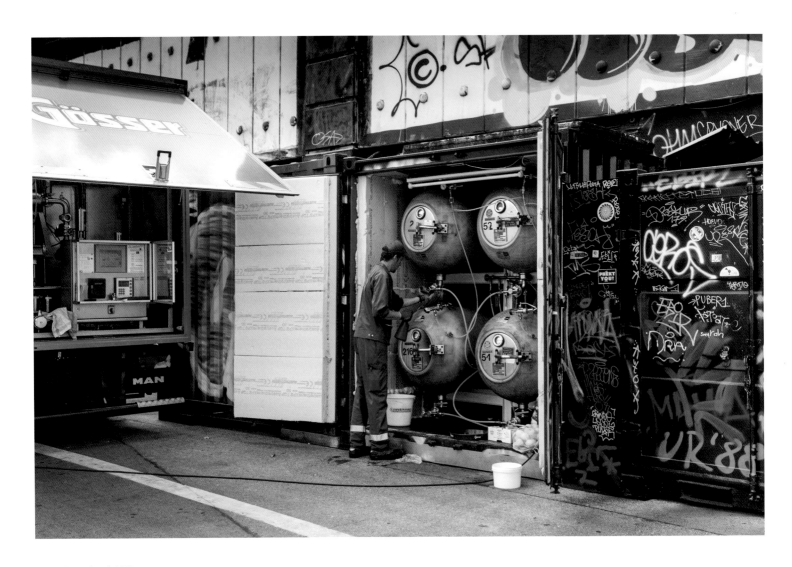

01., am Donaukanal, 2013

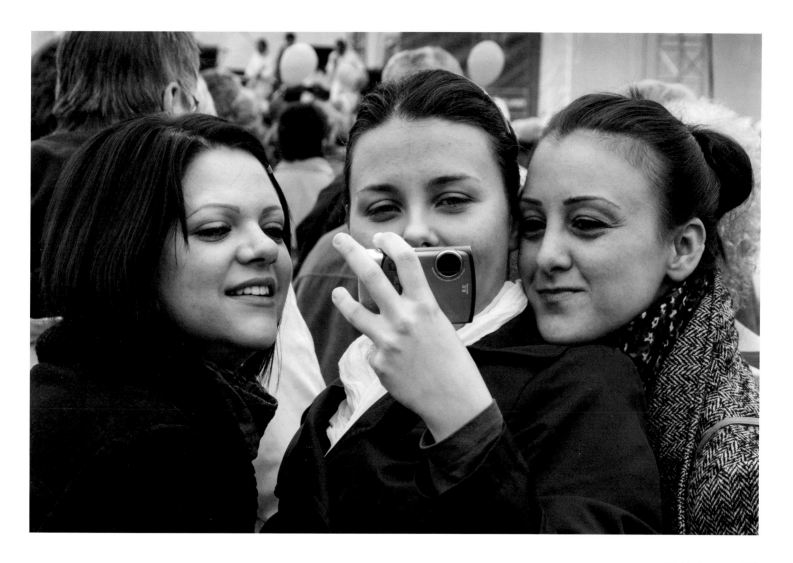

22., Hardegggasse, 2010

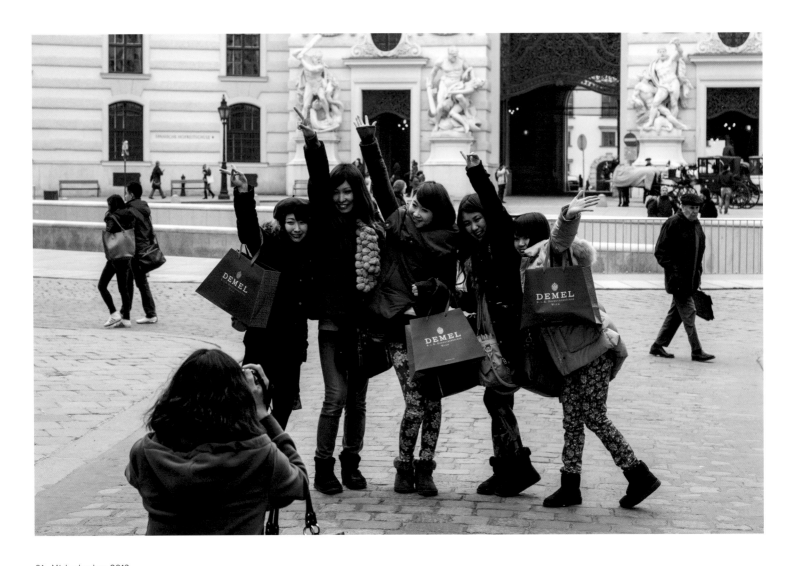

01., Michaelerplatz, 2013

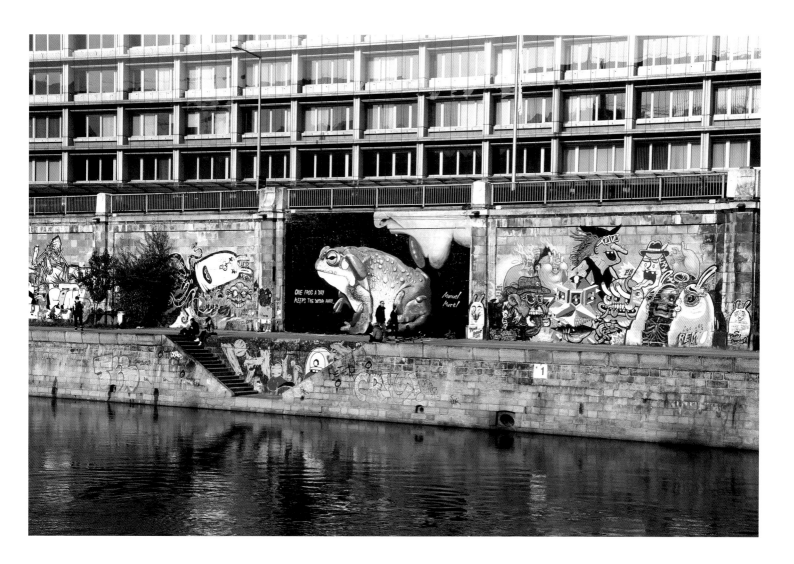

01. | 02., am Donaukanal, 2011

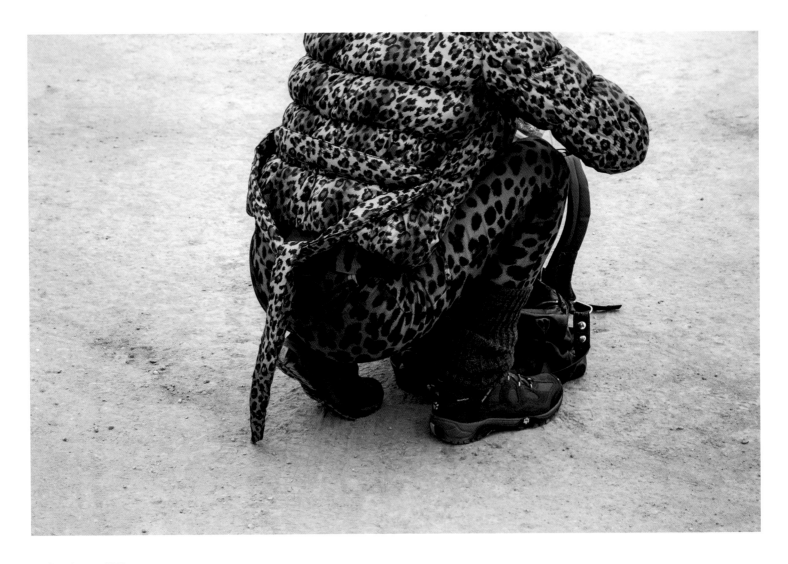

22., Spittelergasse, 2010

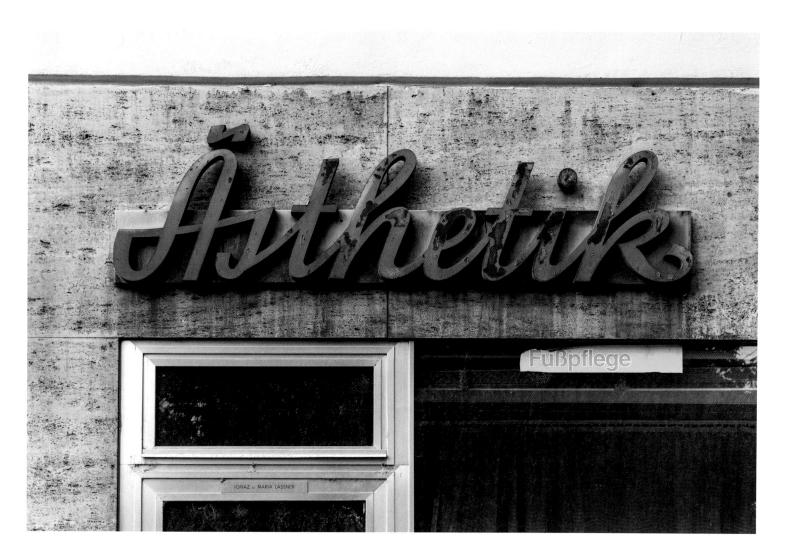

20., Allerheiligenplatz, 2013

01., Seilerstätte, 2009

05., Margaretenstraße, 2008

02., Nordbahnviertel | Walcherstraße, 2013

17., Oberwiedenstraße, 2013

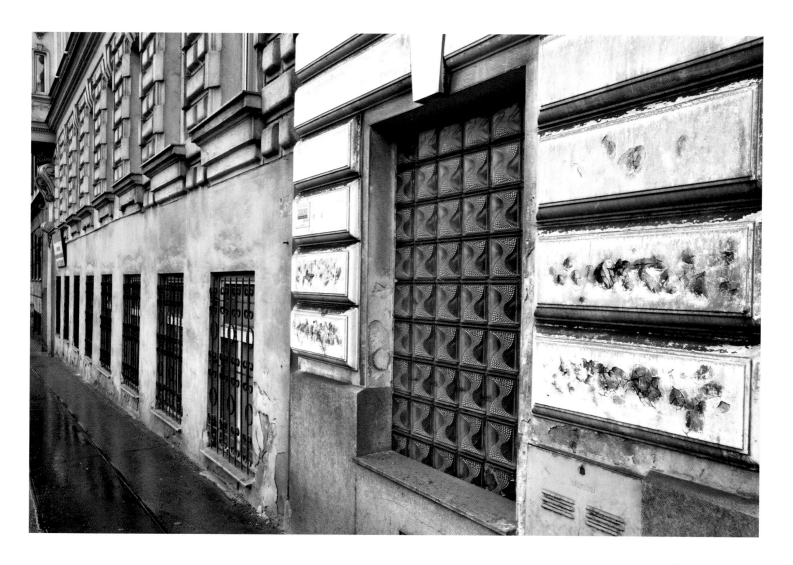

18., Währinger Gürtel, 2009

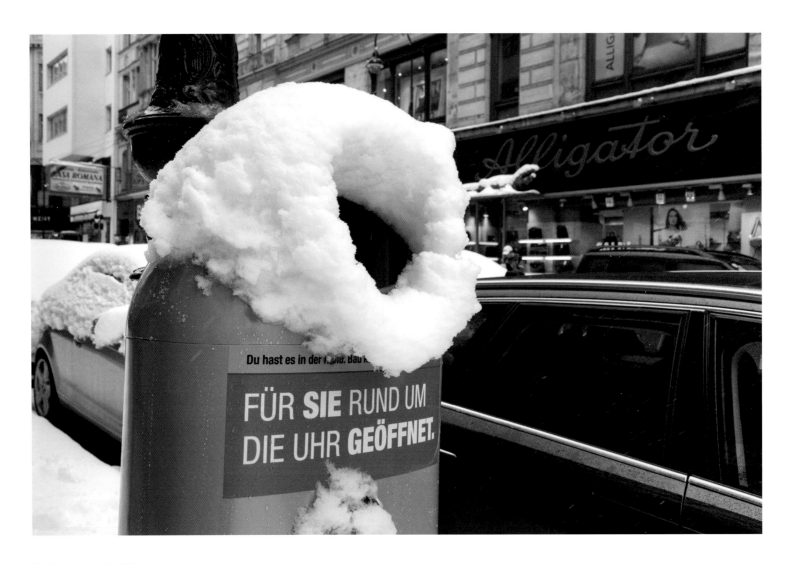

01., Rotenturmstraße, 2013

02., am Donaukanal, 2013

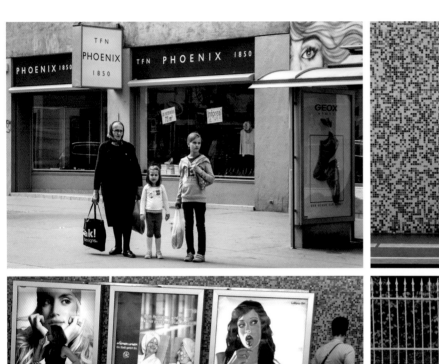

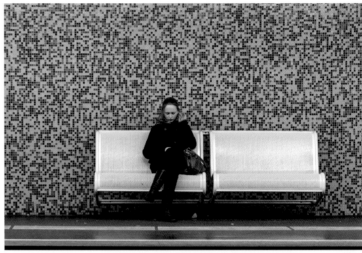

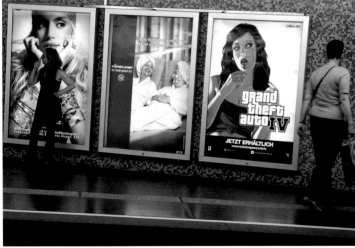

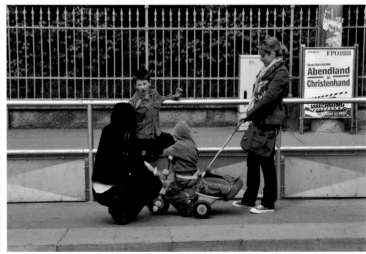

07., U2-Station Volkstheater, 2008

14., Hütteldorfer Straße, 2009

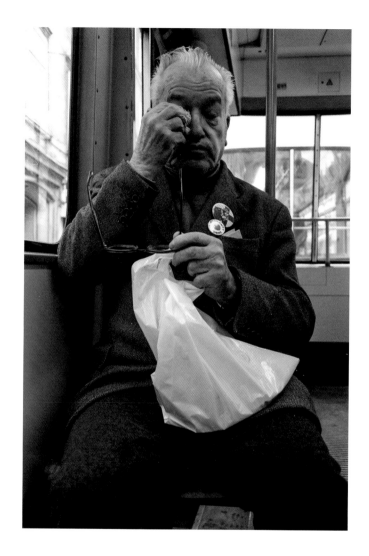

18., Währinger Straße, 2009

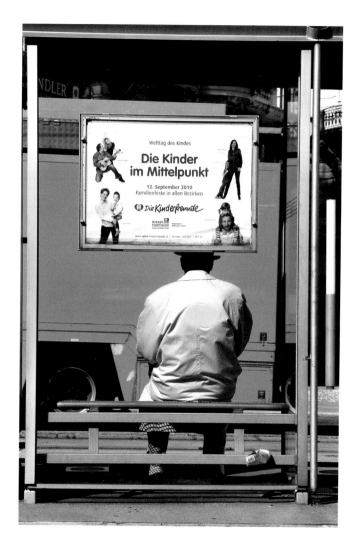

04., Prinz-Eugen-Straße, 2010

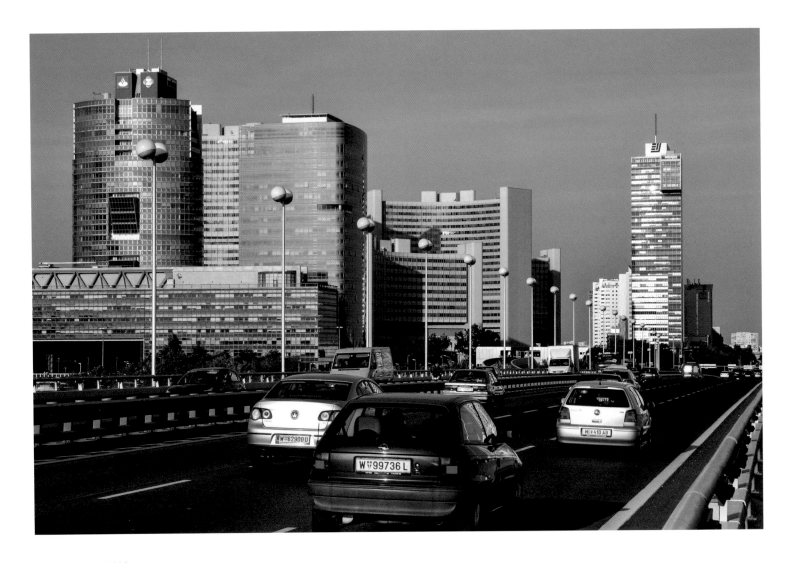

22., Reichsbrücke, 2009

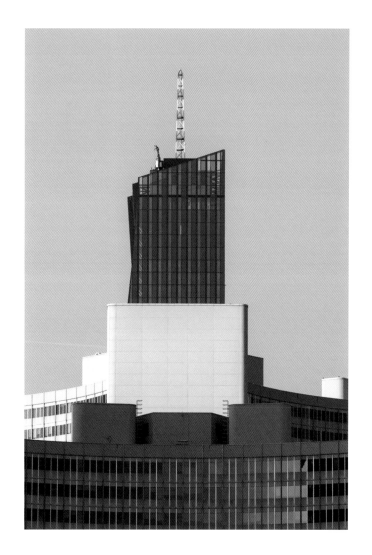

22., UNO-City | DC1-Tower, 2014

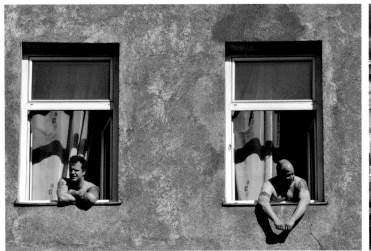

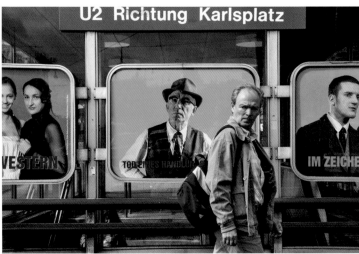

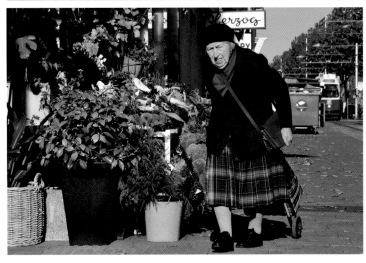

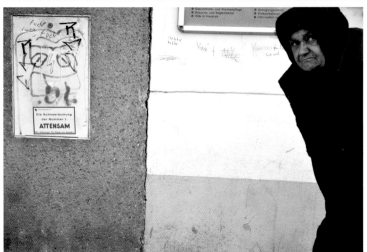

11., Simmeringer Hauptstraße, 2010

23., Maurer Hauptplatz, 2009

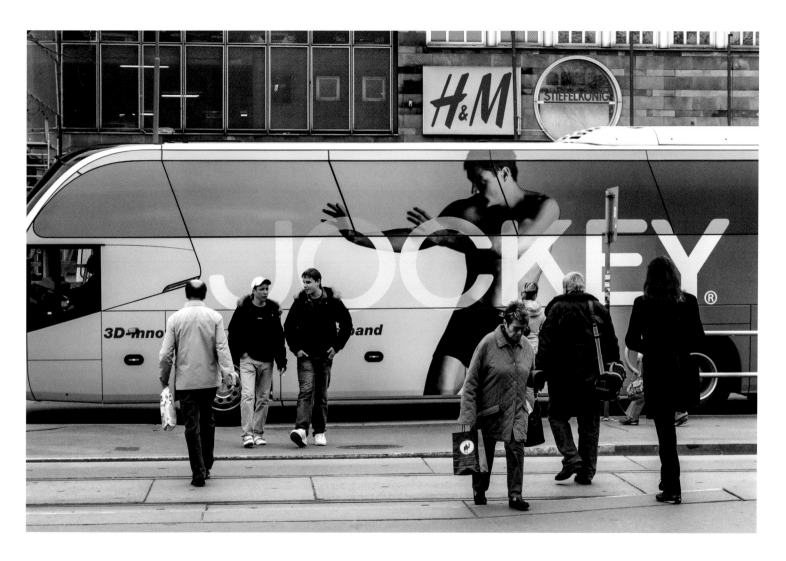

22., Adolf-Schärf-Platz, 2008

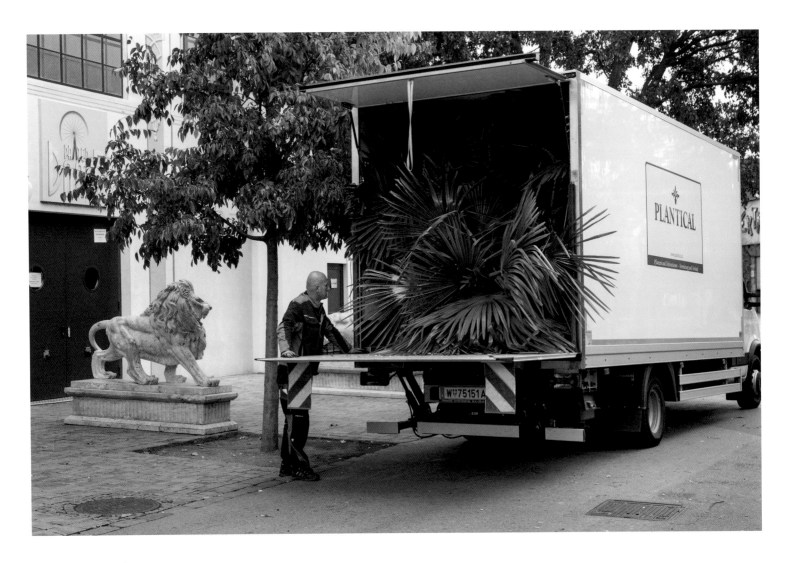

02., im Volksprater, 2013

02., im Volksprater, 2013

Ein typischer Freitagvormittag in der Wiener Innenstadt. Da und dort werden kleine Montagearbeiten erledigt, nichts Spektakuläres. Über der Eingangstür eines Supermarktes wird gerade das Firmenschild abmontiert: Ich lese „BILL" – das „A" hält ein Monteur in den Händen. Erst bei genauerem Hinsehen wird klar, was hier vor sich geht: Das Firmenschild soll gar nicht ausgetauscht werden, bloß die Beleuchtungskörper im Inneren. Neonröhren werden durch LEDs ersetzt. „Das wollen jetzt alle so", erklärt mir der Monteur und liefert gleich einleuchtende Argumente dazu – mehr Helligkeit bei weniger Stromverbrauch.

Nicht einmal auf dem relativ überschaubaren Schwedenplatz wäre ich in der Lage, die vielen kleinen Stadtbild-Veränderungen lückenlos mit der Fotokamera zu erfassen. Ich kann nur versuchen meine Augen offen zu halten für die Überraschungen, die diese kleine Welt für mich bereithält. In Respektabstand folge ich einer Frau, die einen auffälligen Herbstmantel trägt, auf die Marienbrücke, wo bereits das nächste Fotomotiv wartet: sogenannte „Liebesschlösser" – kleine, bunte Vorhängeschlösser mit den Initialen zweier Menschen, die auf diese Weise gegenseitige „Besitzansprüche" kundtun. In der Oberen Donaustraße finde ich mehrere Beispiele für „Kunst am Bau" mit Bezug zum Wasser beziehungsweise zur Schifffahrt. Im Erdgeschoss des „Design Towers" fällt mir an einer Glasfassade die Abbildung eines überdimensionalen Rindes auf. Es soll auf ein neues Steak-Restaurant aufmerksam machen, das vor kurzem eröffnet wurde. Ich warte auf Passanten und fotografiere die erste Person, die vorbeikommt – einen alten Mann mit Trachtenhut.

Der Schriftzug „Barfly" in der Praterstraße gefällt mir. Bei vielen meiner Wien-Bilder sind Stadtbeschriftungen ein wichtiges Bildelement.

EXEMPLARISCHE BESCHREIBUNG EINER FOTOTOUR | AN EXAMPLE OF A PHOTO TOUR

A typical Friday morning in Vienna's city centre. Odd jobs are being done here and there – nothing spectacular. Just at that moment a company sign is being taken down from above the entrance to a supermarket. I can read 'BILL' – the workman is holding the 'A'. Only on taking a closer look do I realize what is happening: the company sign is not being exchanged, only the light fitting inside. Neon tubes are being replaced with LEDs. 'Everyone wants this now,' the workman explains and adds illuminating arguments in support of this – more light for less electricity.

Not even on the relatively contained Schwedenplatz would I have been able to capture a complete photographic picture of the many small changes to the cityscape. I can only try to keep my eyes peeled for surprises this small world holds in store for me. At a respectable distance, I follow a woman wearing a striking autumn coat onto the bridge Marienbrücke, where the next photo opportunity awaits me: 'love locks' – small, brightly coloured padlocks with the initials of two people who announce they belong together in this way. On Obere Donaustraße I come across several examples of 'Kunst am Bau' (Art in Architecture), with allusions to water or ship travel. On the ground floor of the Design Tower I am struck by the depiction of a colossal cow on a glass façade. It should draw attention to a new steak restaurant that has recently opened. I wait for passers-by and photograph the first person I see – an old man with a traditional Austrian hat.

I like the lettering 'Barfly' in Praterstraße. Lettering in the city is an important element in many of my Vienna images. As nowadays images of cities are often full of lettering, the 'face' of a city is to a certain extent determined by its typeface. People clad in white are waiting for their lunchboxes in front of the Noodle House on Nestroyplatz.

Da in Bildern von Städten häufig auch Schriften zu sehen sind, sind Stadtbilder in gewissem Sinne auch Schriftbilder. Vor dem „Noodle House" am Nestroyplatz warten weiß gekleidete Personen auf ihre Lunch-Boxen. Sie arbeiten vermutlich im nahegelegenen Krankenhaus der Barmherzigen Brüder. In der Eingangstür des Friseurmeisters Epply hängt das Plakat für Erwin Wagenhofers neuen Film „Alphabet". Gleich ums Eck, in der Weintraubengasse, wandert mein Blick nach oben, zu alten Balkons aus Schmiedeeisen. Alles im Stadtbild kann ein Motiv sein, aber nichts muss ich unbedingt fotografieren. Diese Art der Suche nach Fotomotiven – ohne Zwang, etwas Bestimmtes zu finden – unterscheidet die Straßenfotografie vom Fotojournalismus. Ich sehe mich um, welche Fotomotive die Straße anzubieten hat, und wähle spontan alles „Bildwürdige" aus, denn ich habe die Freiheit, Bilder nach Hause zu bringen, die niemand erwartet. Ob ein bestimmtes Foto entsteht, hängt vom Zusammenspiel mehrerer Faktoren ab: den konkreten Gegebenheiten, den Lichtverhältnissen, der Stimmung, aber auch von meiner Tagesverfassung. Im Gegensatz zu Google Street View kann ich selbst naheliegende Bilder manchmal einfach nicht erkennen.

Weiter in den Volksprater. Eine asiatische Touristin fotografiert „Kaiserin-Sisi-Kitsch". Das wäre was: einen Tag lang japanischen TouristInnen hinterherzugehen und genau dasselbe zu fotografieren wie sie! Und am nächsten Tag dann dieselben Fotos aufnehmen wie Besucher-Innen aus China, Korea oder Italien – ein Bildquellenforschungsprojekt über die selektiven Wahrnehmungen von Wien-BesucherInnen aus unterschiedlichen Herkunftsländern.

Vor der Diskothek „Prater Dome" verfrachten Arbeiter riesige Palmen in mehrere LKWs. Sie werden zum Überwintern ins Glashaus gebracht, erklärt mir einer der Männer. Ein anderer meint vorwurfs-voll, mein Fotografieren sei ihm unangenehm, also verstecke ich ihn

›

They are presumably working at the nearby hospital Barmherzige Brüder. The poster for Erwin Wagenhofer's new film *Alphabet* is in the entrance to Epply hairdressers.

Just around the corner in Weintraubengasse, my gaze drifts upwards to old ironwork balconies. Everything can be a motif within the cityscape, but I am not compelled to photograph anything. It is this type of seeking out subjects to photograph – without any pressure to find something specific – that distinguishes street photography from photojournalism. I take a look around to see what photo opportunities the street can offer me, and spontaneously choose everything I deem 'picture worthy', as I am free to bring images back home that nobody anticipates. The creation of a particular photograph depends on a combination of several factors: the basic conditions, light, atmosphere, but also my state of mind that day. In contrast to Google Street View, sometimes I don't even spot obvious photo opportunities.

On to the amusement park Volksprater. An Asian tourist is taking photographs of 'Empress Sisi kitsch'. Now that would be an idea – to follow Japanese tourists for a day and take exactly the same shots as them! You could follow this up by taking the same photos as visitors from China, Korea, or Italy the next day. It would be a research project into the perception of Vienna seen selectively through the eyes of visitors from different countries.

In front of the disco Prater Dome workers are loading enormous palms onto several lorries. One of the men tells me that they are being brought to a greenhouse for the winter. Another complains that my taking photographs is making him uncomfortable, so I hide him behind palms in my pictures. When I finally get to Calafattiplatz between Hutschenschleuderergasse and Gaudéegasse, there are already

auf meinen Fotos hinter den Palmen. Als ich zwischen der Hutschenschleuderergasse und der Gaudéegasse endlich den Calafattiplatz erreiche, sind bereits 87 Fotos auf der Speicherkarte meiner Kamera. Ich suche nach einer Fotoeinstellung mit dem Straßenschild „Calafattiplatz" im Vordergrund, denn dieser Platz steht im Wiener Straßenverzeichnis unter dem Buchstaben C an erster Stelle und somit auch auf meiner Etappenziel-Liste.

In der Ausstellungsstraße befestigen Montagearbeiter auffällige rote Sonnenblenden an einem neuen Parkhaus. Auf der anderen Straßenseite wirft eine große Platane ihren Schatten auf den grauen Rollbalken einer ehemaligen „Kunststopferei", an die nur mehr ihr handgemaltes Firmenschild erinnert. Ich biege ab zum Welthandelsplatz. Gleich beim Betreten des weitläufigen Areals der neuen Wirtschaftsuniversität werde ich Zeuge einer Szene von absurdem Witz. Ein Mitarbeiter einer Reinigungsfirma steht auf einem Plastikmülleimer

und versucht mit dem Besenstil ein orange-weißes Verkehrshütchen von der Spitze eines frisch gepflanzten Bäumchens zu fischen. Er wiederholt diesen akrobatischen Akt so lange, bis es ihm schließlich gelingt.

Der WU-Campus, der erst vor wenigen Tagen eröffnet wurde, bietet zurzeit eine ungewöhnliche soziale Mischung aus StudentInnen, Bauarbeitern und neugierigen PassantInnen. In den Lärm der Maschinen mischt sich die fröhliche Stimmung junger, gut gekleideter Menschen, die ihren Studienabschluss geschafft haben. Den Festakt habe ich zwar verpasst, aber beim Knallen der Sektkorken bin ich dabei. Vor diesem Fototag habe ich weder ein Bild vom neuen WU-Campus gesehen noch eine Architekturkritik darüber gelesen. Ich kann mich also völlig unbeeinflusst zu diesen Fotoaufnahmen inspirieren lassen, was nicht häufig vorkommt, denn von den bekannten Sehenswürdigkeiten unserer Stadt haben wir alle bereits unzählige Bilder im Kopf.

eighty-seven photos on my camera's memory card. I look for a shot with the street sign 'Calafattiplatz' in the foreground, as this square is the first name under the letter C in Vienna's street index and so is one of the destinations in my list.

In Ausstellungsstraße, workmen are attaching striking red sunscreens to a new car park. On the other side of the street, a large plane tree is casting a shadow across the grey roll-down shutter of what was once an invisible menders; the hand-painted company sign is the only recollection of this now. I turn into Welthandelsplatz. As I walk into the spacious area occupied by the new University of Business and Economics, I witness an absurd, funny scene. Someone working for a cleaning company is standing on a plastic bin and, with a broom handle, is trying to fish an orange-and-white traffic cone from the top of a newly planted tree. He continues these acrobatics until he finally manages to reach it.

The University of Business and Economics campus, opened just a few days ago, currently presents an unusual social mix of students, builders and curious passers-by. Mingling with the din of the machines there is the cheerful mood of young, well-dressed people who have just graduated. Although I missed the ceremony, I am there for the popping of champagne corks. Before this photo day I hadn't seen any images of the new university campus nor read any architecture critiques about it. So I could find inspiration for my photographs without any prior influence, a rare occurrence as we all have our heads full of images of our city's famous sights.

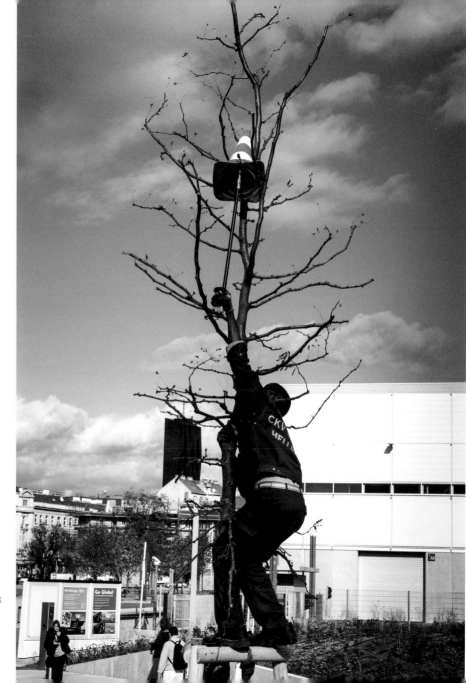

02., Campus WU Wien | Welthandelsplatz, 2013

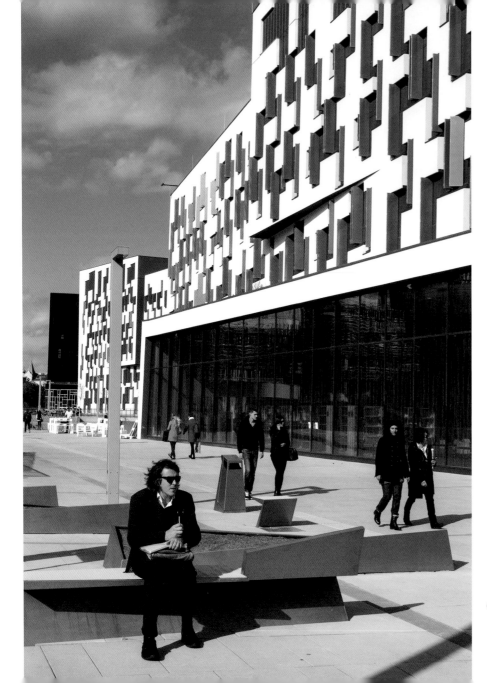

02., Campus WU Wien, 2013

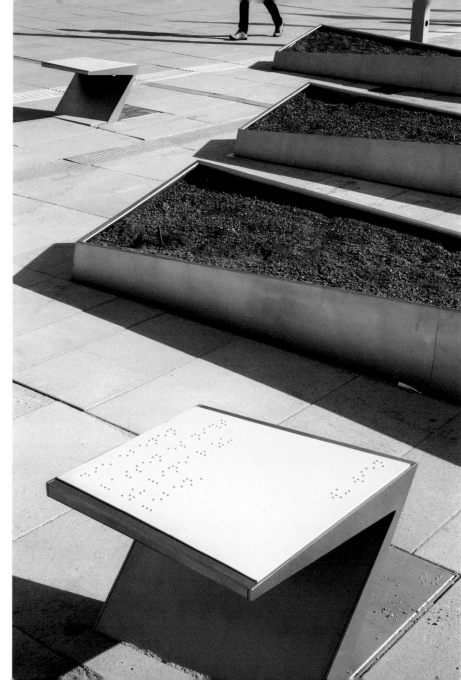

02., Campus WU Wien, 2013

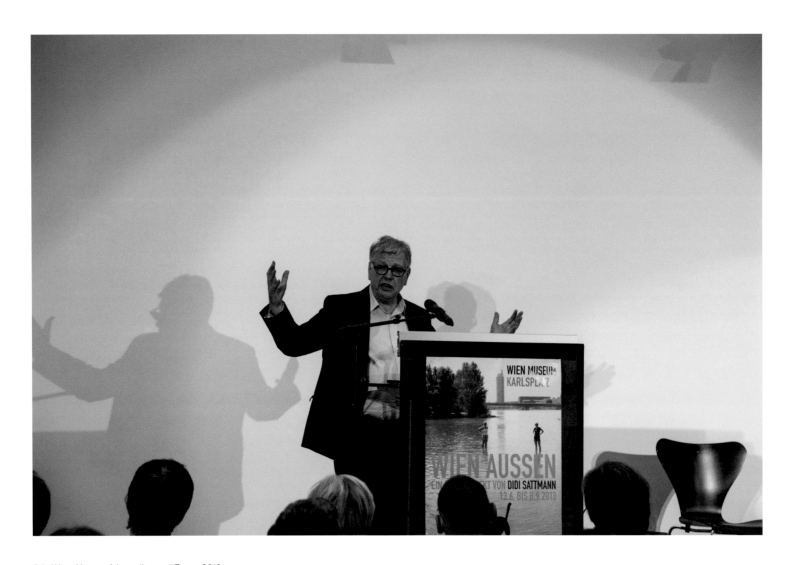

04., Wien-Museum | Ausstellungseröffnung, 2013

04., Karlsplatz, 2013

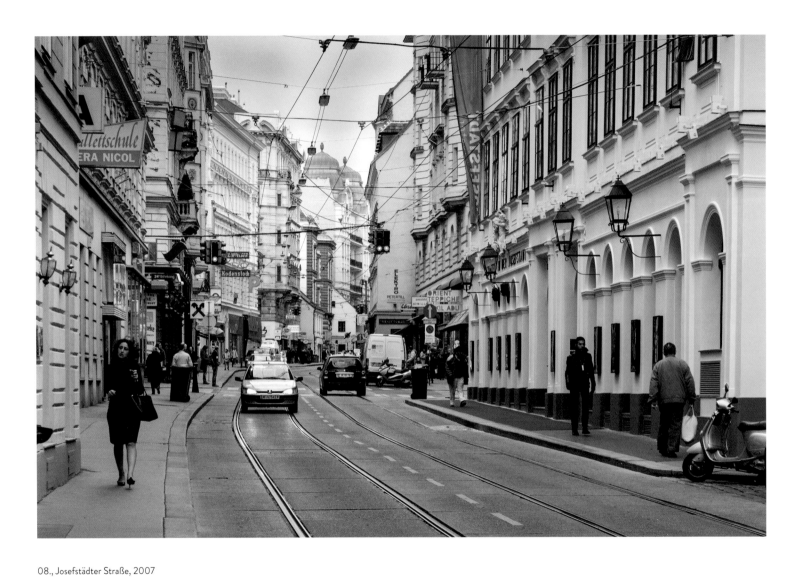

08., Josefstädter Straße, 2007

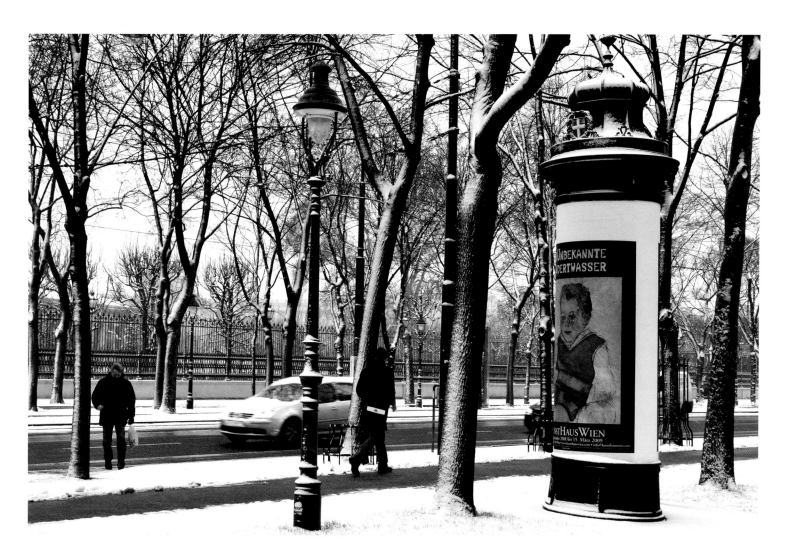

01., Universitätsring, 2009

07., Breite Gasse, 2007

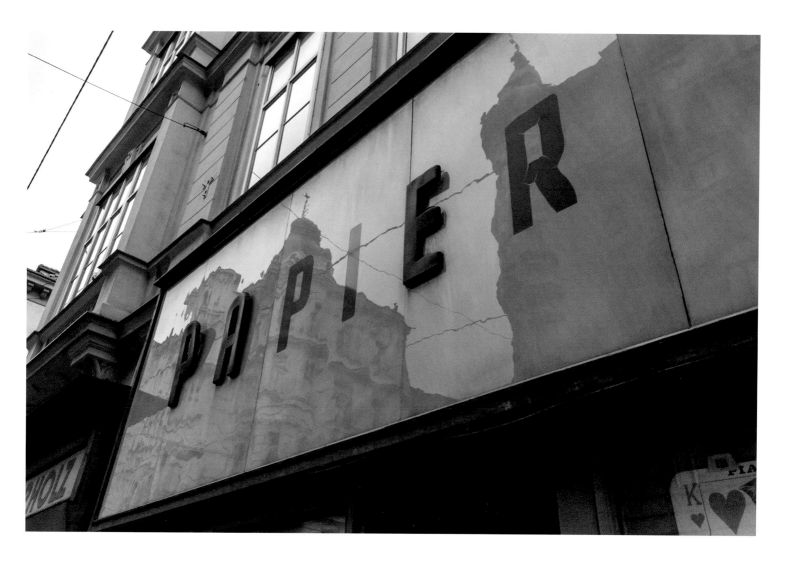

07., Neubaugasse, 2007

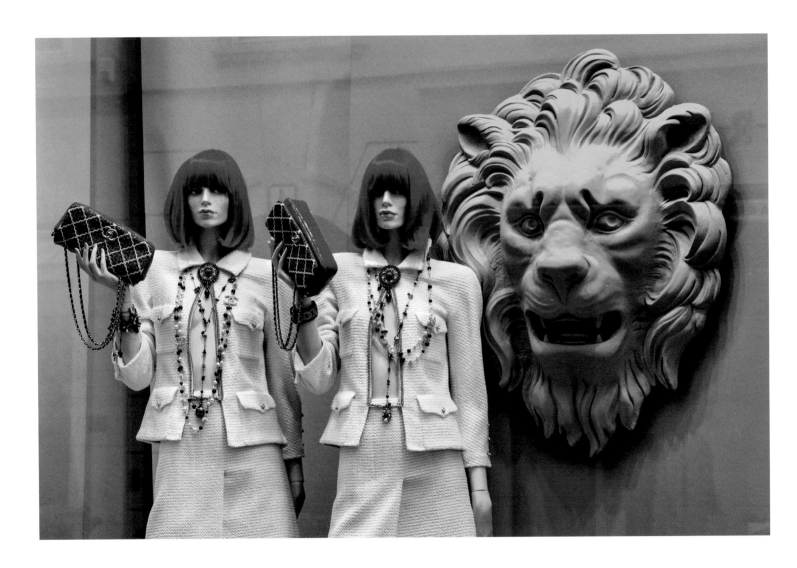

01., Kohlmarkt, 2011

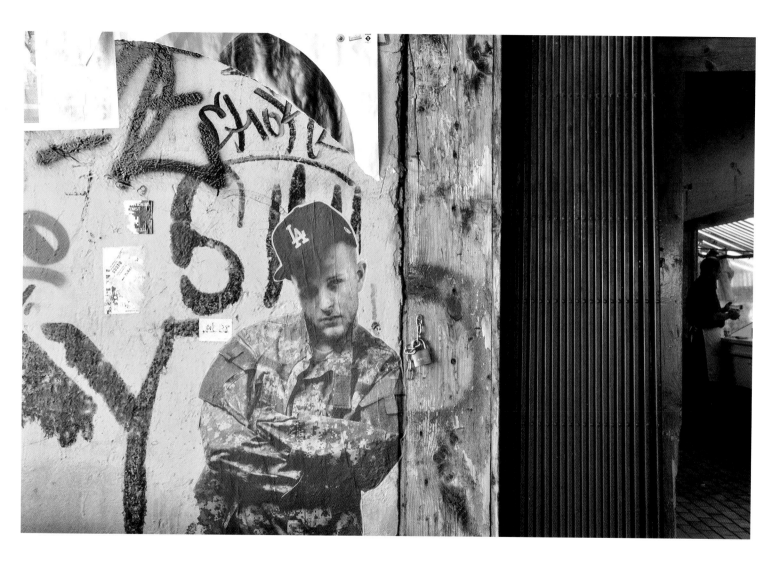

06., Naschmarkt, 2009

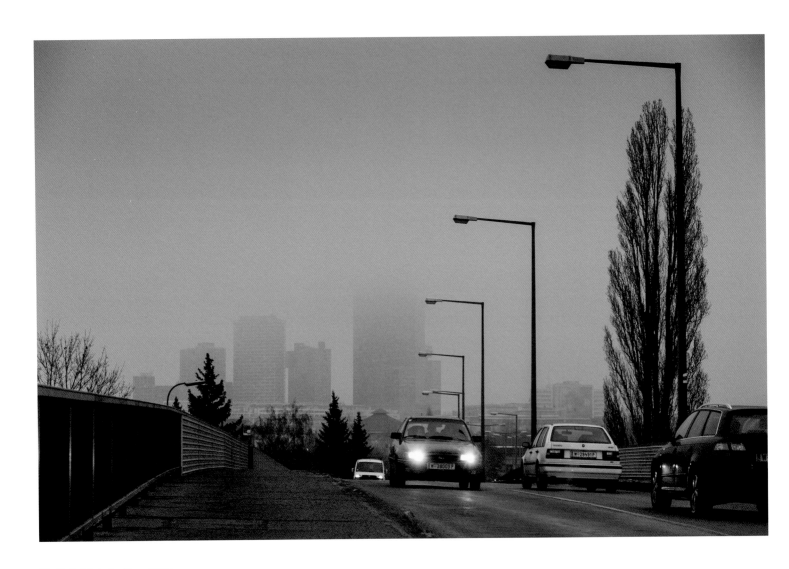

23., Gutheil-Schoder-Gasse, 2007

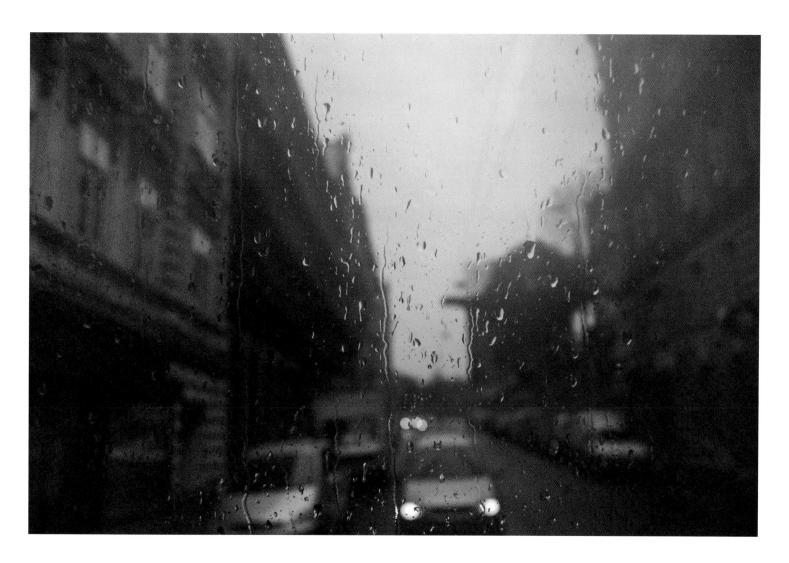

06., Gumpendorfer Straße, 2008

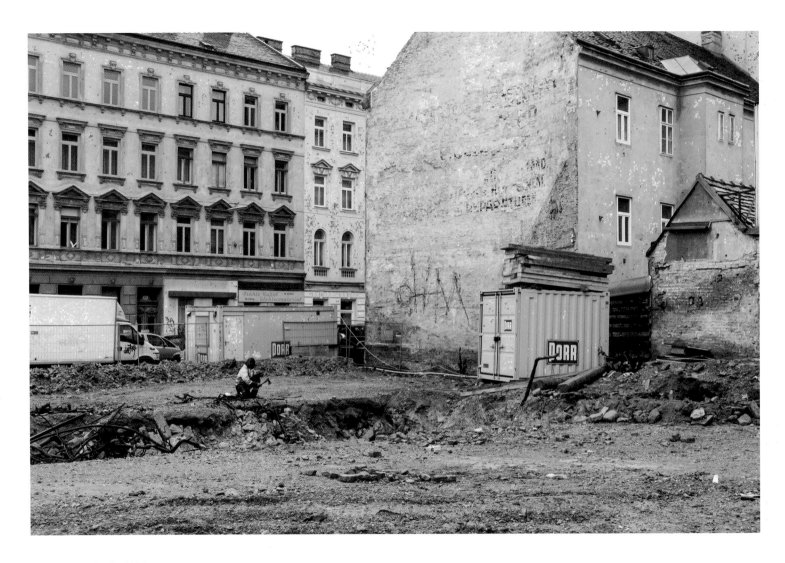

15., Sechshauser Straße, 2007

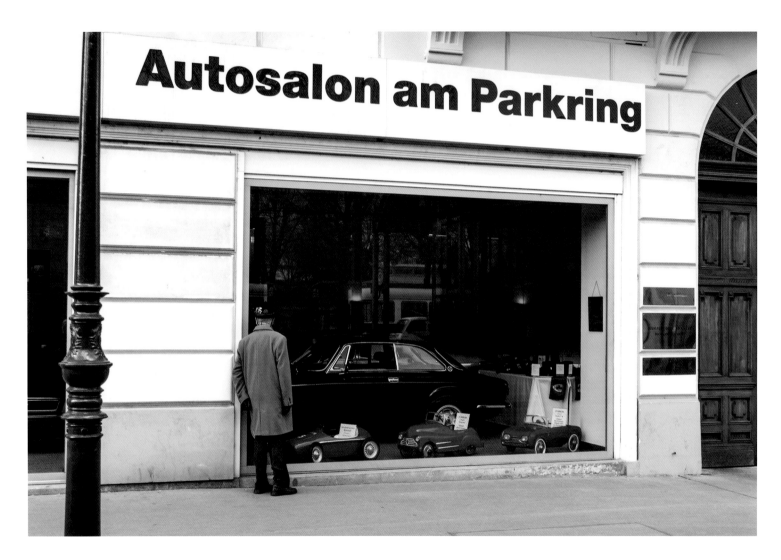

01., Parkring, 2008

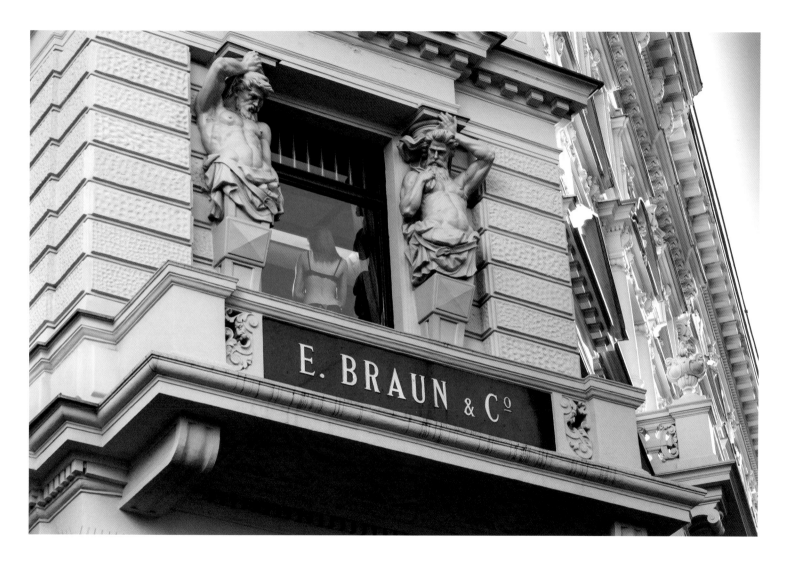

01., Graben, 2008

19., Döblinger Hauptstraße, 2011

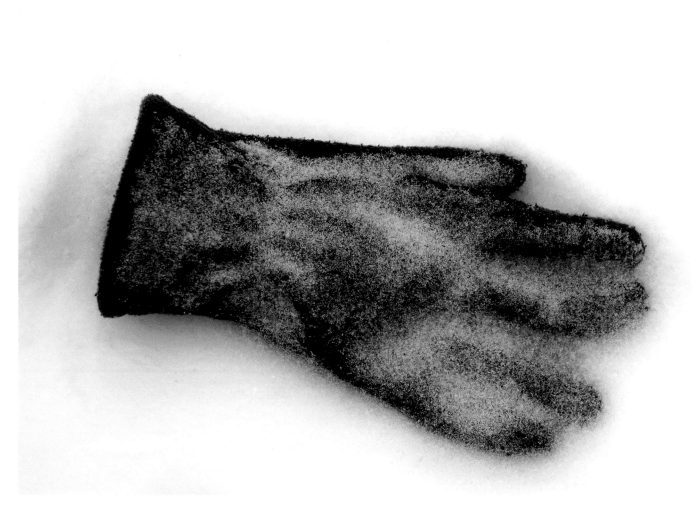

01., Morzinplatz, 2012

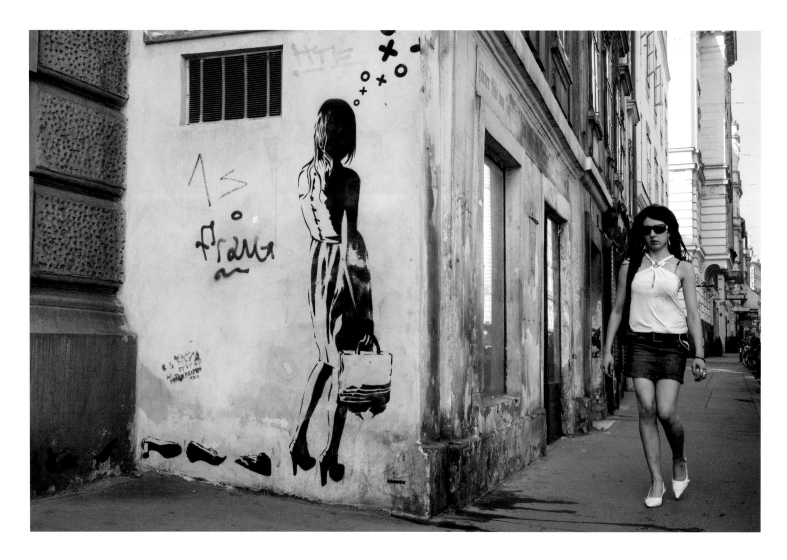

07., Neustiftgasse, 2009

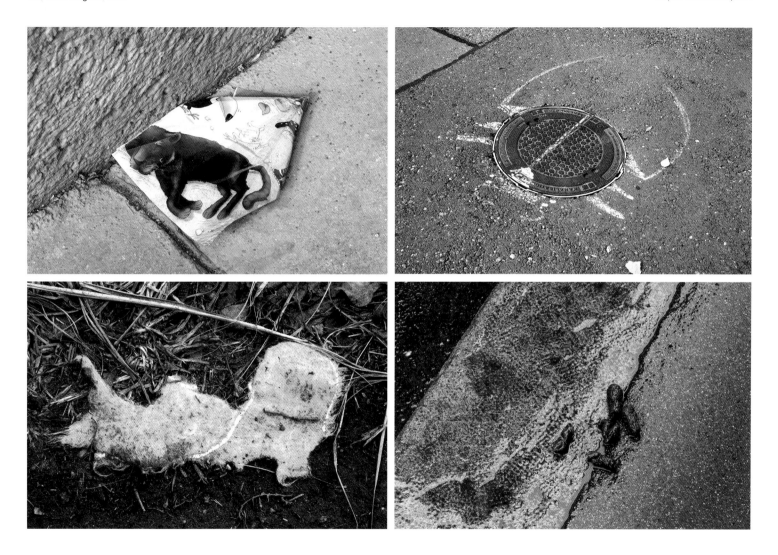

22., in der Lobau, 2012

15., Reindorfgasse, 2007

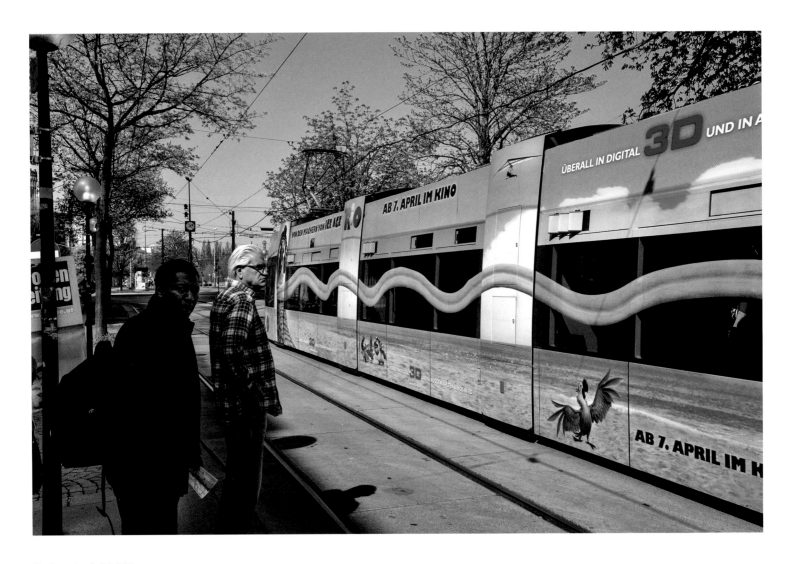

01., Franz-Josefs-Kai, 2011

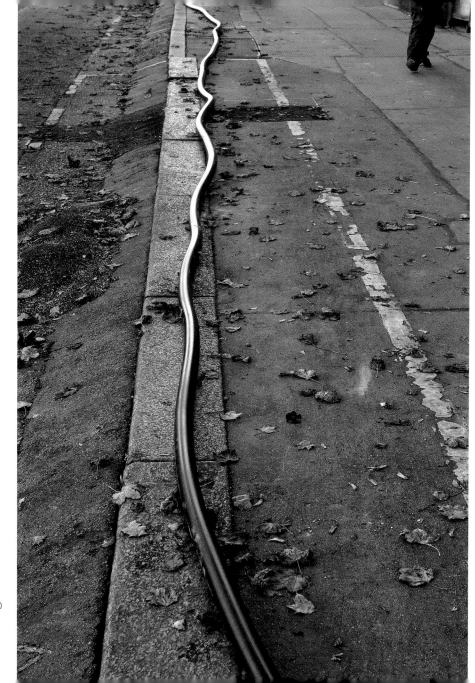

10., Favoritenstraße, 2010

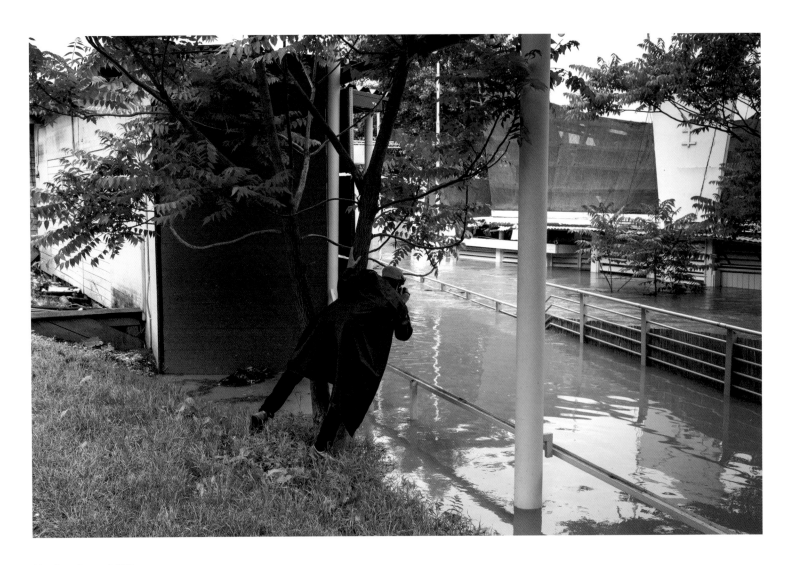

22., „Copa Cagrana", 2013

Ich mache meine Bilder nicht – ich sehe welche und halte sie fest. Dieser Satz steht im ersten meiner fotografischen Tagebücher ganz oben. Sehen und gehen gehören für mich zusammen. Wer Zugang finden will, muss gehen – eine Lektion, die ich bereits bei früheren Fotoprojekten gelernt habe. Auch auf die richtige Balance zwischen Nähe und Distanz kommt es an. Wer zu nah dran ist, verliert sich schnell in Details. Bin ich hingegen zu weit vom Straßengeschehen entfernt, dann sind einzelne Facetten nicht mehr zu erkennen. Wer keine Einzelheiten sehen kann, erfährt wenig über das Wesen der Stadt. Dinge, die aufgrund ihrer Größe ins Auge springen und alles andere in den Schatten stellen, sind selten die Dinge, die mich am meisten begeistern – Ansichten auf Augenhöhe sind mir lieber. Ich habe Wien entlang einer vorgegebenen Route über einen sehr langen Zeitraum fotografiert, um jene Bestandteile ausfindig zu machen, die das Stadtbild aus meiner Sicht am deutlichsten prägen.

Jahrelang wurden die WienerInnen mit dem Slogan „Wien ist anders!" auf eine falsche Fährte geführt: Wien ist nicht anders, Wien ist so, wie es ist – mit Worten alleine nicht zu beschreiben und fotografisch kaum zu erfassen. Wenn ich an einem Ende der Stadt zu fotografieren beginne, erfindet sie sich am gegenüberliegenden Ende gerade neu.

ICH MACHE MEINE BILDER NICHT – ICH SEHE WELCHE UND HALTE SIE FEST |
I DO NOT CREATE MY PICTURES – I SEE THEM AND CAPTURE THEM

I do not create my pictures – I see them and capture them. This sentence is written right at the top of my first photography diary. For me, looking and walking belong together. If you want to find a way to understand something, you have to walk – a lesson I learned in earlier photo projects. It is also about finding the right balance between closeness and distance. If you get too close, you rapidly lose yourself in detail. But if, on the other hand, I am too far away from what is going on at street level, its many facets blur into one. People who cannot see the details will not experience much about the character of a city. The things that leap out at you, so large that they leave everything else in their shadow, are rarely the things that impress me most – I prefer down-to-earth views. Over a very long period of time, I have photographed Vienna along a prescribed route to get to the bottom of what, in my view, shapes this cityscape most of all.

For years the Viennese have been sent down the wrong tracks with the slogan 'Vienna is different!' Vienna is not different; Vienna is what it is – impossible to grasp in words alone and hard to capture in photographs. When I start taking photographs at one end of the city, at that very moment it is reinventing itself at the other. All I can do is try and reel in a few fleeting moments from metropolitan life by transforming

Ich kann nur versuchen, ein paar flüchtige Momente des Großstadt-lebens ins Trockene zu bringen, indem ich sie mithilfe der Kamera in bleibende Bilder verwandle. Zu jeder Jahreszeit haben mich meine Fototouren kreuz und quer durch die Stadt geführt, auch in die vornehmen Villengegenden zwischen Hietzing und Döbling. Ich habe die Stadt aber auch aus der Perspektive jener Menschen erlebt, die ohne Obdach sind und selbst im Winter bei Minusgraden unter den Brücken am Donaukanal in Schlafsäcken liegen.

Während meiner „Foto-Walks" habe ich meine ganze Aufmerksamkeit dem Festhalten visueller Eindrücke gewidmet. Nach Abschluss der Fotoarbeiten war ich viele Wochen lang damit beschäftigt, aus meinen handschriftlichen Notizen, die sich über all die Jahre in meinen foto-grafischen Tagebüchern angesammelt hatten, etwas zutage zu fördern, das auf den Bildern nicht zu sehen ist. Das mühsame Geschäft des Be-schreibens ist ein unverzichtbarer Teil meiner Fotoarbeit. Fotografien, die mit persönlichen Gedanken verknüpft sind, lassen die Betrachter mit ihrer Sicht nicht alleine. Ob uns ein Foto etwas „sagt", hat nicht nur mit dem Foto selbst zu tun, sondern auch mit der Person, die es betrachtet. Jeder Mensch sieht aufgrund seiner persönlichen Erfahrun-gen im selben Bild etwas anderes, und auch die Geschichten, die Fotos vermeintlich erzählen, entstehen erst in den Köpfen der Betrachter. Wir können unsere Sicht auf die Welt nur verschlüsselt wiedergeben –

them into enduring images with my camera. My photo tours have led me to all corners of the city in all seasons. They have taken me to the elegant villa districts between Hietzing and Döbling. But I have also experienced the city from the perspective of people who do not have a roof over their heads, who, even in winter, lie in sleeping bags under the Danube Canal bridges in temperatures that are below freezing. On my 'photo walks' I channelled all my attention into capturing visual impressions. And after my camera work was done, for weeks I was pre-occupied with bringing something to light from the reams of handwrit-ten notes I had accumulated over the years in my photograph diaries, something that could not be seen in the images. The laborious business of describing is an indispensable part of my work. Adding personal thoughts to your photographs means the viewer is not abandoned to their own perspective. Whether a photo 'speaks' to us, does not only depend on the photo itself but on the person looking at it. Personal experiences colour our view so that everyone will see something differ-ent in the same picture. And the stories that photos allegedly tell are first formed in the viewers' minds.

We can only present our view of the world in encoded form – through words or images or a combination of the two. When 'pictorial language'

durch Wort oder durch Bild, aber auch, indem wir beide Ausdrucksmöglichkeiten kombinieren. Wenn im Zusammenhang mit Fotografien von einer „Bildsprache" geredet wird, ist nicht die Beschriftung der Bilder gemeint, sondern die Unverwechselbarkeit eines fotografischen Stils. Für die Bilder, die ich hinterlasse, die dann nicht mehr nur meine eigenen sind, möchte ich auch die richtigen Worte finden. Ein Foto verführt zu der Annahme, dass sich vor den Augen des Fotografierenden etwas so zugetragen hat, wie es das zweidimensionale Abbild suggeriert. Die Beschriftung des Bildes spielt dabei eine entscheidende Rolle. Obwohl Fotos nichts beweisen, tun sie, als ob sie es könnten. Im Vorgaukeln von Beweiskraft sind sie viel überzeugender als Worte. Mithilfe von Fotografien lassen sich Produkte, Dienstleistungen und sogar Ideologien besser vermarkten. Wie mit fast allen nützlichen Erfindungen kann auch mit dem Fotoapparat Schaden angerichtet werden. Wir betrachten Fotos zwar mit den Augen, doch oft nehmen wir Bilder nicht mit dem Kopf wahr, wo der Verstand sitzt, sondern mit dem Bauch. Bevor unser Gehirn Bildinformationen verarbeiten kann, lenken Gefühle unser Denken bereits in bestimmte Bahnen. Das wird von vielen – von Werbeleuten bis zu Politikern – ausgenützt. Attraktive Fotomodelle gaukeln uns Lebensgefühle vor, die wir bei Erwerb eines Produktes der beworbenen Marke auch haben könnten. Eigentlich müsste unter jedem Foto die Warnung stehen: „Vorsicht, dieses Bild beeinflusst Ihr Denken!"

›

is mentioned in relation to photographs, this does not refer to the captions but the distinctive character of a photographic style. I want to find the right words for the images I leave behind, which are no longer mine and mine alone. A photo tempts us to assume that this two-dimensional image evokes something that occurred before the photographer's eyes. The picture's caption plays a decisive role in this. Although photos do not prove anything, they act as if they could. Indeed they are far more convincing than words in making us believe their value as evidence. Products, services and even ideologies can be marketed better with the help of photographs. But as with almost all useful inventions, the camera can also do harm. Although we look at photos with our eyes, we often do not perceive them with our minds and their faculty of reason, but with our gut feeling. Before our brain can process pictorial information, our feelings have already guided our thoughts along certain lines. This phenomenon is exploited by many people – from advertising agents to politicians. Attractive models tantalize us with a certain 'feel for life', suggesting that we too could enjoy this if we only bought a product from the advertised brand. In fact, every photo should really come with the warning: 'Watch out! This image will influence your thinking!'

Ein Foto sagt nichts
über den Zusammenhang, aus dem es gerissen wurde.
Ein Foto zeigt nur
einen winzigen Ausschnitt vom großen Ganzen.
Ein Foto ist bloß
eine Quelle für Irrtum und Missverständnis,
wenn es nicht in die richtigen Worte gekleidet ist.
Ein Foto erlaubt uns
mit eigenen Augen zu sehen,
was irgendwer irgendwann irgendwo
genau so für uns vorgesehen hat.

A photo tells us nothing
about the context it has been taken from.
A photo only shows
a minuscule detail from the greater whole.
A photo is just
a source of error and misunderstanding,
if it is not couched in the right words.
A photo allows us
to see with our own eyes
what someone somewhere sometime
foresaw for us in just this way.

22., vor U1-Station Vienna International Center, 2011

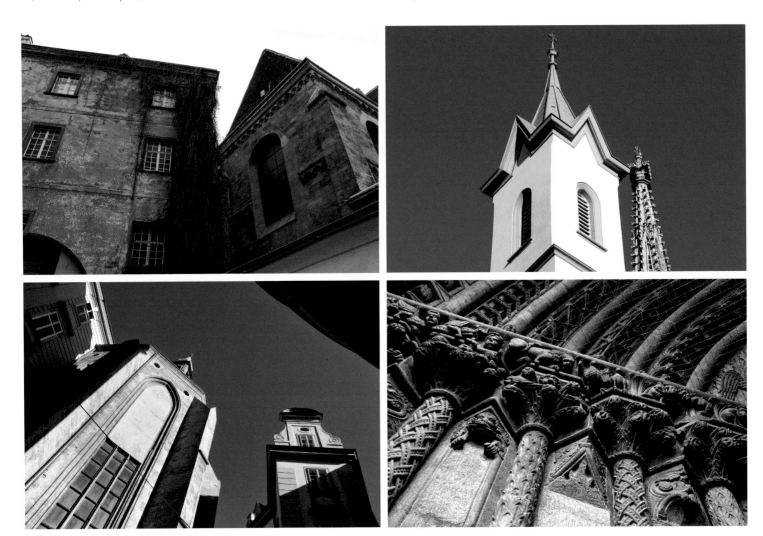

01., Kohlmarkt | Michaelerplatz, 2008

01., Singerstraße, 2009

01., Seitzergasse, 2009

01., Stephansplatz, 2009

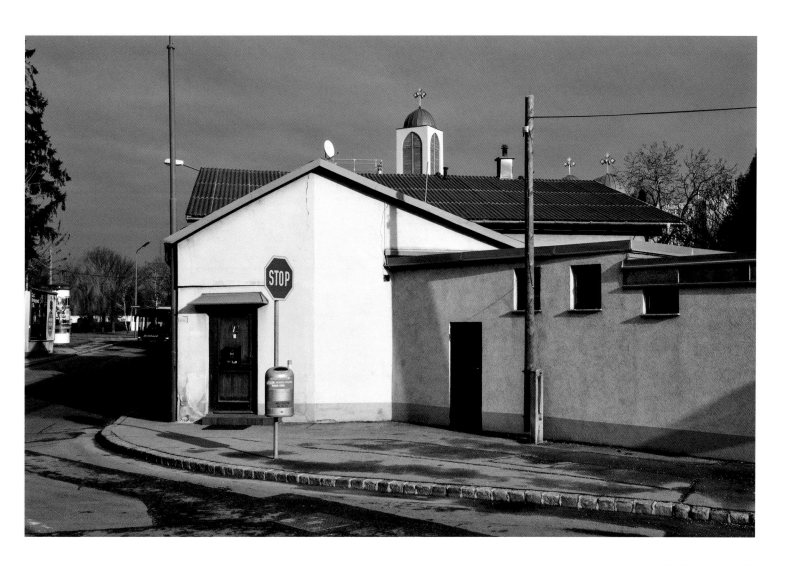

22., Quadenstraße, 2011

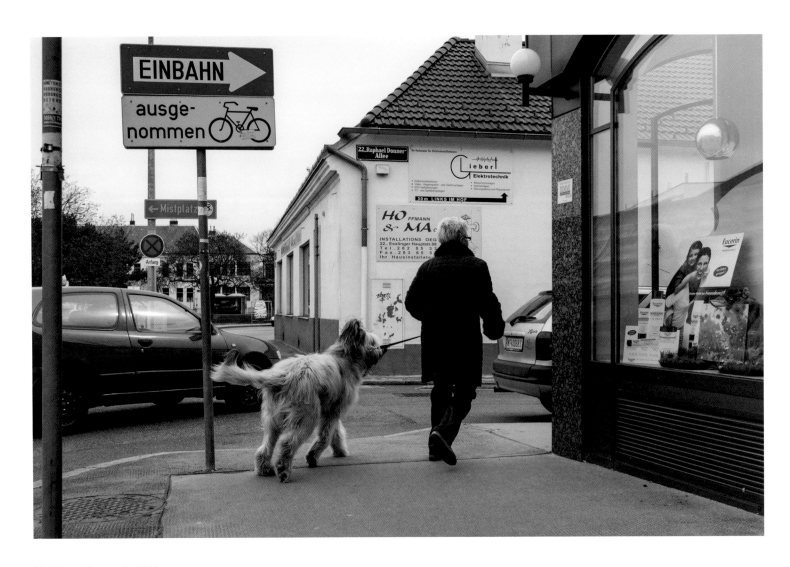

22., Eßlinger Hauptstraße, 2008

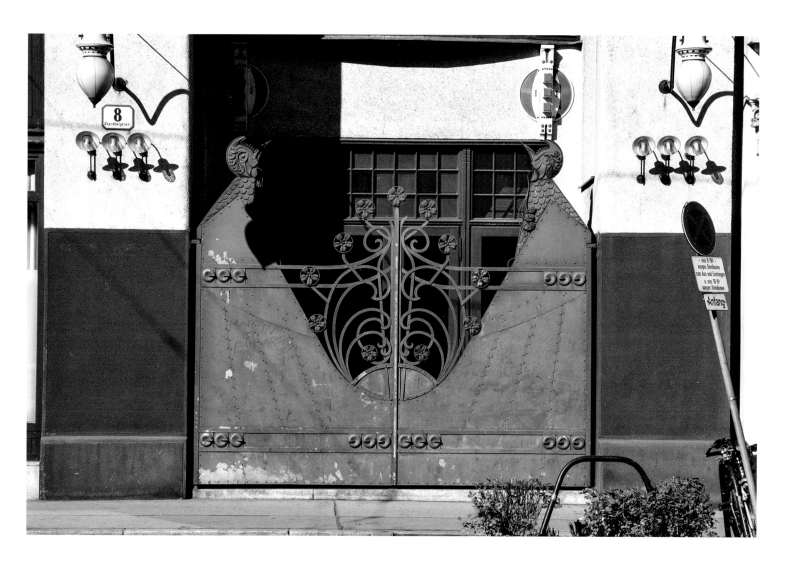

10., Laxenburger Straße 2010

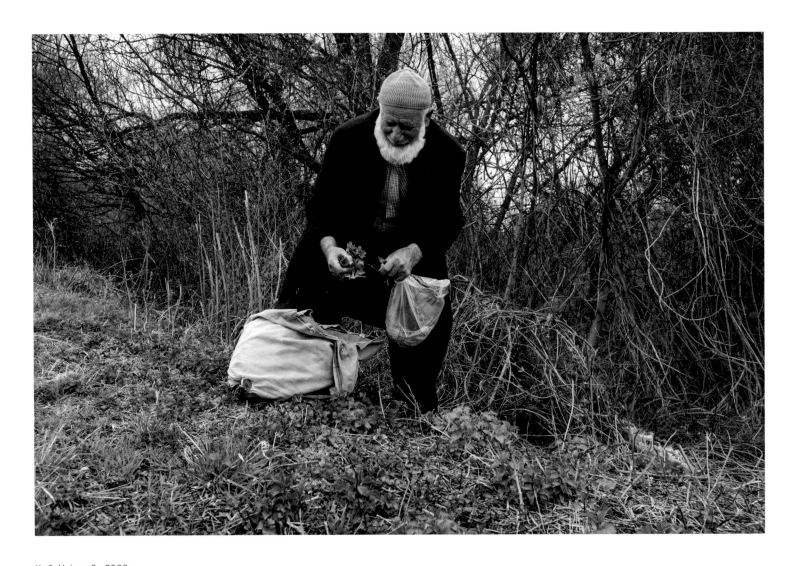

11., 2. Molostraße, 2008

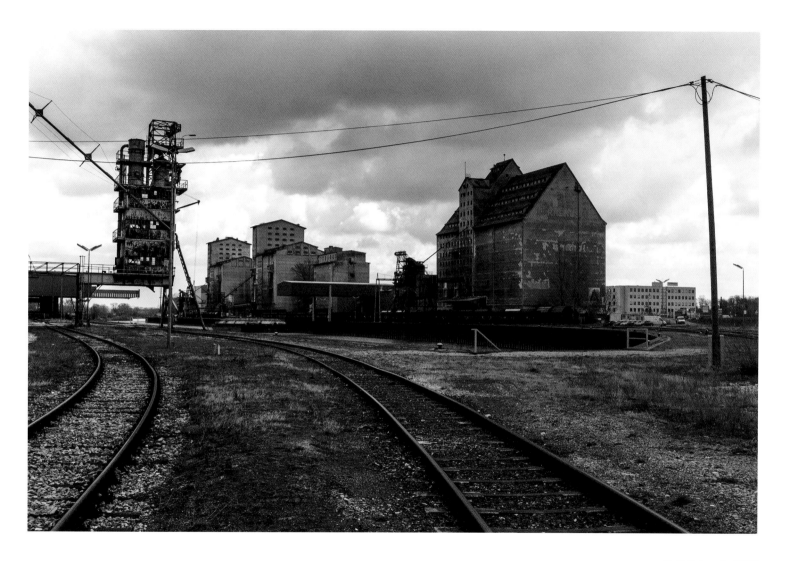

11., 2. Molostraße, 2008

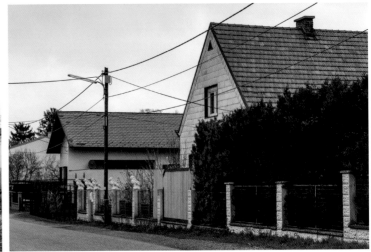

22., Zachgasse, 2013

22., Gartenheimstraße, 2008

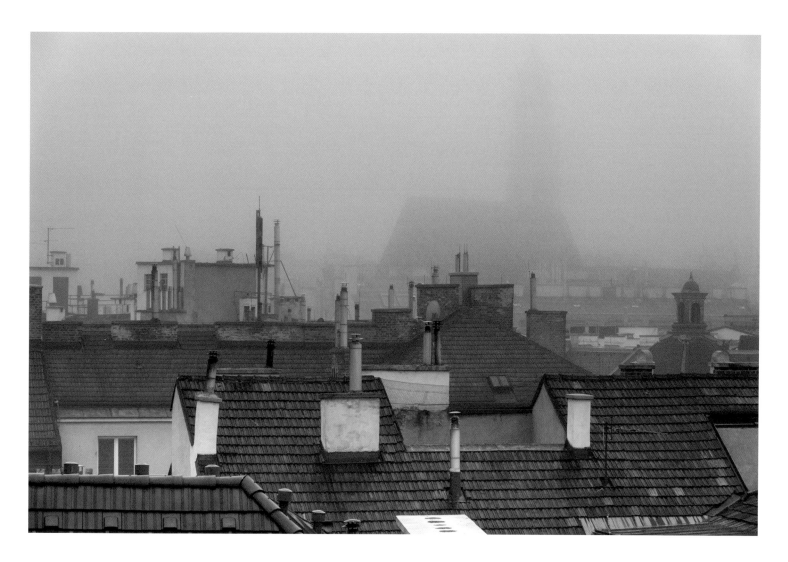

01., Franz-Josefs-Kai | Maria am Gestade, 2013

11., Wildpretstraße, 2008

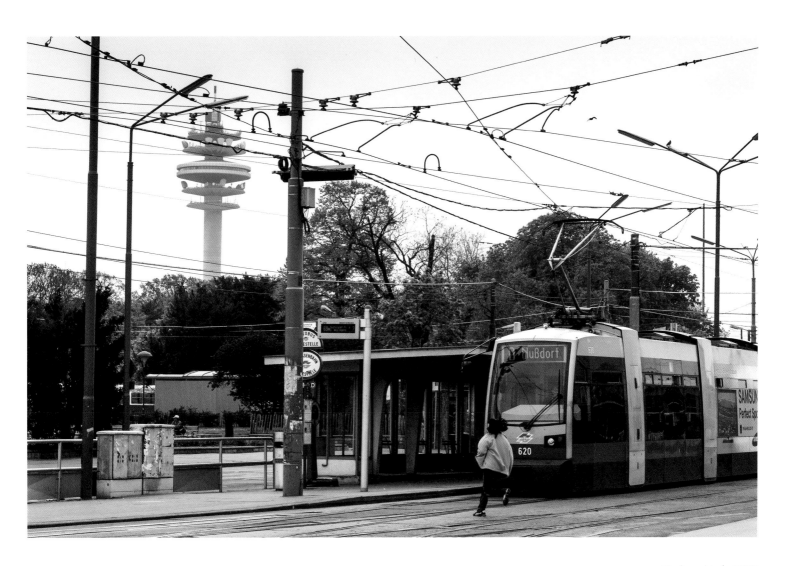

03., Arsenalstraße, 2008

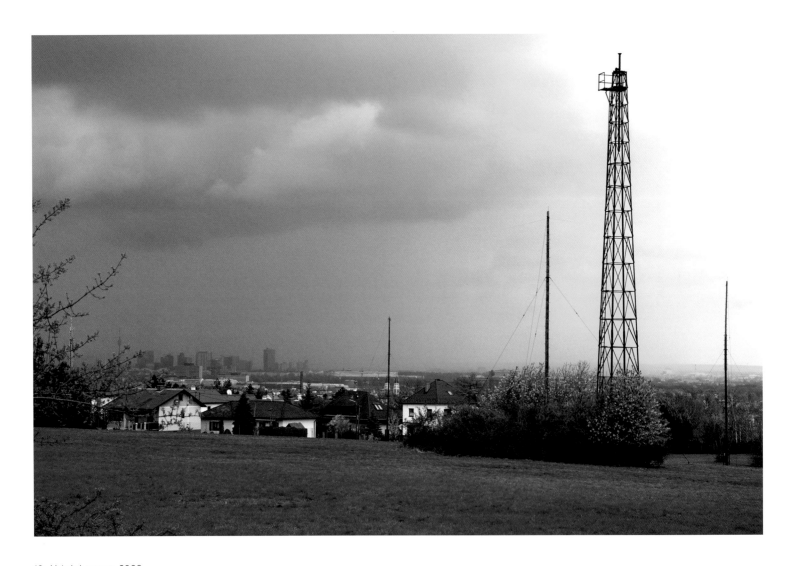

10., Heimkehrergasse, 2008

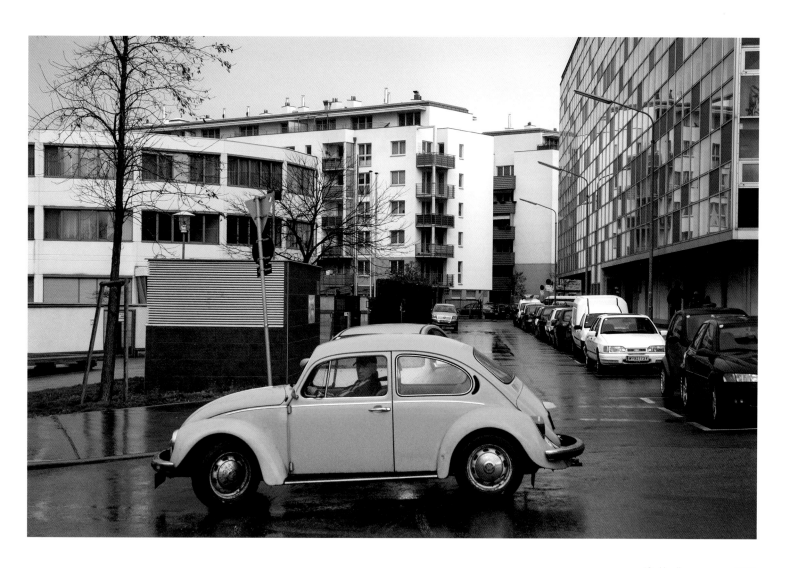

10., Urselbrunnengasse, 2008

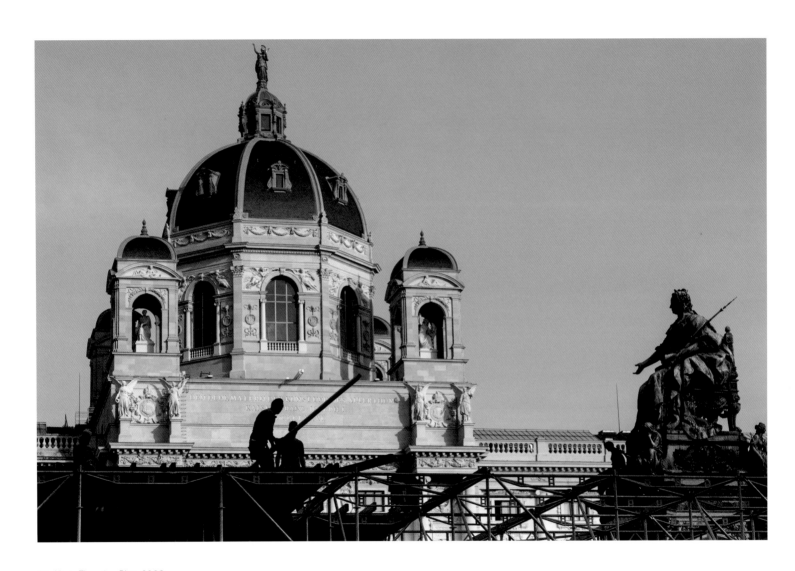

01., Maria-Theresien-Platz, 2008

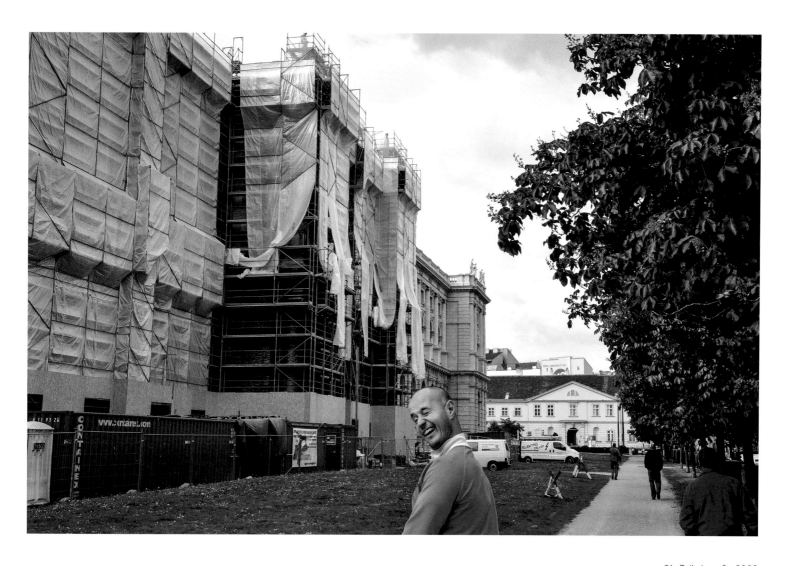

01., Bellariastraße, 2009

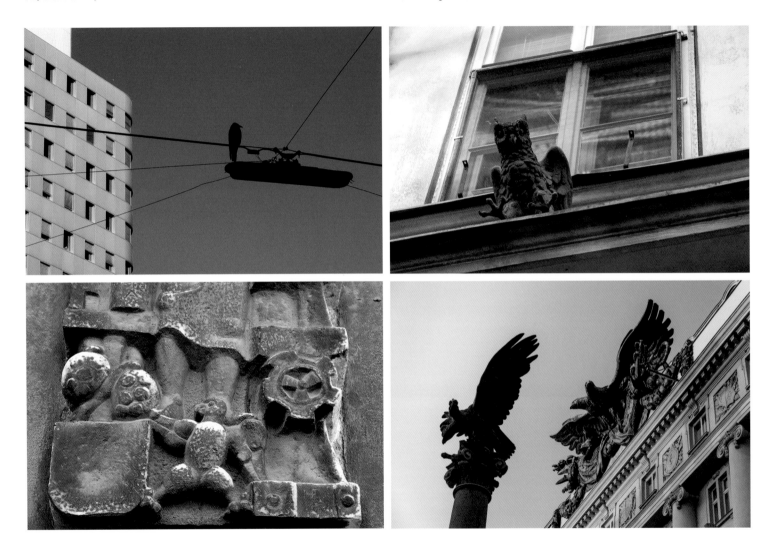

10., Laaer-Berg-Straße, 2009

01., Parkring, 2013

01., Michaelerplatz, 2009

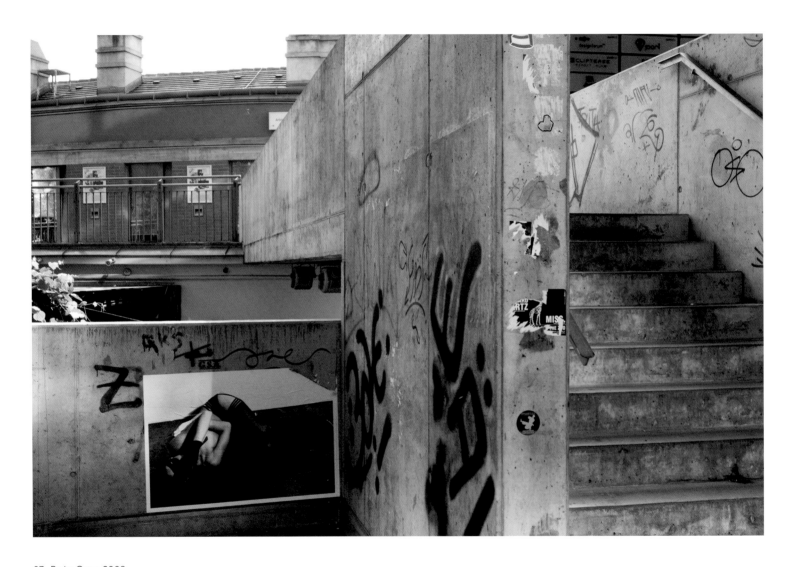

07., Breite Gasse, 2008

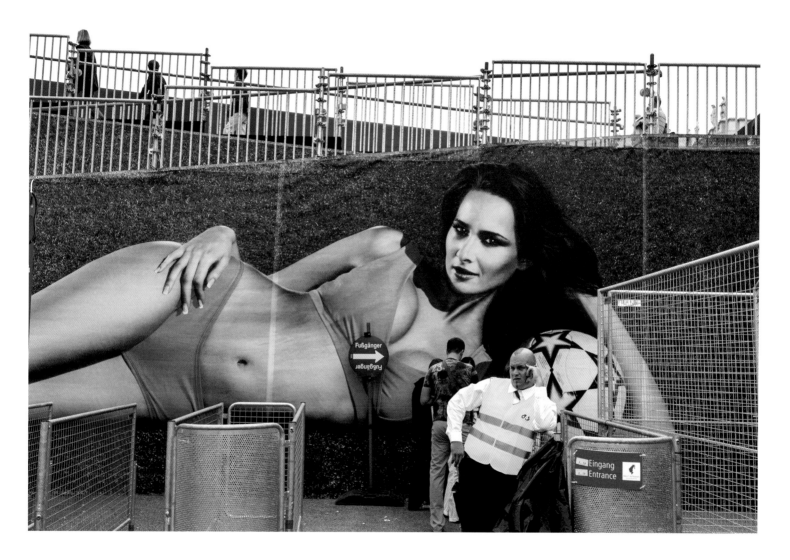

01., Maria-Theresien-Platz, 2008

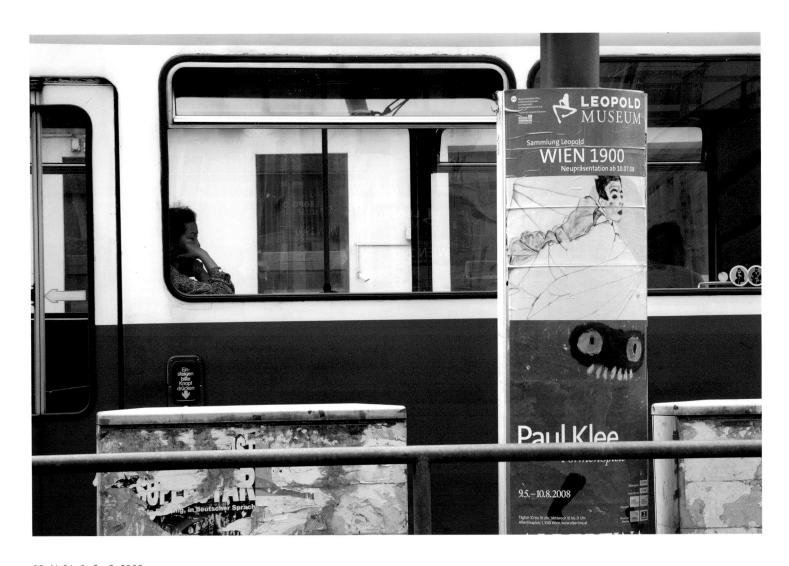

09., Nußdorfer Straße 2008

08., Piaristengasse, 2008

01., Schottenring, 2013

08., Laudongasse, 2008

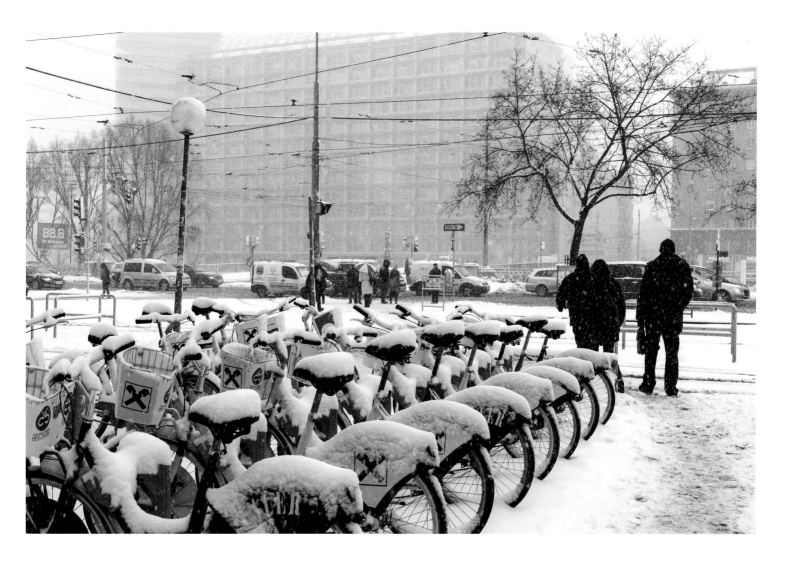

01., Schwedenplatz, 2013

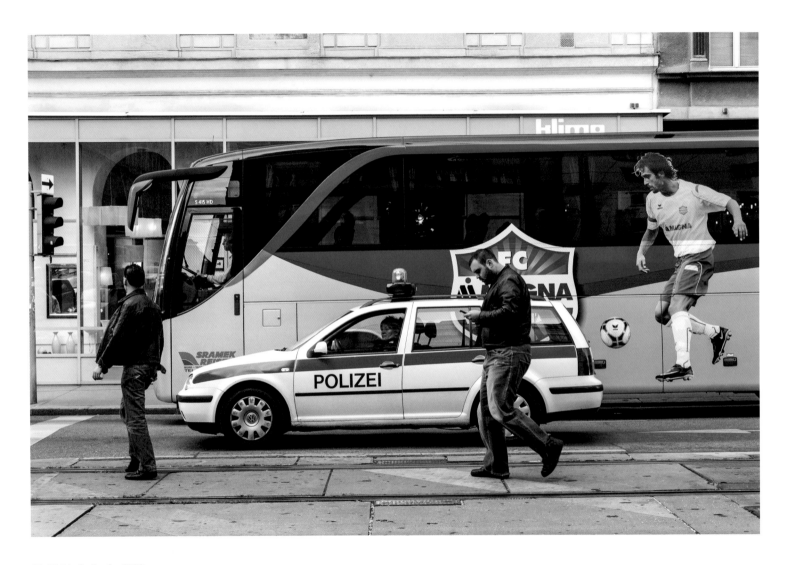

09., Nußdorfer Straße, 2008

Straßenfotograf·Innen vollziehen eine Art Bereitschaftsdienst. Obwohl sie keinen konkreten Fototermin haben, müssen sie stets aufnahmebereit sein. In jedem einzelnen der 23 Wiener Gemeindebezirke gäbe es von der frühesten Morgendämmerung bis weit in die Nacht an jedem Tag im Jahr Bedarf für solche Bereitschaftsdienste mit der Kamera – bei jeder Witterung, nicht nur an sonnigen Tagen.

In Zeiten, in denen die Werbefotos im Stadtbild immer größer und dominanter werden, sind Bilder, die etwas vom wirklichen Leben preisgeben, wichtiger denn je. Das Leben ist nicht immer so schön, wie uns die Werbung vorgaukelt. Straßenfotos müssen nicht „schön" sein, aber einen zweiten, genaueren Blick sollten sie wert sein und diesem auch standhalten können. Gelungene Straßenfotografien halten der Gesellschaft einen Spiegel vor und haben viel mit der Lebensqualität in Großstädten zu tun. Obwohl die Motive wortwörtlich auf der Straße liegen, gehen in Wien tagtäglich die unglaublichsten Straßenszenen für immer verloren, weil niemand zur Stelle ist, um diese witzigen, skurrilen, melancholischen Augenblicke festzuhalten.

Straßenszenen ergeben sich zufällig, ganz ohne Vorankündigung, frei nach dem Motto: Fang mich ein, wenn du kannst, wenn du deine Kamera schnell genug bei der Hand hast. Hin und wieder habe ich das Glück, genau zum richtigen Zeitpunkt am richtigen Ort zu sein, mit meiner Kamera bereits in den Händen. Dann drücke ich ab, voll Zuversicht, dass es diesmal gelingt, ein nahezu perfektes Bild einzufangen. Diese Zuversicht lässt jedes Mal mein Herz höher schlagen, vor allem, wenn die Szene bereits einen Wimpernschlag später als Fotomotiv für immer verloren ist. Erzwingen lassen sich solche kostbaren Augenblicke nicht. Ich kann zwar versuchen, bestimmte Situationen zu „züchten", wie René Burri meint,* aber letztendlich läuft immer alles darauf hinaus,

DIE STRASSENSZENEN DES TAGES GEBEN KEINE PRESSEKONFERENZEN |
THE DAY'S STREET SCENES DO NOT HOLD PRESS CONFERENCES

It is as if street photographers are on call. Although there is no scheduled photo shoot, they always have to be at the ready. There is a need for an on-call service of this kind in every one of Vienna's twenty-three districts from dawn until deep into the night, all year round – in all weathers, not just on sunny days.

In times when advertising photos are becoming ever larger and more dominant in the cityscape, images capturing real life are more important than ever before. Life is not always as beautiful as advertising would lead us to believe. Street photos do not have to be 'beautiful', but they should be worth taking a second and more detailed look at, and also be able to withstand this scrutiny. Successful street photographs hold up a mirror to society and tell us a great deal about the quality of life in our cities. Although the motifs are literally before our very eyes, each day the most incredible street scenes in Vienna get lost for ever as there is nobody on hand to capture these funny, bizarre, melancholy moments.

Street scenes emerge coincidentally and without prior announcement, rather like the saying 'catch me if you can' – if you can get hold of your camera quickly enough, that is. Occasionally I am lucky to be in the right place at exactly the right time with my camera to hand. Then I take a picture, in complete confidence that this time I will have captured an almost perfect image. This assurance always makes my heart beat faster, especially if, just the blink of an eye later, the scene would have been lost forever. One cannot force these precious moments.

möglichst viel Zeit mit der Kamera auf der Straße zu verbringen und geduldig zu warten. Dieses Bemühen ist nur dann nicht von vornherein zum Scheitern verurteilt, wenn es mir gelingt, ganz bei der Sache zu sein – fokussiert auf das Ziel, ein Bild von einer Situation festzuhalten, die zwar nicht vorhersehbar ist, aber allemal wert, sie nicht zu verpassen. PassantInnen um Fotoerlaubnis zu fragen ist nicht möglich, denn noch bevor dieses Ansinnen ausgesprochen ist, wäre die Szene in den meisten Fällen kein Bild mehr wert.

StraßenfotografInnen machen die besten ihrer ungefragt aufgenommenen Fotos öffentlich zugänglich und geben sie dadurch den Menschen zurück. Ein „Recht auf das eigene Bild" hat nicht nur das Individuum, sondern auch die Gesellschaft. Wenn nachkommende Generationen nicht wissen, wie es in den Straßen ihrer Städte früher ausgesehen hat, werden sie um einen Teil ihrer Identität beraubt.

Wenn wir auf den Auslöser einer Kamera drücken, legen wir vielleicht das Fundament für eine imaginäre Brücke, über die eines Tages eine andere Person in eine vergangene Zeit zurückkehren kann. Die Zeit selbst wird zwar nicht wiederkommen, aber die Stimmung von damals kann beim Betrachten eines alten, verstaubten Fotos, das mit Erinnerungen an diesen Ort verbunden ist, zu neuem Leben erweckt werden. Wenn das der Fall ist, sehen wir dieses Foto aus dem Blickwinkel einer längst vergangenen Gegenwart, die uns unsere damalige Vorstellung von Zukunft vor Augen hält – mit all den Hoffnungen und Verheißungen, die das Leben damals bereitzuhalten schien. Was diese Zukunft einmal bedeutet hat, ist in Wirklichkeit längst verlebt, und die Verheißungen von einst haben im kalten Licht der Gegenwart einen anderen Wert. Manche Fotos geben Antworten auf Fragen, die wir zum Zeitpunkt der Aufnahme noch nicht kannten.

* Zitat von René Burri beim Künstlergespräch am 18. November 2010 im Kunsthaus Wien anlässlich der Retrospektive seines Werkes.

I can try 'to cultivate' certain situations, as René Burri stated,* but it ultimately boils down to spending as much time as possible with my camera on the street and waiting patiently. And these efforts can only succeed when I am able to concentrate entirely on the matter at hand – focused on my goal to capture an image of a situation that cannot be anticipated but should not be missed. It isn't possible to ask passers-by for their permission beforehand, as in most cases if I paused to state my intentions, the photo opportunity would have been lost.

By giving the public access to their best photographs, which were taken without permission, street photographers give their work back to the people. It is not only the individual but also society as a whole that has a 'right to their own image'. If future generations do not know what the streets of their cities looked like in the past, they will have been deprived of part of their identity.

When we press the shutter-release button on a camera, we are perhaps laying the foundations for an imaginary bridge that another person can use to cross into the past one day in the future. The past itself cannot be restored, but the atmosphere of the time can be brought back to life when looking at an old, dusty photo associated with the memories of a particular place. When this happens, we are seeing this photo from the perspective of the present that is now in the distant past, presenting us with our notion of the future at that time – with all its hopes and promises that life then seemed to hold. What once signified this future has in reality long since past and the promises of back then take on a new quality in the cold light of the present. Some photos give answers to questions we did not even know at the time when they were taken.

* Quote from René Burri at an artist's talk on 18 November 2010 at Kunsthaus Wien, during the retrospective of his work.

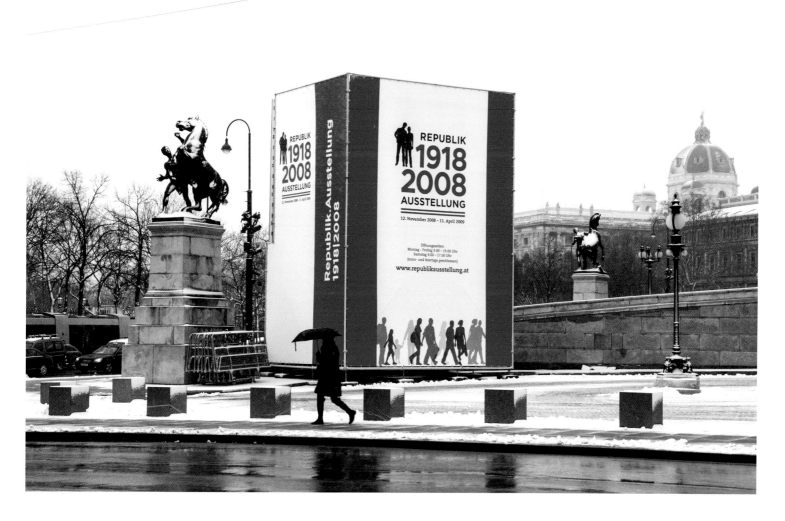

01., Stadiongasse, 2009

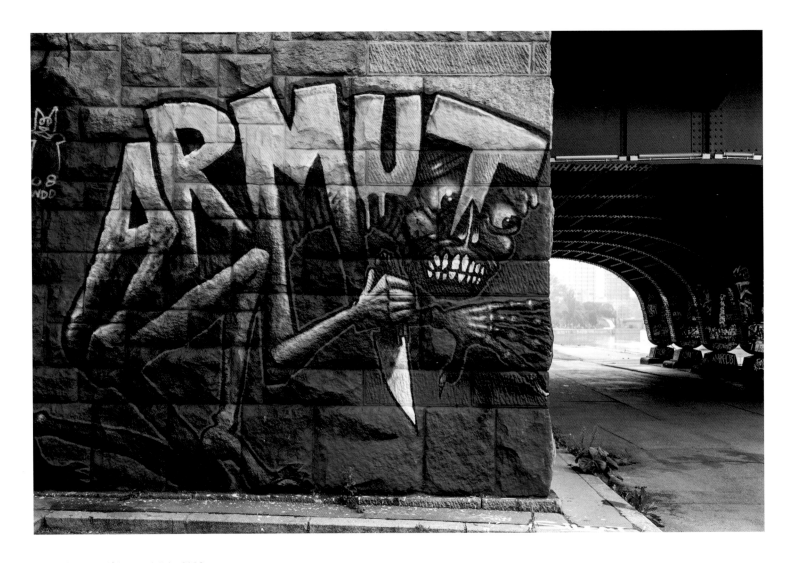

02., am Donaukanal | Augartenbrücke, 2008

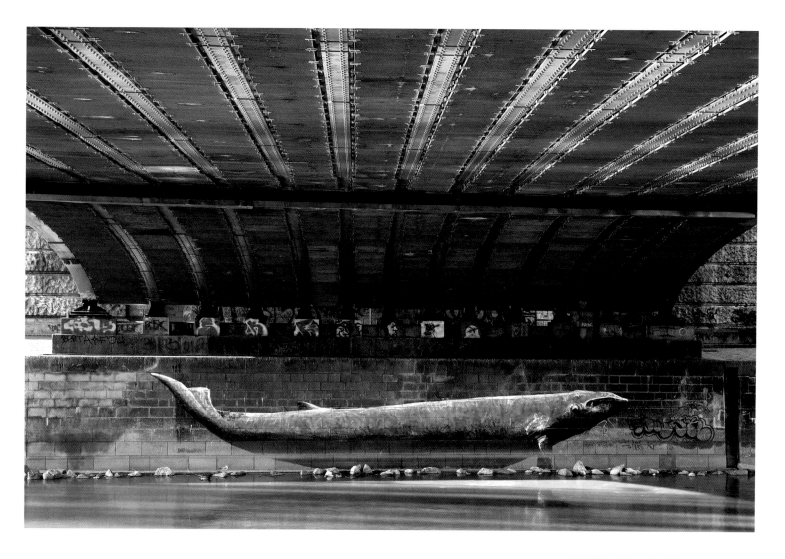

20. | 09., am Donaukanal | Friedensbrücke, 2012

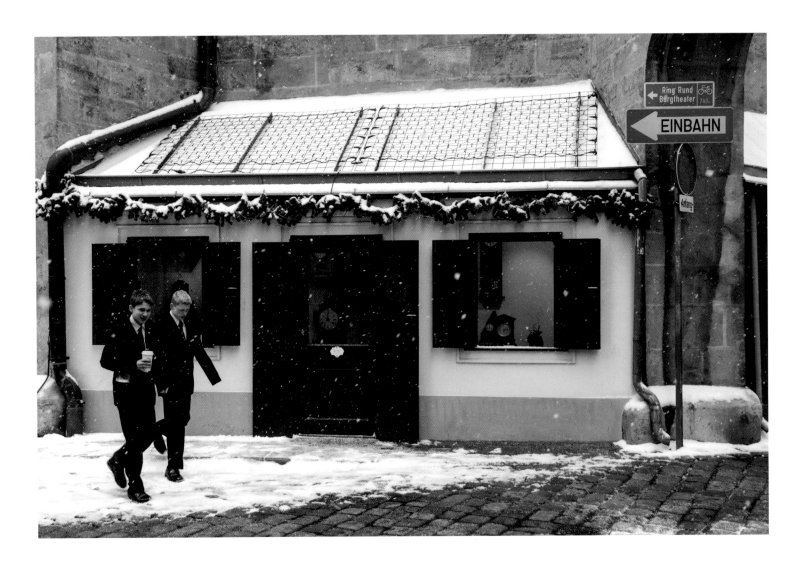

01., Schulhof, 2010

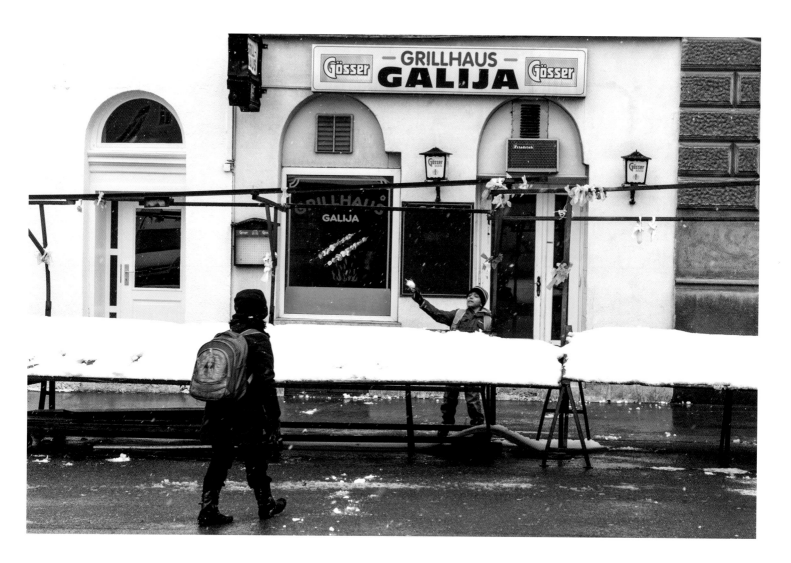

16., Yppenplatz, 2009

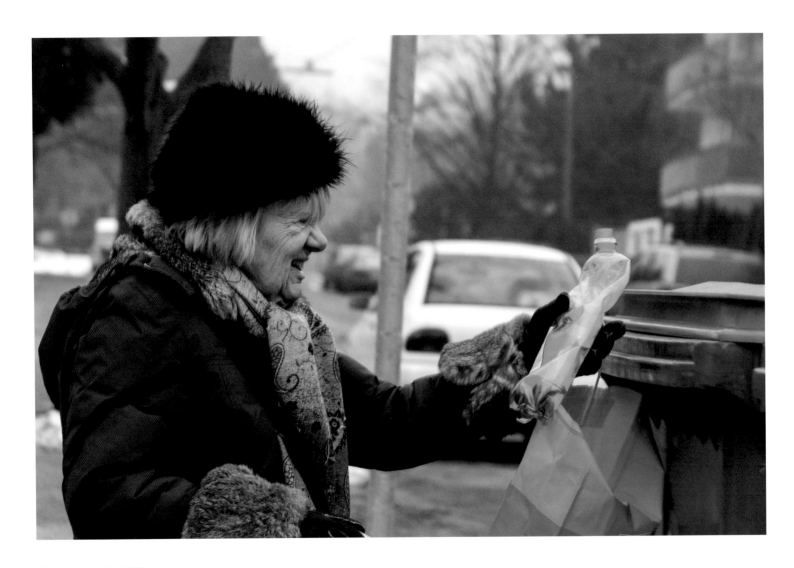

19., Grinzinger Straße, 2009

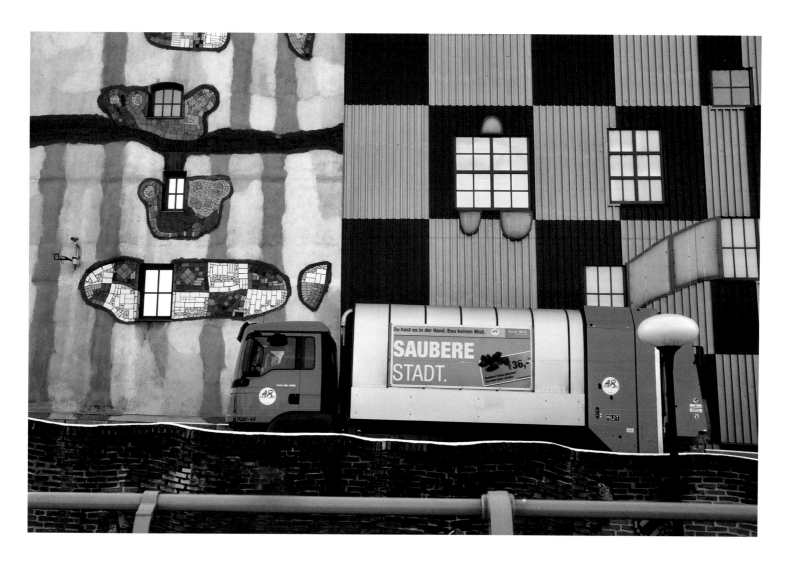

09., Donaukanal | Spittelau, 2009

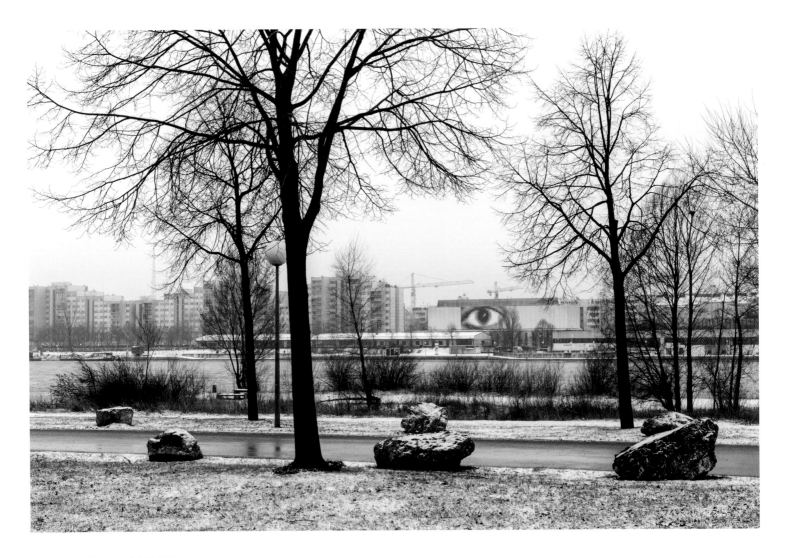

22., Donauinsel | 02., Handelskai, 2009

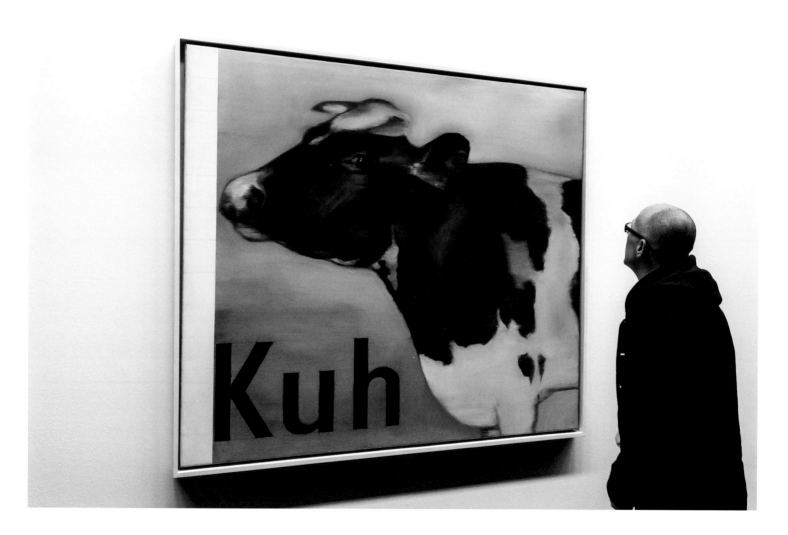

01., Albertina | Ausstellung *Gerhard Richter. Retrospektive*, 2009

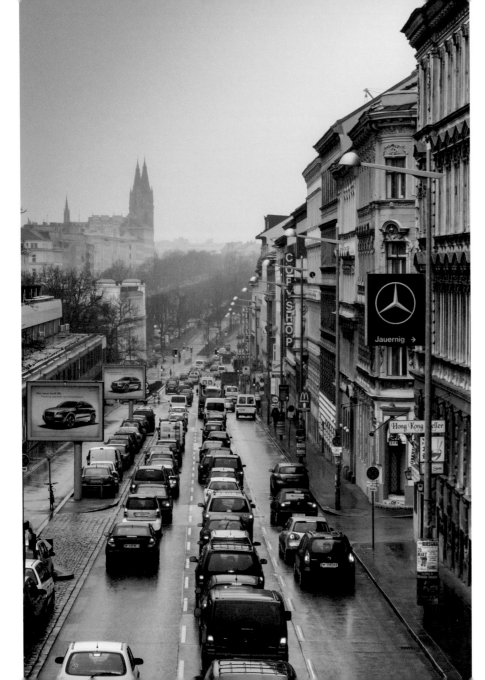

18., Währinger Gürtel, 2009

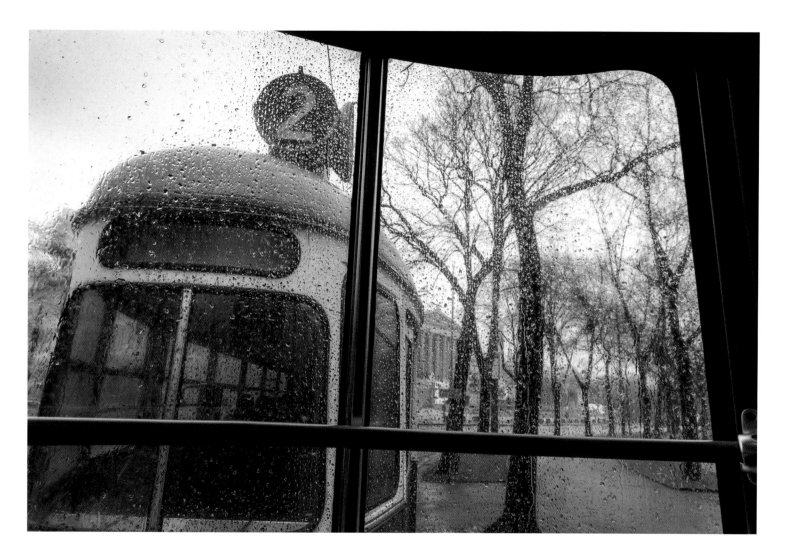

01., Burgring | Dr.-Karl-Renner-Ring, 2009

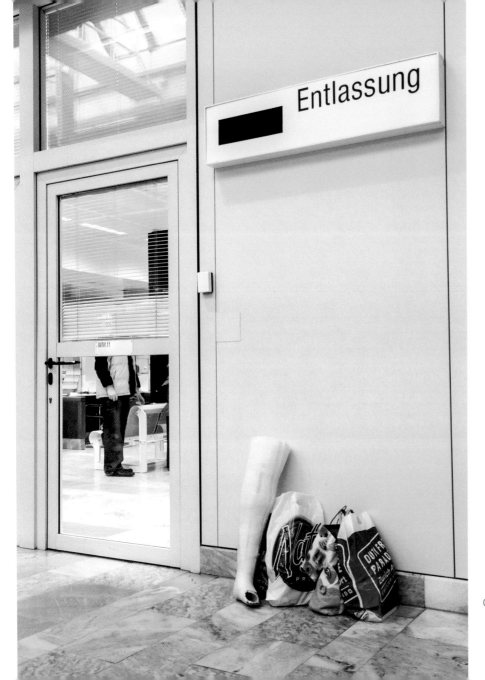

Entlassung

09., Währinger Gürtel | AKH, 2009

18., Kutschkergasse, 2009

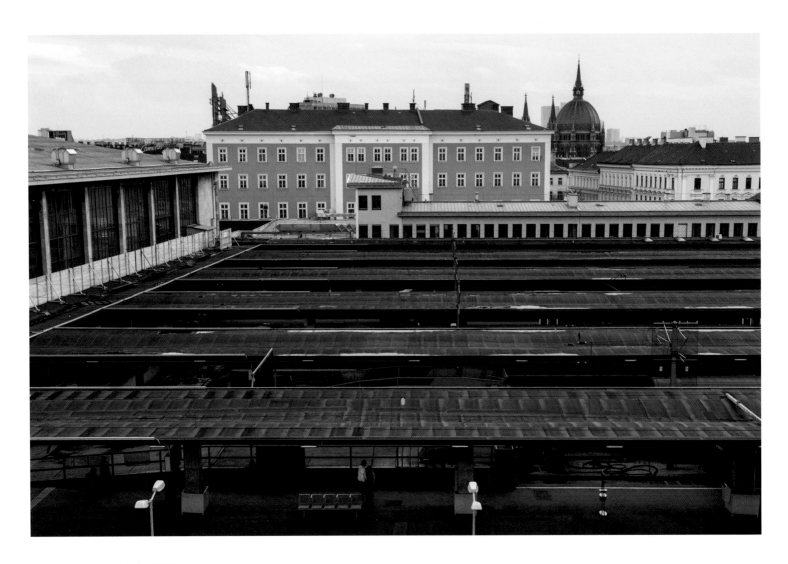

15., Felberstraße | Westbahnhof, 2009

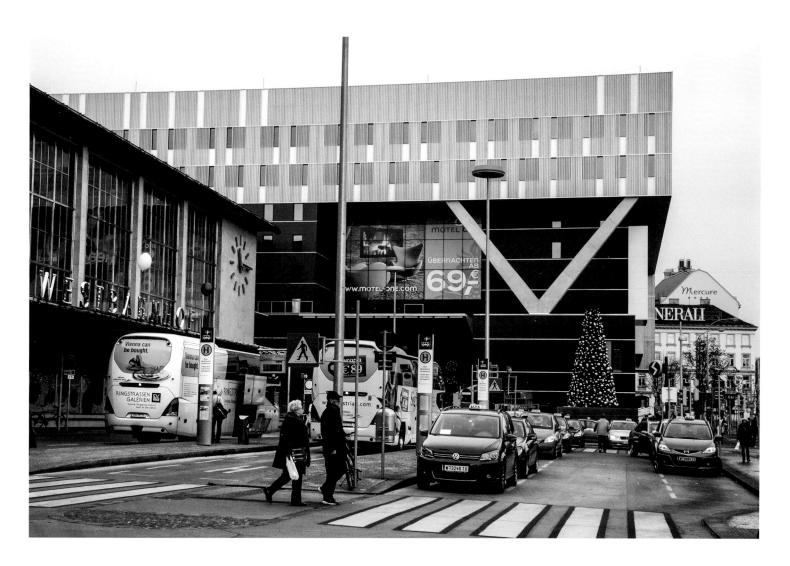

15., Europaplatz | Westbahnhof-City, 2011

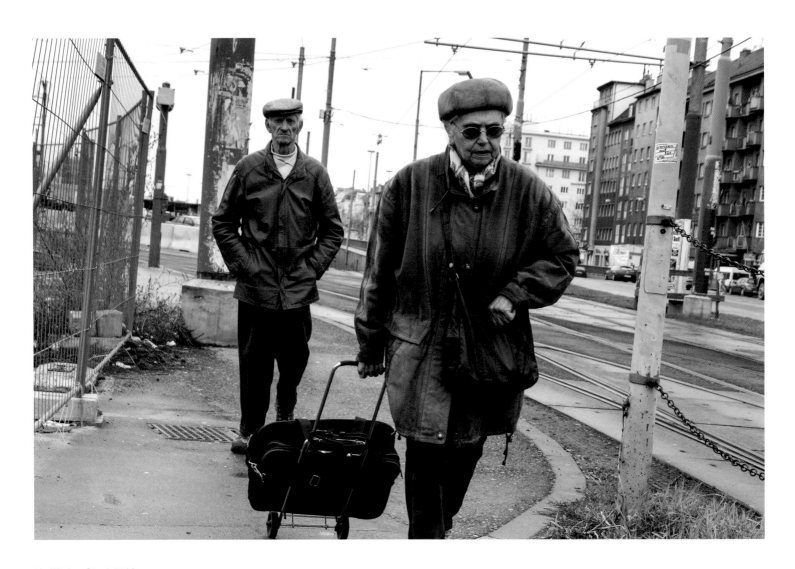

10., Wiedner Gürtel, 2009

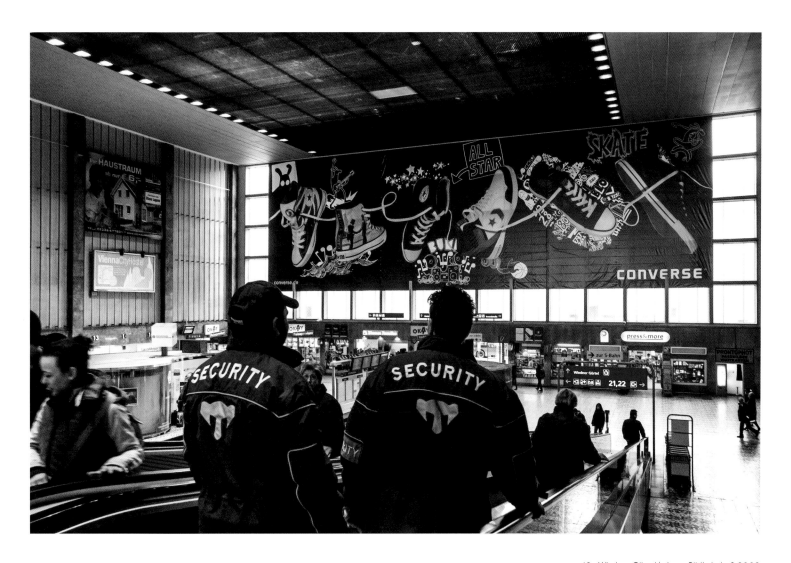

10., Wiedner Gürtel | ehem. Südbahnhof, 2009

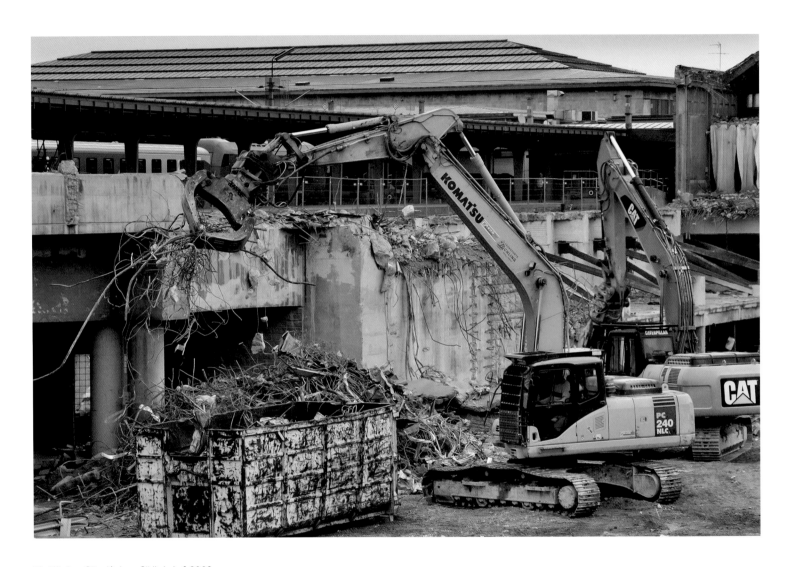

10., Wiedner Gürtel | ehem. Südbahnhof, 2009

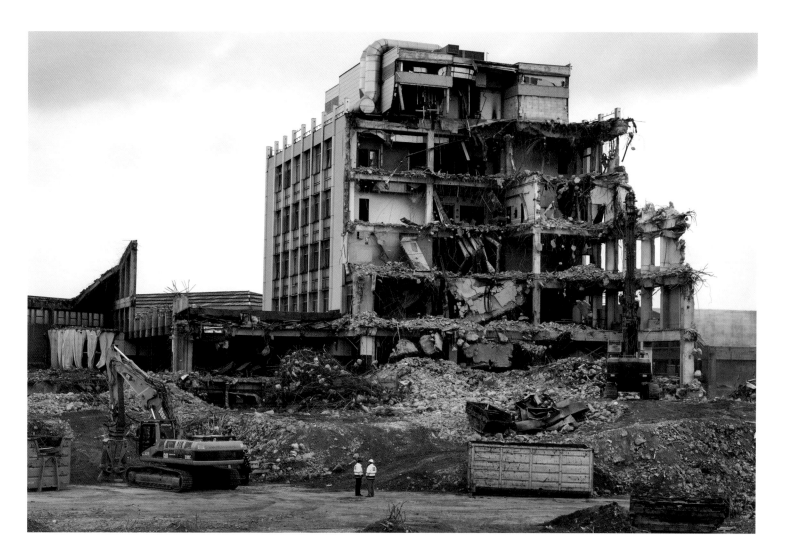

10., Wiedner Gürtel | ehem. Südbahnhof, 2009

06., Wallgasse, 2009

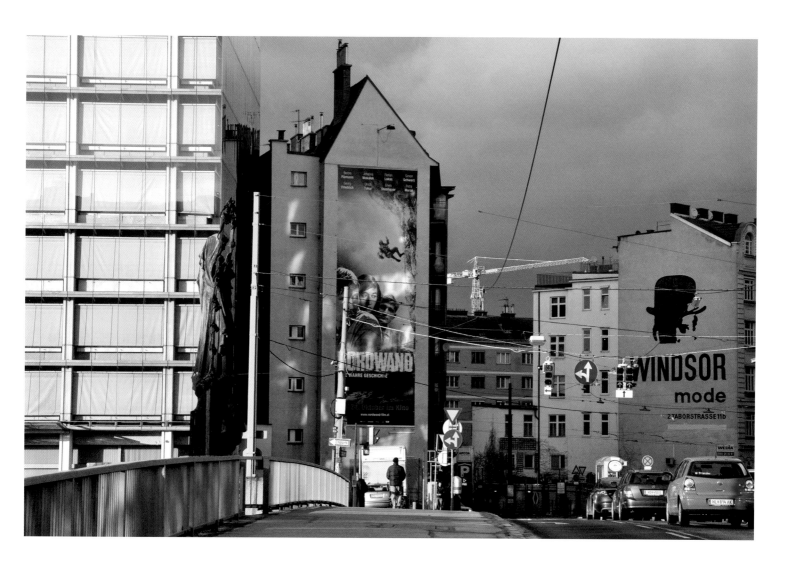

01. | 02., Marienbrücke, 2009

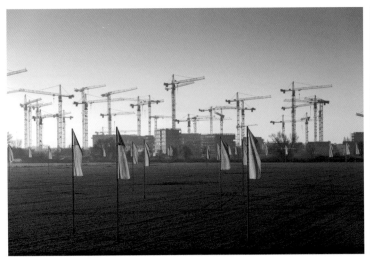

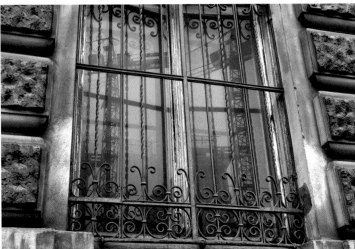

13., Speisinger Straße, 2009

22., Ostbahnbegleitstraße | Richtung U2-Station Seestadt, 2014

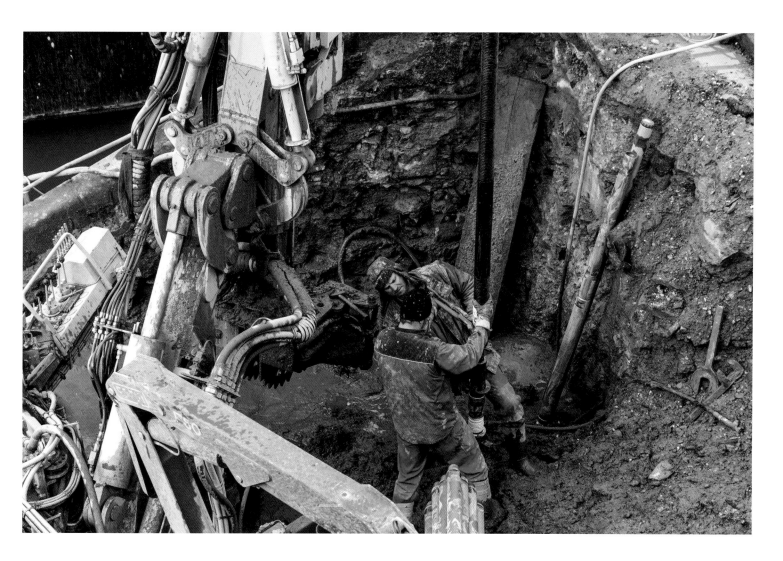

01., am Donaukanal | Schiffstation Wien, 2009

KREUZ UND QUER
DER ANDERE WEG ZUM BILD
Petra Noll

Es war ein Heimspiel mit hohen Vorgaben. Für sich und andere eine vielfach vor-gesehene und abgebildete Stadt wie Wien fotografisch ein weiteres Mal bildlich einzufangen bedeutet, sich einer Vielzahl von Vorgänger-Innen und ZeitgenossInnen auszusetzen. Dabei beruhigt das Wissen um die Tatsache, dass Fotografien immer nur „Miniaturen der Realität"[1] sind, derer es vieler bedarf, um die Vielschichtigkeit der – wie hier – urbanen Wirklichkeit zu fassen. Paul Albert Leitner nannte eines seiner Fotobücher „Wien: Momente einer Stadt" (2006), womit er der natürlich bedingten Unvollständigkeit von Bildern das künstlerische Selbstbewusstsein des auswählenden Ichs gegenüberstellte. „Das Sichzurückziehen", so Michael Ponstingl in seinem Meta-Bildband über Wien-Bildbände, „auf ein zwar phantasmatisches Ich erweist sich als Stärke gegenüber der totalitären Anmaßung, die Großstadt vollends karto-grafieren und darstellen zu können, wie uns gerade touristische Titel gewohnheitsmäßig weismachen wollen."[2]

Auch Reinhard Mandl, der, wie er es formuliert, „aus den vielen Gesichtern Wiens kleine Ausschnitte aus dem Fluss der Zeit herauslöst",[3] vertraut selbstbewusst der Besonderheit seines subjektiven Blicks. Ein anderes Selbstverständnis hatte Harry Weber (1921–2007), der sich als Reporter sah und von sich selbst sagte, er „fotografiere […], was

jeder auf der Straße selbst sehen kann, wenn er die Augen aufmacht […] ich hatte nur eben eine Kamera in der Hand."[4]

Mandls Projekt „WIEN.blicke", das sich über sieben Jahre erstreckt hat, findet nun mit Ausstellung und Katalog sein Ende. In der Bewegung hat Mandl nicht nur versucht, sich eine ganze Stadt – im Sinne des Verzichts auf die Beschränkung auf ein geografisches oder inhaltliches Teilgebiet – anzueignen, sondern gleichzeitig auch etwas über den öffentlichen urbanen Raum allgemein auszusagen, über den lebendigen, sich ständig verändernden Organismus „Stadt", ihren pulsierenden Rhythmus und ihre Abgrenzung zur Provinz – von Anfang an eines der wichtigsten Themen der Fotografie.

Vor dem Weg. Mandl hat sich die Stadt, seine Wahlheimat, über eine strukturelle Vorgabe erschlossen. Er ist über einen selbst gewählten Umweg zum Ziel, zum Bild gelangt und hat damit vermieden, das touristische Wien bzw. die gewachsene Struktur der Stadt in den Mittelpunkt zu stellen. Am Anfang des Projekts stand ein Stadtplan, durch den er mit dem Zeichenstift Linien zog: Er verband jeweils den ersten Straßennamen eines Buchstabens im Straßenindex mit dem des nächsten Buchstabens im Alphabet. Diese kategorische Durchkreuzung des Stadtplans von A bis Z, die den Weg definiert, erinnert

an die Arbeit „linie" von VALIE EXPORT von 1971/72.[5] Während es aber Mandl ausschließlich um die Vermeidung üblicher bzw. die Eröffnung neuer Wege und Bilder geht und er eine strenge Konzeptualisierung im Sinne von etwa „alle 100 Meter ein Foto" ablehnt, hat sich VALIE EXPORT – fest in den Rahmen der Konzeptkunst der 1970er Jahre eingebunden – einem strikteren Reglement unterworfen. „Die Entscheidung Exports – nach geometrischen Vorgaben – quer über den gesamten Stadtplan Wiens, haarscharf am Zentrum (Stephansdom) vorbei, eine Tangente von Nordwest nach Südost zu legen, bedeutet [...] eine radikale Geste, denn die so geschlagene Schneise steht im krassen Gegensatz zum konzentrischen Stadtbild."[6] Dieser Linie ist sie „nach bestimmten parametern mit dem fotoapparat nachgegangen"[7] und hat nach festgelegten Intervallen entlang des Wegs aus ungewöhnlicher Bauch-Höhe Fotos gemacht, deren Charakteristika das Unspektakuläre, Fragmentarische und Unbestimmte sind. So wurden Wahrnehmungsmuster und Raumordnungen dekonstruiert, eine eigene Handschrift bewusst vermieden und das Medium Fotografie als dokumentarisches Mittel hinterfragt.

Auf dem Weg. Dagegen ist Mandl, einmal auf dem Weg, seiner Route gefolgt, ohne diese weiter zu reflektieren bzw. an ihr allfällige Konzepte abzuarbeiten. Er gehört aber auch nicht zu den in sich gekehrten Flaneuren im Sinne von Umherschlendern, Sich-planlos-treiben-Lassen. Ebenso wenig ist er ein wahllos unzählige Fotos schießender Rastloser mit der Hoffnung, etwas werde schon dabei sein, ein Ansatz, den schon Ansel Adams verurteilte: „Die Methode, die Kamera wie ein Maschinengewehr zu betätigen – möglichst viele Aufnahmen zu machen in der Hoffnung, daß eine gute darunter sein wird – schließt seriöse Ergebnisse aus."[8] Der Massenproduktion begegnet Mandl trotz des Wunsches, letztlich viele Blicke auf die Stadt zu gewinnen, durch vorausgeplante und sich während des Weges auferlegte Reduktion. Ganz anders verstand dies Harry Weber – so nah ihm Mandl auch in Motivwahl und Zugehensweise ist –, der für sein „Wien-Projekt" als selbsttitulierter „wahnsinniger Fotograf" loszog, als „Schießer", dessen Aufnahmen meist spontan und oft rasch hintereinander entstanden.[9] Mandl sieht sich als „Fotografierer"; dies ist charakterisiert durch eine gespannte Erwartung, die ihn treibt, gepaart mit erhöhter Aufnahmebereitschaft, genauem Hinsehen und Freude am Tun, die Augen offen für Überraschungen, für den entscheidenden Moment, den originellen Fund. Es gilt, das Glück herausfordernd, zur richtigen Zeit am richtigen Ort zu sein, um eine besondere Szene einzufangen – das, was Henri Cartier-Bresson den „moment décisif" nannte: „Den ganzen Tag streifte ich durch die Straßen, war in höchster Erregung und zum Sprung bereit, entschlossen das Leben ‚festzuhalten' [...] Vor allem sehnte ich mich danach, in den Grenzen einer einzigen Fotografie das Wesen eines Vorgangs einzufangen".[10] So interessierte Cartier-Bresson auch nicht, ebenso wenig wie Mandl, die produzierte oder inszenierte Fotografie: „Die Kamera ist für mich ein Skizzenblock, ein Instrument der Intuition und Spontaneität, der Meister des Augenblicks [...] Photographieren heißt, den Atem anhalten, wenn sich angesichts der flüchtigen Wirklichkeit alle unsere Fähigkeiten vereinigen. Das Einfangen des Bildes in diesem Augenblick bereitet physische und geistige Freude."[11] Mandls Stadtfotografie ist somit eine Verbindung von Planung, manifestierter inhaltlicher Vorstellung – ganz im Sinne von „Das Auge ist blind für das, was der Geist nicht sieht" – und einer gehörigen Portion glücklichem Zufall, in den „die meisten Fotografen – mit gutem Grund – von jeher ein fast abergläubisches Vertrauen" setzen.[12] Mandl interessiert es, das Ereignishafte des urbanen Lebens, das Besondere im Alltäglichen, die Menschen, die ihren alltäglichen Geschäften nachgehen, bildlich zu dokumentieren. Anders als Leo Kandl, der seine „Free Portraits" in verschiedenen Städten aus mit

den ProtagonistInnen besprochenen Inszenierungen bezieht und somit Teil des sozialen Systems wird, oder Didi Sattmann, für den – unter anderem in seinem Projekt „Wien außen" – der Kontakt und die Interaktion mit den von ihm Porträtierten wichtigste Grundlage seiner Fotoarbeiten ist, nimmt sich Mandl als Fotografierender zurück. Seine Menschen sind fast immer weiter weg, sind von hinten, von der Seite oder verdeckt zu sehen, in sich versunken, mit sich selbst beschäftigt. Das resultiert aus einem Verständnis von Fotografie, in dem die authentische, ungekünstelte Wirkung von Menschen aus der räumlichen und sozialen Distanz, aus dem Sich-unbeobachtet-Fühlen und der daraus resultierenden Unbefangenheit der Porträtierten gewonnen wird, so wie es in der frühen Street Photography meist üblich war. So befand schon Susan Sontag: „Der springende Punkt beim Fotografieren von Menschen ist, daß man sich nicht in ihr Leben einmischt, sondern es nur besichtigt."[13] Es geht Mandl also weniger um die Charakterisierung einzelner Personen als um deren Funktion als Stellvertreter verschiedener Gruppen und Lebensumstände. Die Prominenz – außer in Form von Plakatporträts –, die vielfotografierten Wiener Typen oder die allbekannten Sehenswürdigkeiten von Wien sind nicht die Protagonisten von Mandls Bildern.

Auf ein mit den BetrachterInnen geteiltes Verständnis von Humor rekurrierend, kreiert Mandl oft situationskomische Bilder. Häufiges Bildmotiv ist die Gegenüberstellung von Plakatwerbung und sich in deren Nähe befindlicher Menschen, deren Aktion von dieser illustriert und interpretiert zu werden scheint. Diese Bilder können durchaus einen ernsten Unterton aufweisen, ohne aber dezidiert politisch oder gesellschaftskritisch sein zu wollen, wie dies beispielsweise bei Lisl Pongers Projekten „Fremdes Wien" (1993) und „Phantom fremdes Wien" (2004) der Fall ist.

Es geht Mandl nicht, wie bereits im Zusammenhang mit VALIE EXPORT erörtert wurde, um die Realisierung eines stringenten künstlerischen Konzepts. Ponstingl definiert bei seiner Suche nach einem gemeinsamen künstlerischen Merkmal von Stadtfotografie in Fotobildbänden (meist Autorenbildbänden) diese zunächst sehr offen als verschieden geartete Abrückungen „von den hegemonialen Stadterzählungen" bzw. „geläufigen Metropolenimaginationen".[14] „Im künstlerischen Feld", so Ponstingl weiter, „kommen favorisiert Persönliches, Kleines, Unbeachtetes, Minderes, Vergessenes, Verfemtes, Verdrängtes in den Blick; zugleich aber auch in unterschiedlicher Intensität die Mechanismen der Repräsentation, also deren mediale Konstruiertheit, selbst."[15] Für Mandl treffen

einige dieser Punkte zu, aber er legt sich kaum fest. Er setzt auf viele Motive – von der Architektur-, (Stadt-)Landschafts-, Personen-, Struktur- und Schrift-Fotografie bis hin zum Stillleben – und zudem auf einen variantenreichen stilistischen Zugang. So stehen neben deskriptiv-dokumentarischen Arbeiten auch abstraktere, durch Spiegelung, Unschärfe sowie An- und Ausschnitte bestimmte Bilder. Obwohl man oft nicht eruieren kann, wo man sich befindet, handelt es sich nicht um bewusst die Topografie negierende Arbeiten, wie beispielsweise bei Verena von Gagern in ihrem Beitrag in dem Buch „Salzburg. An artist's view" (1991), bei der die Stadt fast gänzlich hinter dem künstlerischen Anliegen, mit Licht und Schatten zu experimentieren bzw. das Medium Fotografie zu reflektieren, in den Hintergrund tritt. Hanns Otte wiederum fotografiert in Städten, so auch in Wien, bewusst in den nicht stadtspezifischen Peripherien, um die durch die Globalisierung bedingte Gleichförmigkeit der Orte kritisch zu reflektieren.

Nach dem Weg. Die bereits während des Weges mental gesteuerte Reduktion der Fotos wurde von Mandl für Ausstellung und Katalog noch optimiert. Die geografische Untertitelung der Bilder mit Bezirk, Straße und Datum sowie ein eigener Katalogtext zur Kontextualisierung seiner Arbeiten sind

Statements gegen eine topografische und inhaltliche Verweigerung und für die Intention, kommunikativ und verständlich zu sein. Die gewählte Struktur der Linie war eine Möglichkeit; Mandl ist grundsätzlich für verschiedene Ordnungsprinzipien offen. Er hat auch schon nach Themengruppen geordnet und plant für die Zukunft andere, ebenso bewusst willkürliche Wege durch Wien. Etwas zu überliefern an die nachfolgende Generation ist ihm ein Anliegen – nicht in einer auf Vollständigkeit zielenden wissenschaftlichen Systematik wie bei Elfriede Mejchar, sondern eher in dem Sinn, fotografische Erinnerungen an Stimmungen und ein bestimmtes Lebens- und Zeitgefühl zu hinterlassen.

English translation see pages 216–219

1 Susan Sontag: Über Fotografie, München-Wien: Hanser 1978, 10.

2 Michael Ponstingl: Wien im Bild. Fotobildbände des 20. Jahrhunderts. Beiträge zur Geschichte der Fotografie in Österreich, Bd. 5, hg. von Monika Faber für die Fotosammlung der Albertina, Wien 2008, 140.

3 http://reinhardmandl.blogspot.co.at (Abruf: 12.5.2014).

4 Aus einem Interview in: Die Anderen. Fotografien von Harry Weber, Ausstellungskatalog Historisches Museum der Stadt Wien, Wien 1994, zitiert in: Ponstingl (wie Anm. 2), 157–158.

5 VALIE EXPORT/Hermann Hendrich (Hg.): Stadt. Visuelle Strukturen, Wien-München: Jugend & Volk 1973.

6 Maren Lübbke: Wien ist anders: Eine Stadtführung mit Valie Export, in: Camera Austria International 57/58 (1997), 32–36, hier 33.

7 EXPORT/Hendrich (wie Anm. 5), Vorwort.

8 Zitiert in: Sontag (wie Anm. 1), 109.

9 Kommentar von Harry Weber vom 5. Juli 2006 in: Timm Starl: Webers Wien, in: Berthold Ecker/ Timm Starl (Hg.): Harry Weber. Das Wien-Projekt, Museum auf Abruf, Salzburg: Fotohof *edition* 2007, 13.

10 Zitiert in: Sontag (wie Anm. 1), 169.

11 Henri Cartier-Bresson: Photo-Galerie, Bd. 4, München: Rogner & Bernhard 1978, Vorwort.

12 Sontag (wie Anm. 1), 109.

13 Ebd., 43.

14 Ponstingl (wie Anm. 2), 132.

15 Ebd.

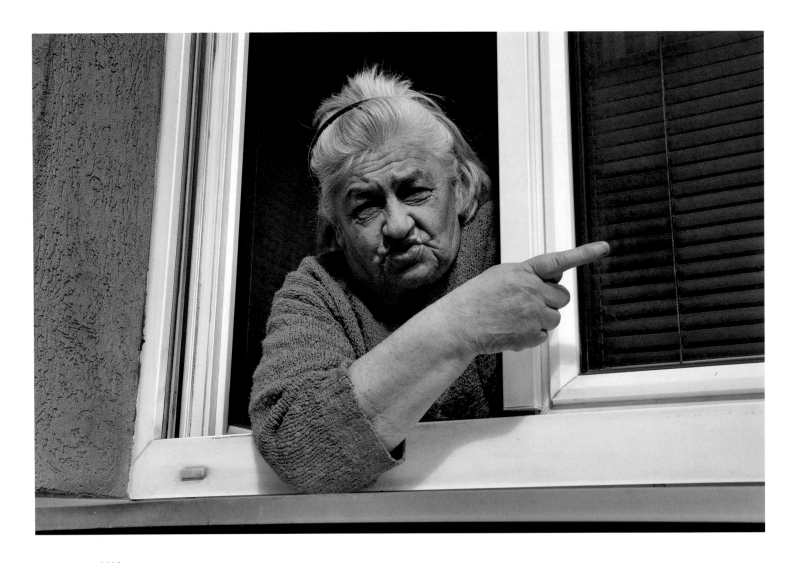

10., Hasengasse, 2009

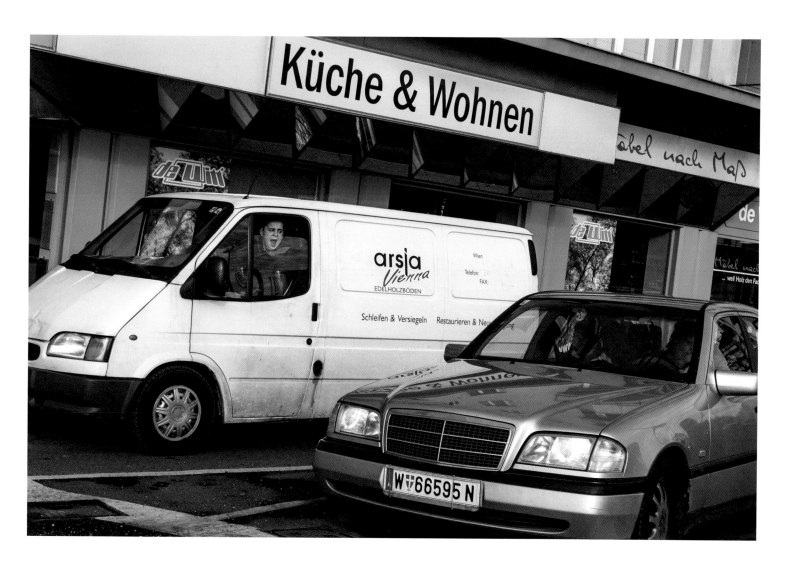

05., Margaretengürtel, 2008

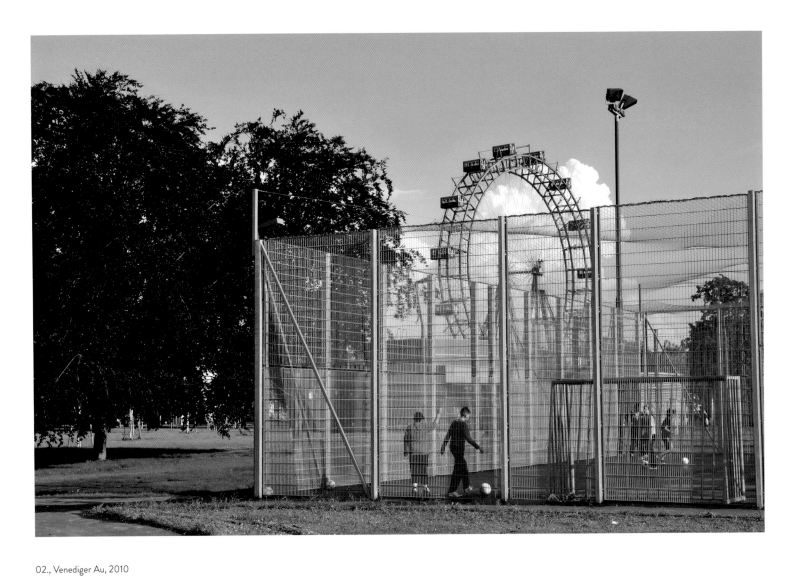

02., Venediger Au, 2010

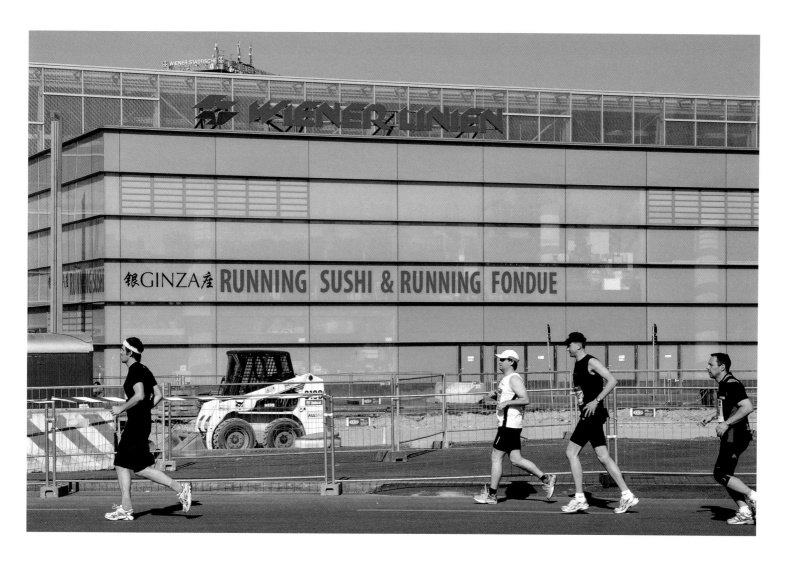

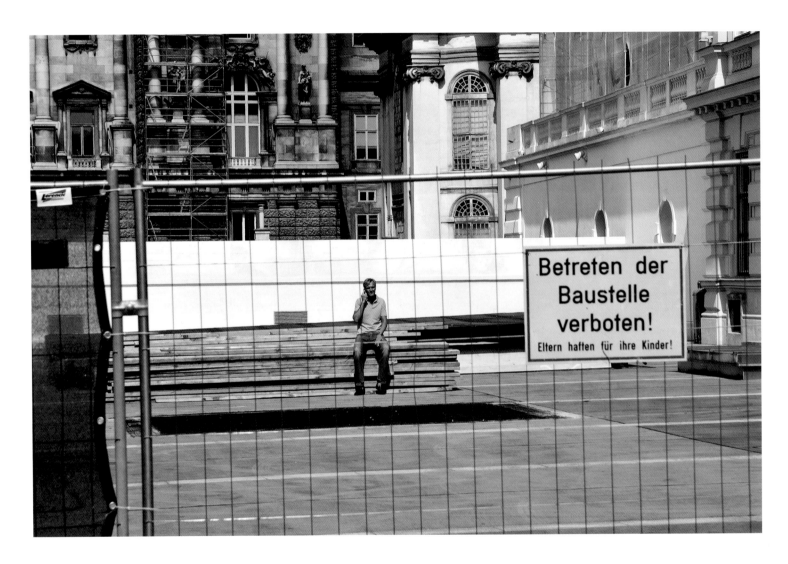

01., Albertina-Rampe, 2009

14., Ameisgasse | ehem. GEBE-Fabrik, 2009

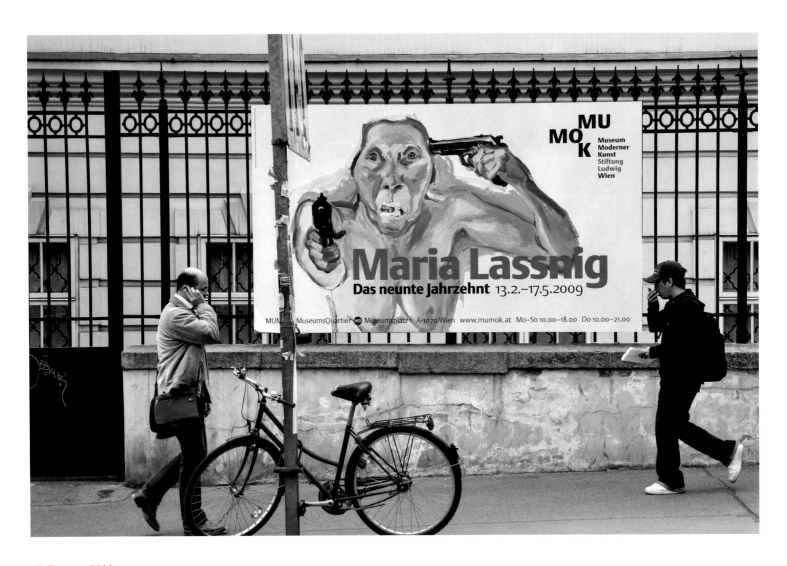

07., Burggasse, 2009

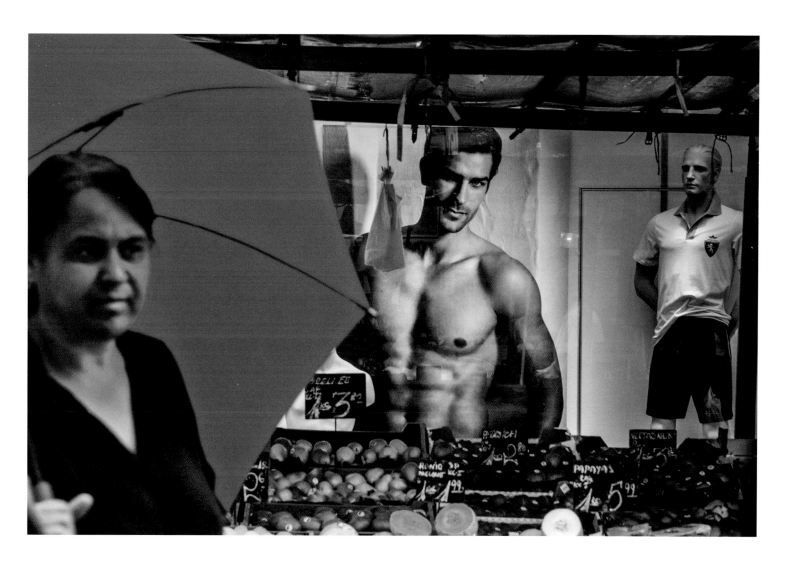

16., Brunnengasse, 2009

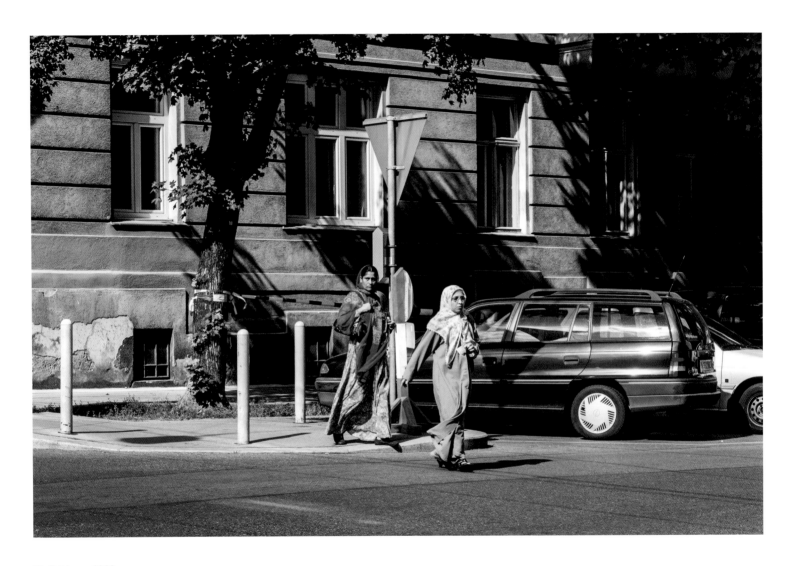

14., Reinlgasse, 2009

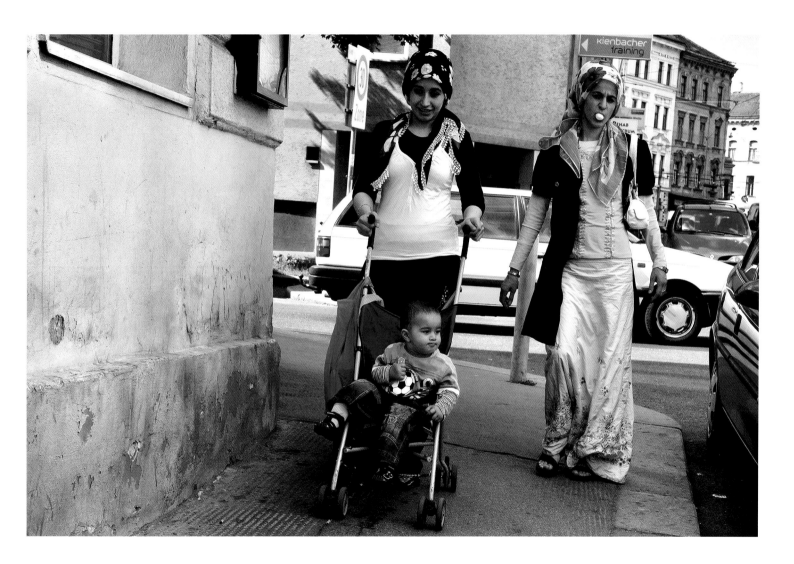

14., Reinlgasse, 2009

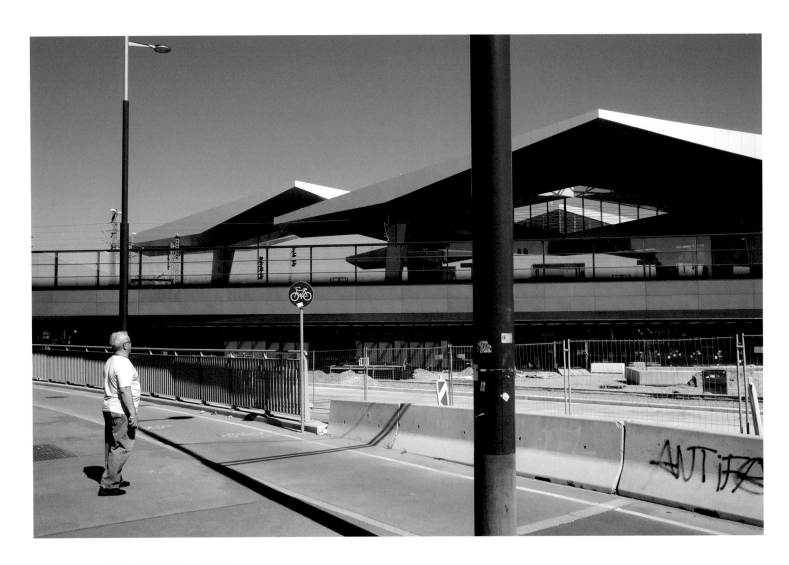

10., Sonnwendgasse | Hauptbahnhof-Baustelle, 2012

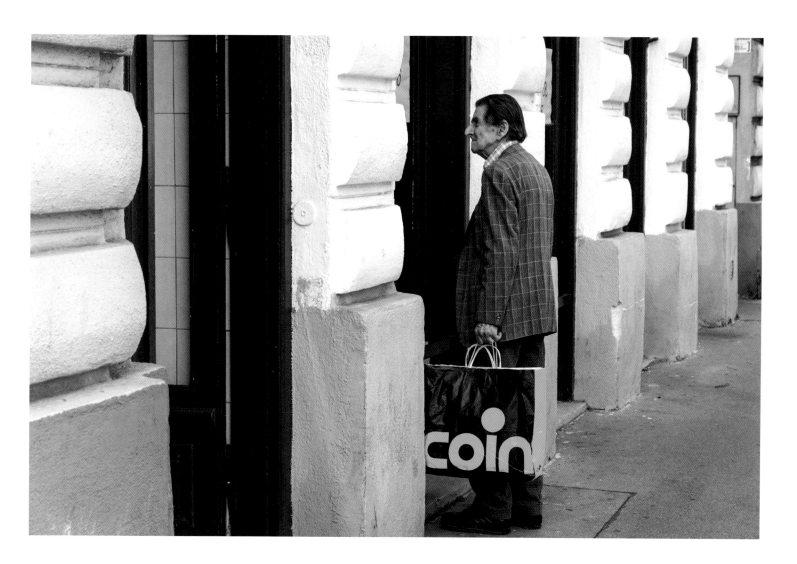

16., Thaliastraße, 2009

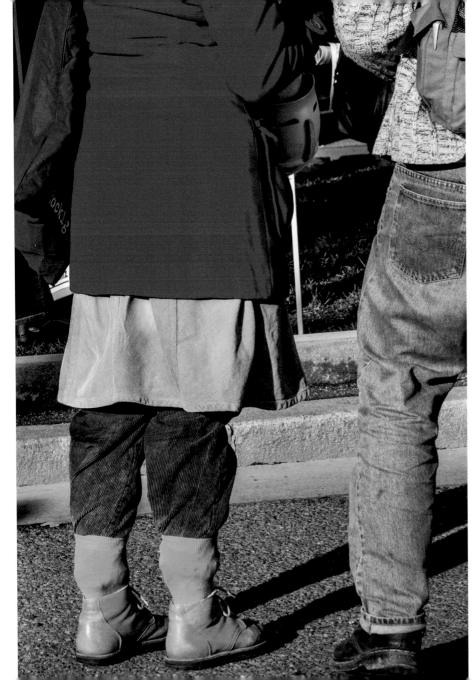

01., Julius-Raab-Platz, 2010

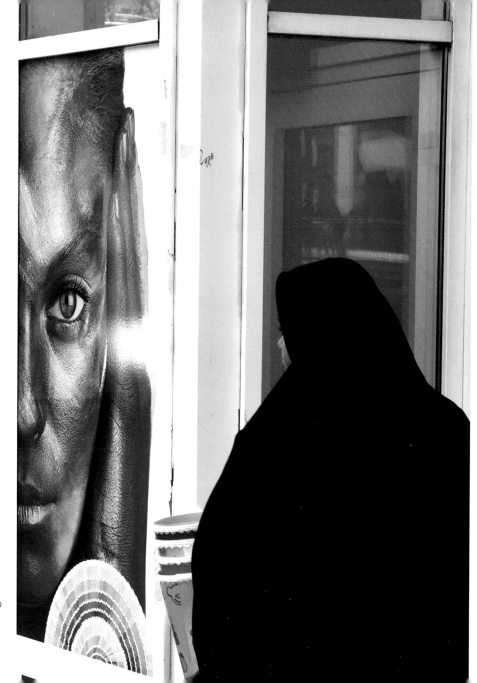

16., Sandleitengasse, 2009

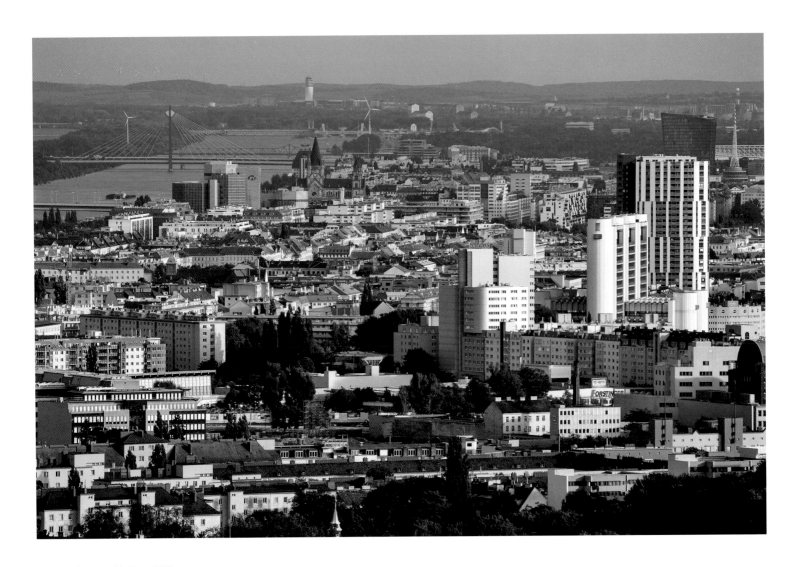

19., Wien-Blick vom Nußberg, 2010

19., am Nußberg, 2010

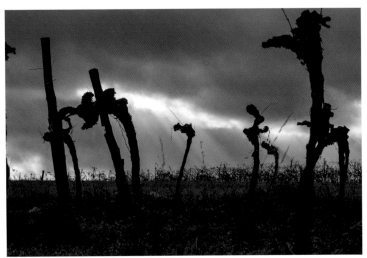

19., am Nußberg, 2010

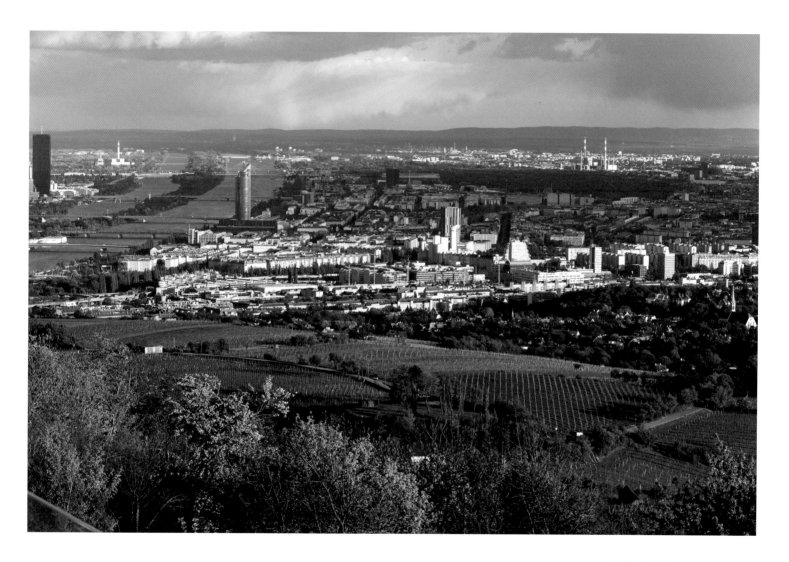

19., Wien-Blick vom Kahlenberg, 2014

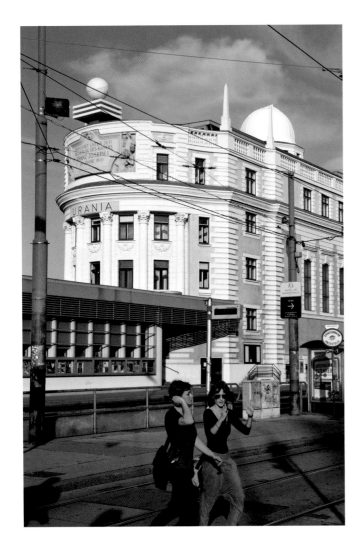

01., Julius-Raab-Platz, 2010

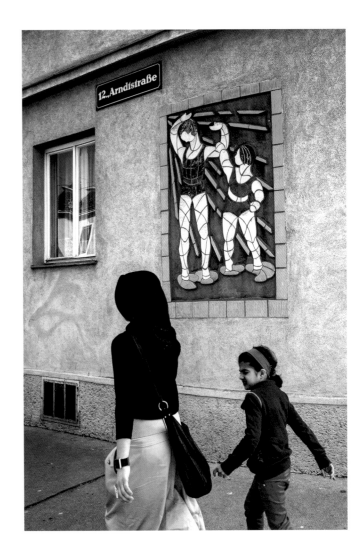

12., Arndtstraße, 2012

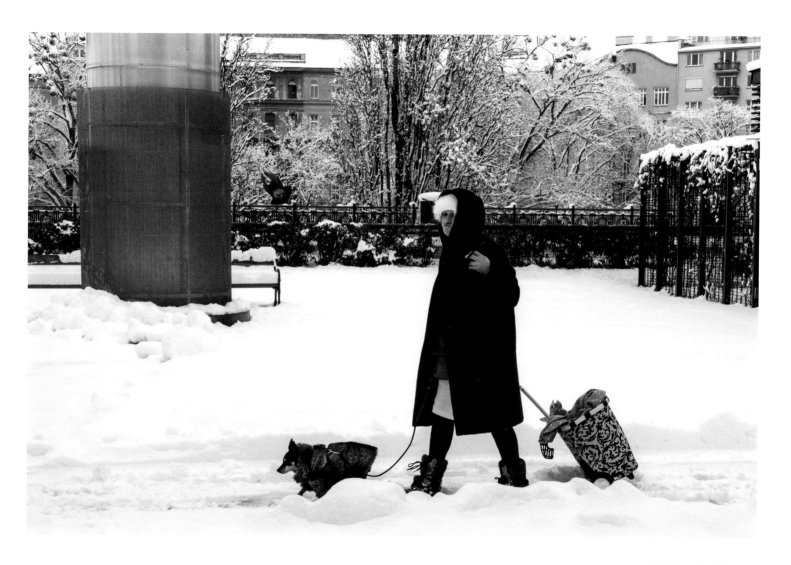

01., Franz-Josefs-Kai, 2013

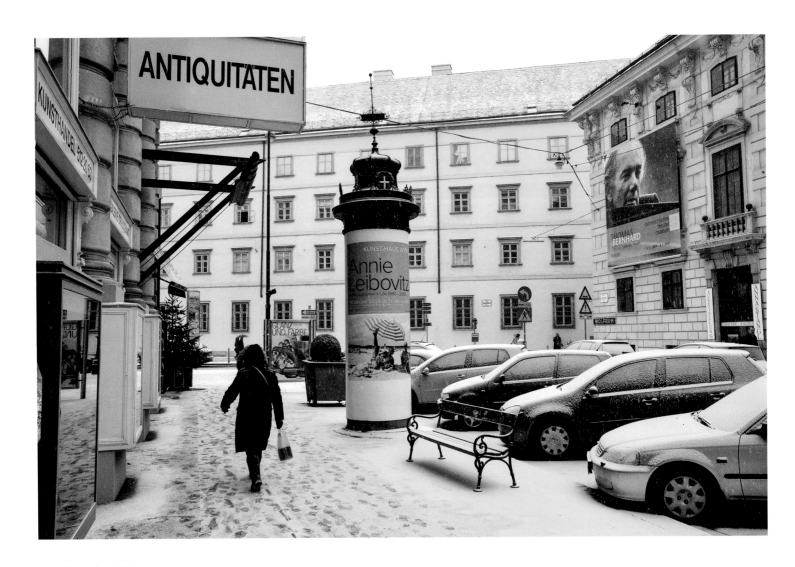

01., Lobkowitzplatz, 2010

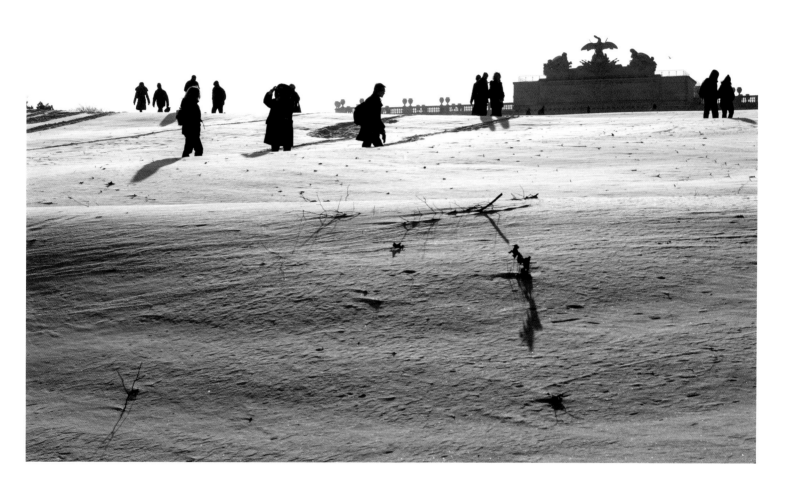

13., Schlosspark Schönbrunn, 2009

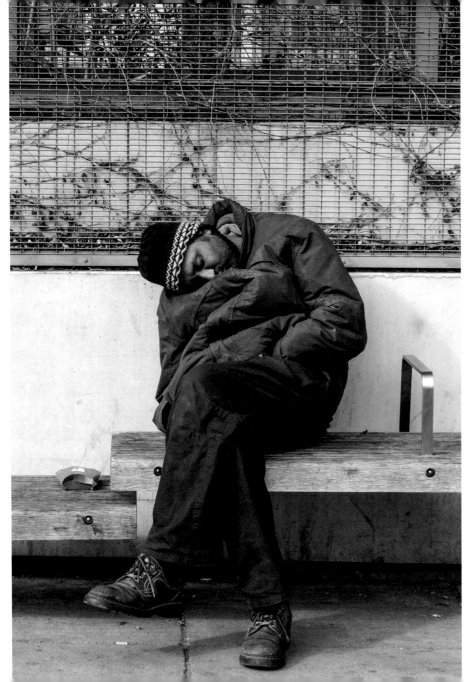

02., Praterstern, 2013

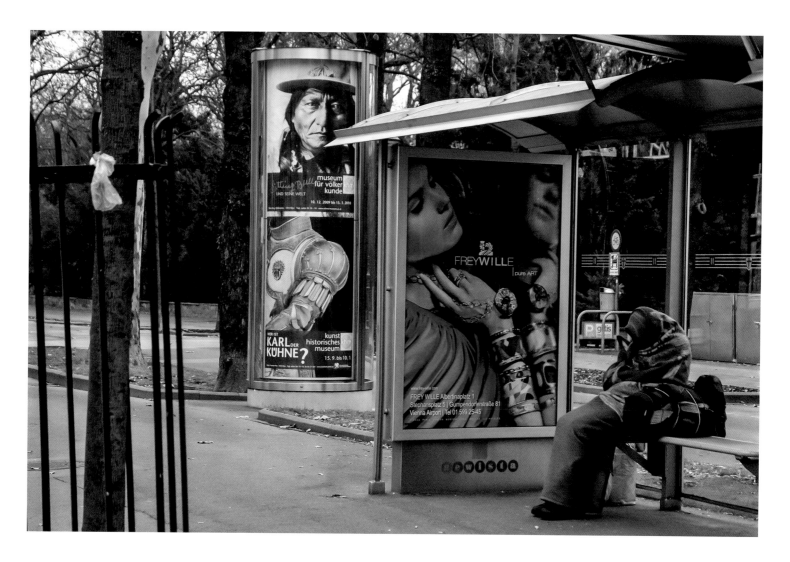

01., Parkring, 2009

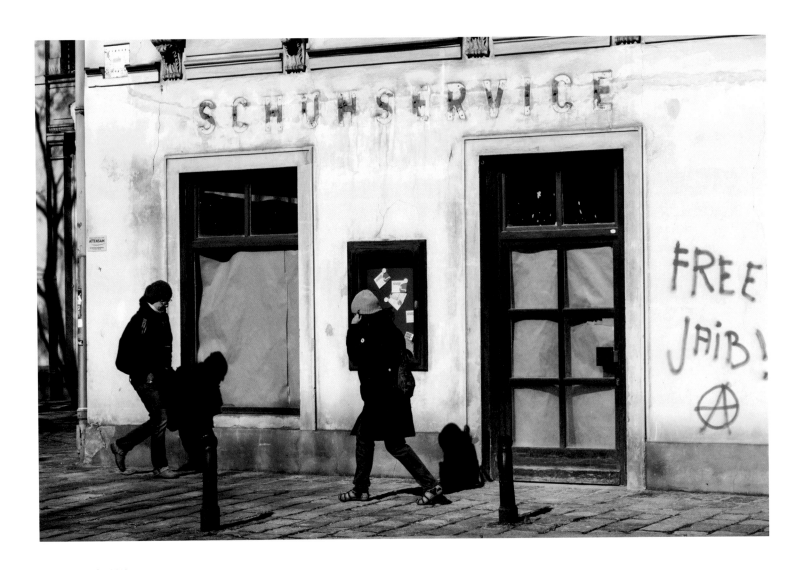

02., Praterstraße, 2013

Seit meiner Schwarzweiß-Fotodokumentation „Wien im Jahr 2000" bin ich fasziniert von Wien-Fotografien, die unspektakuläre Eingriffe zeigen, die das Stadtbild im Laufe der Zeit nahezu unbemerkt verändert haben. Auch kleine „Stadtbildverluste" gehen einher mit Verlusten von lokalen Identitäten, denn „das Leben besteht nicht aus der einen großen Geschichte, sondern aus einem Gewimmel von unzähligen Minigeschichten", wie der Schweizer Literat Paul Nizon sagt.* Ein „Wir-Gefühl" entsteht in urbanen Gesellschaften nicht durch fremdenverkehrstaugliche Ansichten oder Bürgermeister-Wunschbilder von großen gesellschaftlichen Ereignissen. Vor allem die Bildarchive kleinerer Städte sind randvoll mit solchen Fotografien, die oft eng mit den Interessen jener Gesellschaftsgruppen verknüpft sind, die alle Fäden in ihren Händen halten und daher auch die Deutungshoheit über das städtische Erscheinungsbild für sich in Anspruch nehmen. Alles, was nicht verordnet wird, wird von offizieller Seite in der Regel auch nicht als dokumentierenswürdig erachtet. Bilder von gesellschaftlich umkämpften Aspekten im Zusammenleben der Stadtbevölkerung sind in städtischen Fotoarchiven nur selten zu finden. Aber wenn es von den scheinbar unbedeutenden Ereignissen auf der Straße keine Bilder gibt, verblassen nicht nur persönliche Erinnerungen schneller, sie stehen auch der lokalen Geschichtsschreibung nicht als Bildquellen zur Verfügung.

AUCH AN KLEINEN DINGEN HAFTEN GROSSARTIGE ERINNERUNGEN |
SMALL THINGS, TOO, CAN BE THE SOURCE OF MARVELLOUS MEMORIES

›

Ever since working on my black-and-white photo documentation of *Vienna in the Year 2000*, I have been fascinated by photographs recording unspectacular encroachments, those creeping, almost imperceptible alterations to the cityscape. Even small 'losses to the cityscape' go hand in hand with losses to local identity, for 'life does not consist of one big story, but a teeming mass of mini stories', as Swiss writer Paul Nizon once stated.* A sense of togetherness in urban society is not generated by tourist-friendly snapshots or a mayor's dream pictures of big social events. Yet, picture archives, especially in smaller towns, are crammed full of such photographs. Often these are closely linked to the interests of those groups in society who hold all the strings and thus also stake a claim to the interpretational sovereignty over the appearance of their towns. Unless decreed by officialdom, generally a subject is not deemed worthy of documentation. Consequently, in towns' photo archives it is rare to find images of the socially disputed aspects of urban cohabitation. But if there are no images of the seemingly insignificant happenings on the street, not only do personal memories fade faster, but they are also lost as a source of local history. After many trips to foreign climes, the older I get the more I start to feel partially responsible for the photographic memory of Vienna,

Nach vielen Reisen in auswärtige Gegenden fühle ich mich mit zunehmendem Alter für das fotografische Gedächtnis von Wien, wo ich seit 1980 lebe, ein wenig mitverantwortlich. Früher lag mein „Fotofindeland" – frei nach Peter Handke – stets in weiter Ferne, heute benötige ich beim Fotografieren keine exotischen Anreize mehr. Ich suche meine Bilder vor allem in heimischen Kulturlandschaften und in urbanen Räumen, die mir vertraut sind. Dort, wo nicht viel los ist, wo nichts sehenswürdig zu sein scheint, zumindest nicht auf den ersten Blick, suche ich besonders sorgfältig, und manchmal finde ich meine Motive an Stellen, wo vor mir vielleicht noch nie jemand fündig geworden ist – fernab von den Zentren und genauso weit weg von jener Tristesse der Ränder, die BildersucherInnen seit jeher magnetisch anzuziehen scheint.

* Aus einem ORF-Interview am 11. November 2010 anlässlich der Verleihung des Österreichischen Staatspreises für europäische Literatur im Rahmen der Buch Wien.

my home since 1980. In the past, my trove of subject matter for photos – my 'Fotofindeland' to adapt a word from Peter Handke – was always far away, but today I no longer need the inspiration of the exotic. In the main, I seek my pictures in Austrian cultural landscapes and familiar urban spaces. There, where nothing seems to be going on or looks impressive, at least at first glance, this is where I look particularly closely. Sometimes I find my subject matter in places where perhaps nobody ever has before – far removed both from the centres and the drab melancholy on the fringes, which always seem to have exerted a magnetic pull on image seekers.

* From an ORF interview on 11 November 2010, on the occasion of the award of the Austrian State Prize for European Literature at the book festival, Buch Wien.

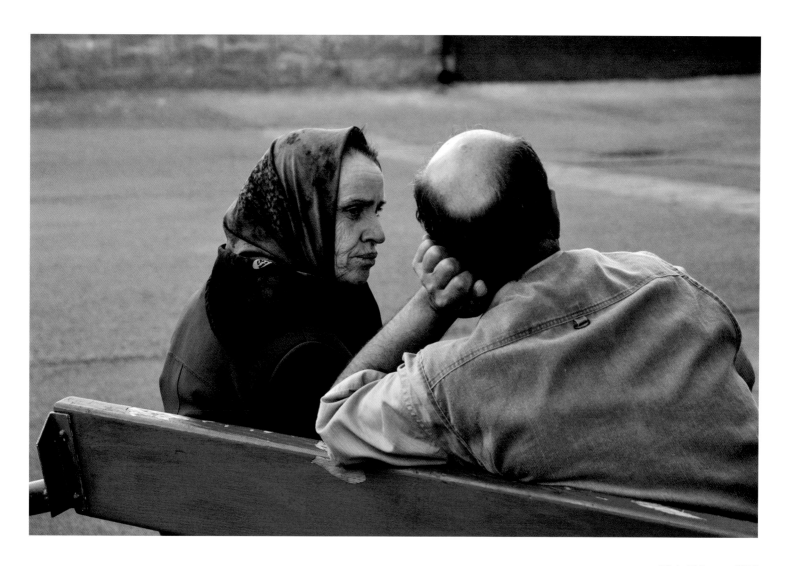

02., im Volksprater, 2009

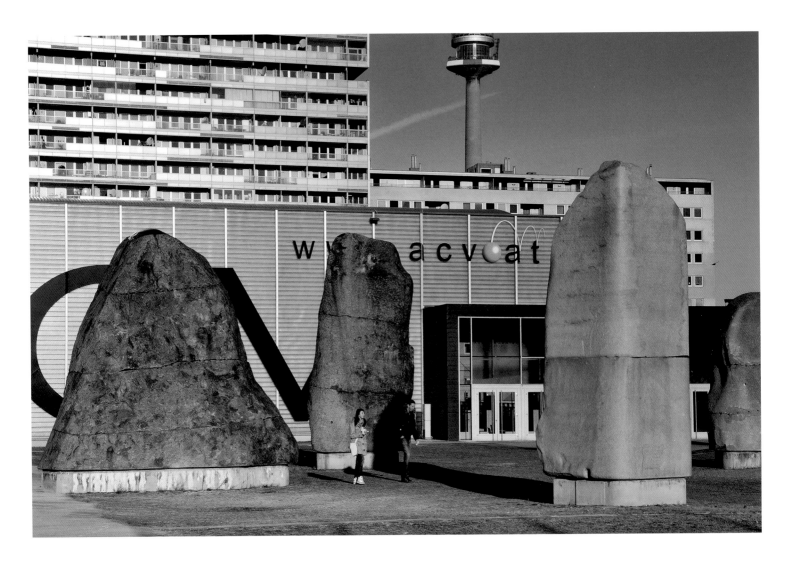

22., Aristides-de-Sousa-Mendes-Promenade, 2010

20., Stromstraße, 2010

02., am Donaukanal, 2013

02., im Augarten, 2010

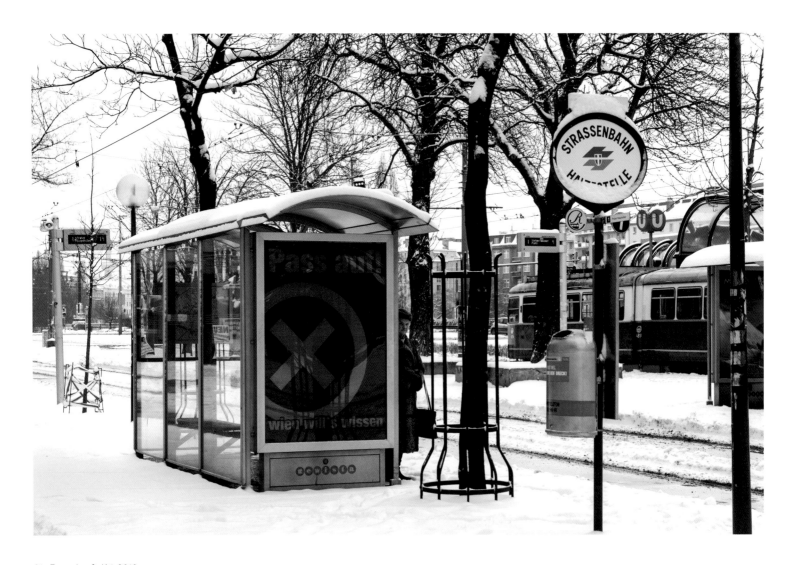

01., Franz-Josefs-Kai, 2010

03., Löwengasse, 2007

20., Friedrich-Engels-Platz, 2010

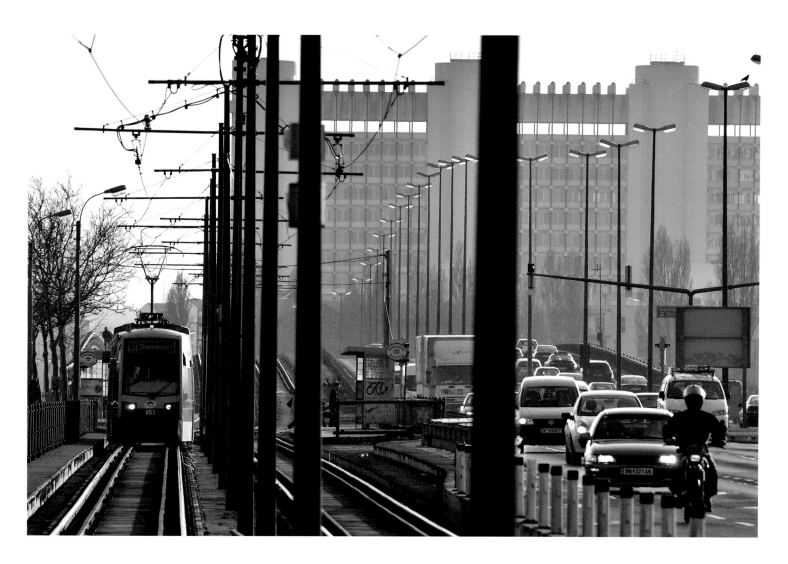

21., Floridsdorfer Brücke | 20., Adalbert-Stifter-Straße, 2010

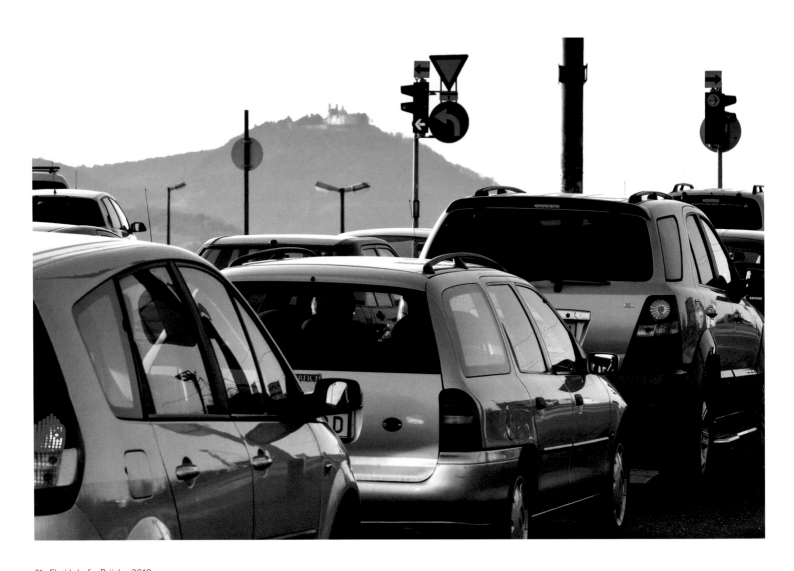

21., Floridsdorfer Brücke, 2010

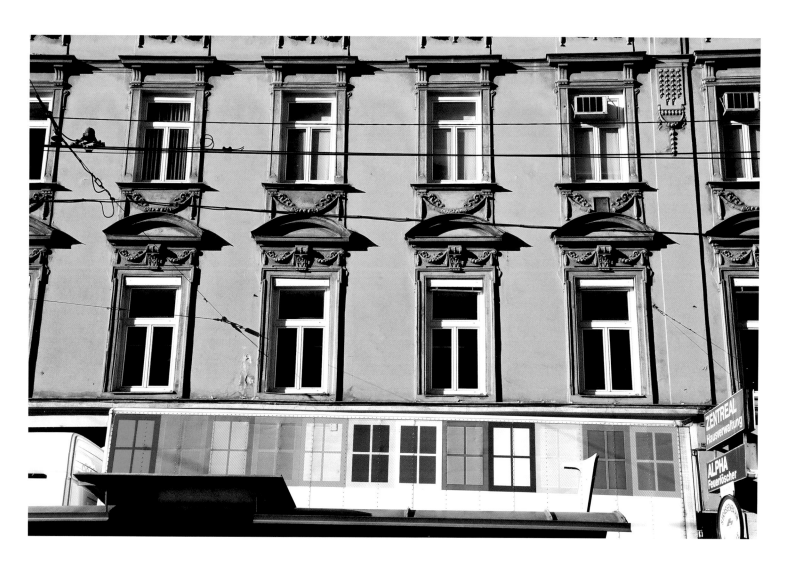

02., Taborstraße, 2011

22., Schüttaustraße, 2013

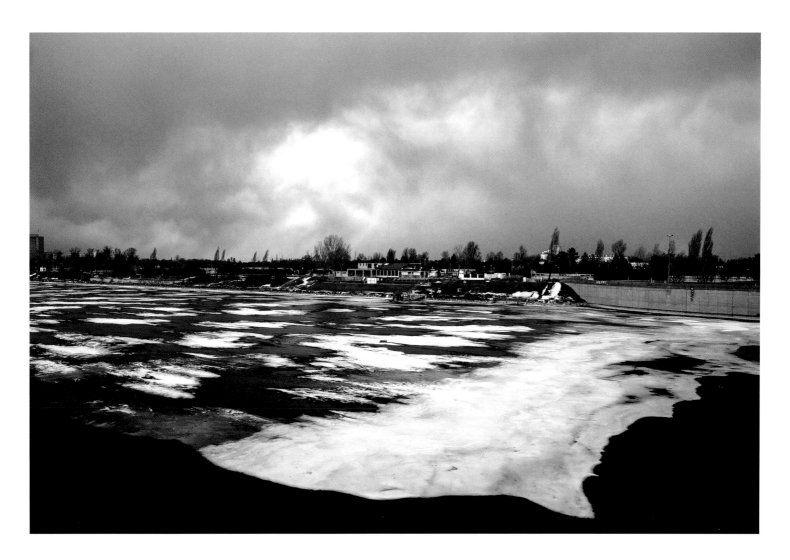

22., Neue Donau | Am Kaisermühlendamm, 2012

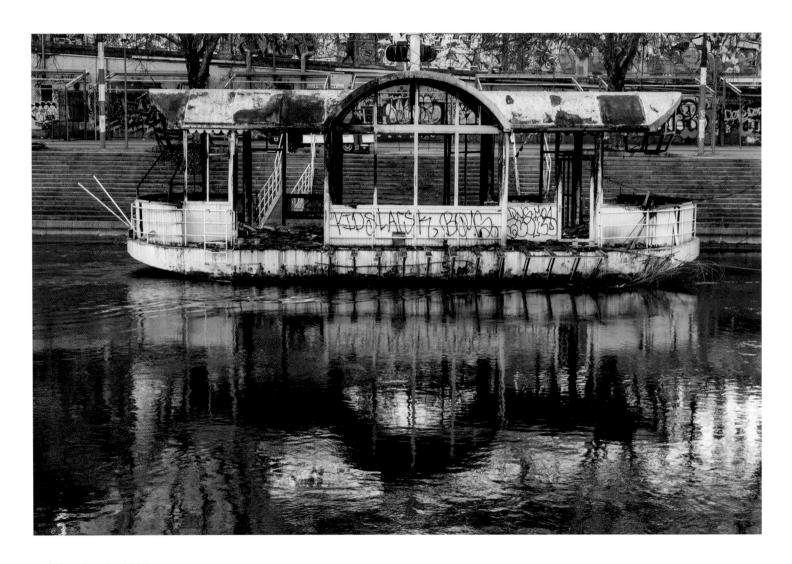

02. | 01., am Donaukanal, 2013

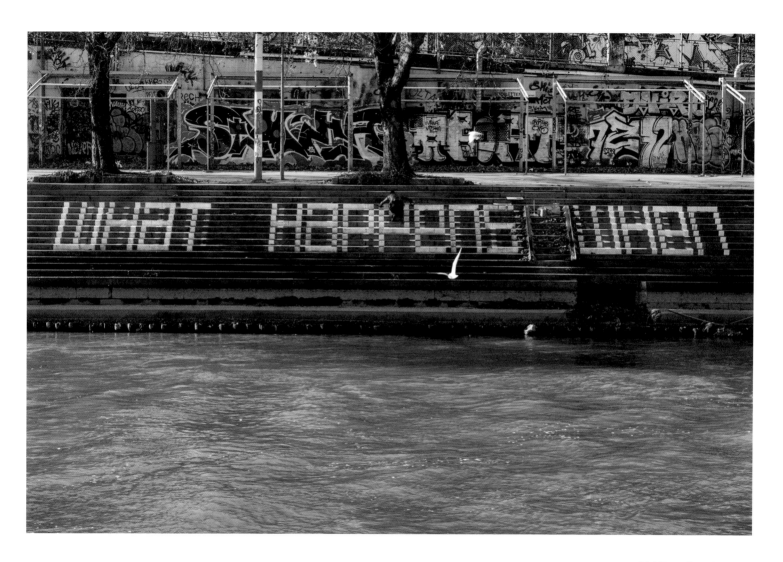

02. | 01., am Donaukanal, 2013

01., Opernring, 2012

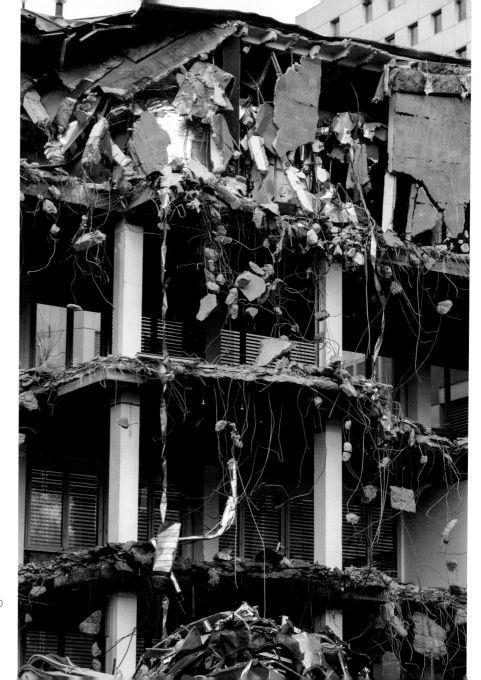

02., Obere Donaustraße, 2010

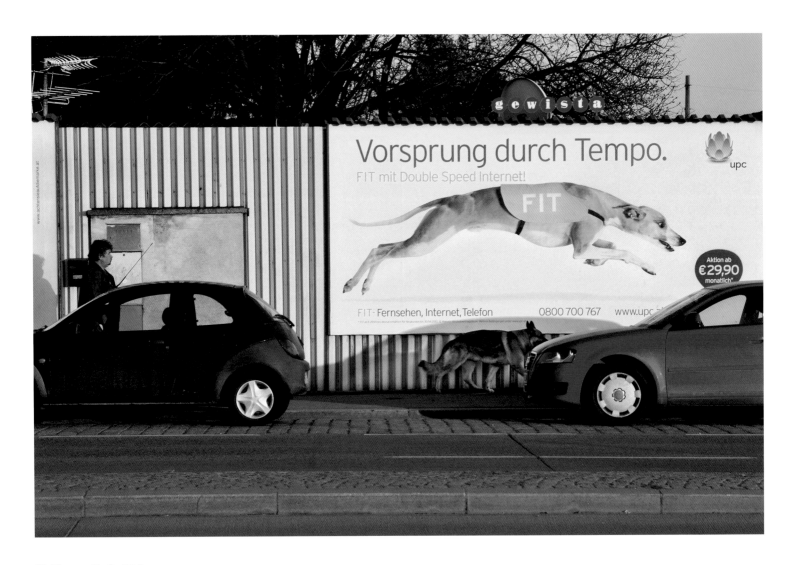

22., Wagramer Straße, 2010

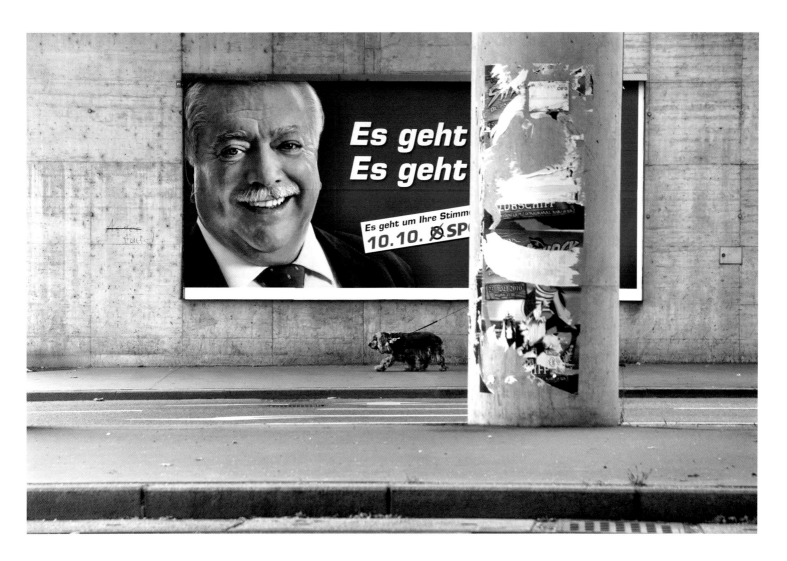

11., Geiselbergstraße, 2010

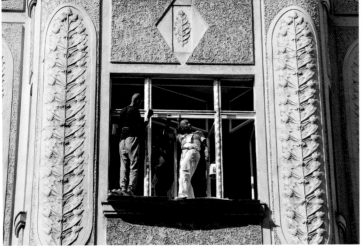

04., Favoritenstraße, 2011

01., Uraniastraße, 2013

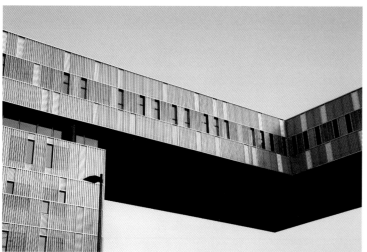

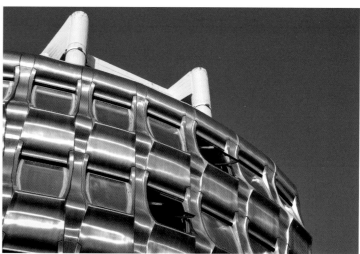

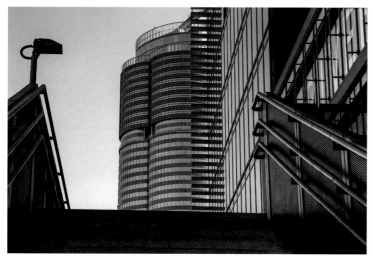

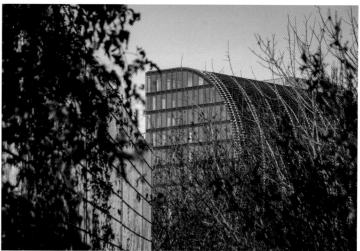

20., Handelskai, 2011

20., Handelskai, 2011

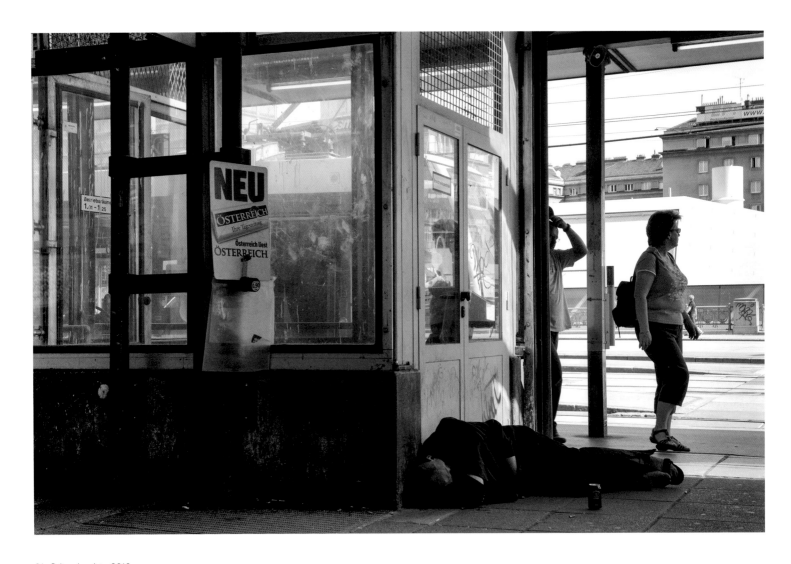

01., Schwedenplatz, 2010

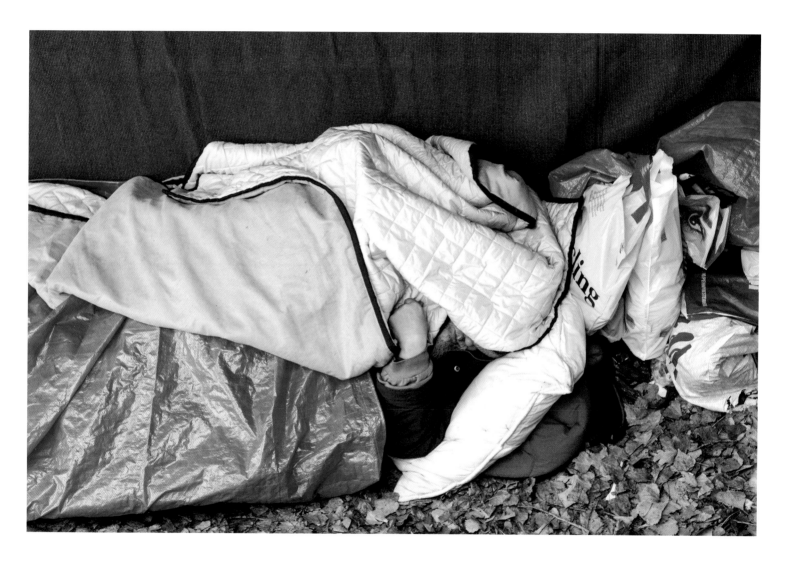

02., am Donaukanal, 2013

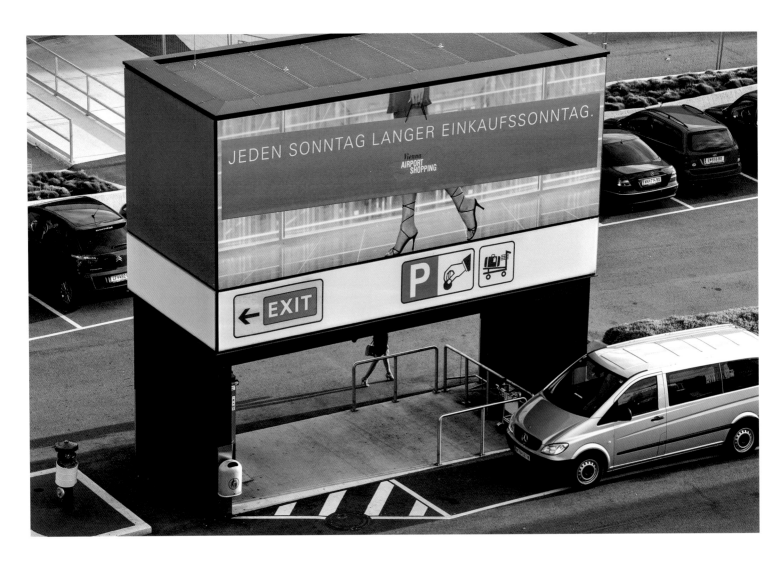

Flughafen Wien-Schwechat, 2010

Wer Wien nicht kennt, wird nicht viel vermissen, wenn er nur Abbildungen von den Sehenswürdigkeiten der Stadt zu Gesicht bekommt. Wer jedoch schon einmal in Wien gewesen ist, dem geht womöglich etwas ab, wenn er nur die bekannten Symbole und Klischeebilder vorgesetzt bekommt. Unsere persönliche Sicht, unsere selektive Wahrnehmung stimmt nie zur Gänze mit den Stadtansichten anderer Menschen überein. Je unterschiedlicher die Ausgangspositionen sind, umso fruchtbarer könnte der Gedankenaustausch über unsere Bilder von einer Stadt ausfallen – vor allem, wenn es dabei um jene Stadt geht, die wir tagtäglich aus völlig unterschiedlichen Blickwinkeln betrachten. In einer Großstadt wie Wien gibt es mehr zu sehen, als

ein Mensch je zu Gesicht bekommen wird – ein weiterer Grund für WienerInnen, Fotoausstellungen zu besuchen, in denen nicht nur historische Ansichten zu sehen sind, sondern auch zeitgenössische. Durchschnittliche WienerInnen kennen ihre Stadt keineswegs besonders gut. Aus eigener Erfahrung weiß ich, dass die meisten von uns nur mit wenigen Stadtteilen einigermaßen vertraut sind. Entweder gehen wir erhobenen Hauptes mit schlafwandlerischer Sicherheit unserer Wege, ohne auch nur ein einziges Mal unser Mobiltelefon vom Ohr zu nehmen, oder wir senken den Blick zu Boden, zirka einen Meter vor unsere Schuhspitzen, und marschieren wie ferngesteuert drauflos. Je besser wir einen Weg kennen, umso weniger Aufmerksamkeit

NACH HAUSE KOMMEN, OHNE ES MITZUBEKOMMEN |
COMING HOME WITHOUT EVEN BEING AWARE OF IT

›

A person unfamiliar with Vienna will not miss much if only shown classic images of the city's landmarks. But anyone who has experienced Vienna will probably feel something is lacking if only presented with well-known symbols and clichés. Our personal view, our selective perception of a city will never be exactly the same as other people's. Combining more diverse backgrounds is likely to inspire a more vibrant exchange of ideas about our images of a city, especially if this concerns the city we see from completely different perspectives on a daily basis. In a city like Vienna there is more to be seen than one person can ever experience – a further reason for the Viennese to visit photo exhibi-

tions showing views that are not just historic but also contemporary. The average Viennese person does not know their city particularly well. From my own experience, I know that the majority of us are only vaguely familiar with a few parts of the city. Either we sleepwalk along familiar routes, heads held high and mobile phones stuck to our ears, or we set off as if remote controlled, eyes trained about a metre in front of the tips of our shoes. The better we know a route, the less attention we need to give it. And that is why on our daily travels we focus only on those details necessary to reach our destination unharmed. We have learned to filter the information overload that bombards our daily

benötigt er. Deshalb achten wir auf alltäglichen Wegen nur mehr auf jene Details, die wichtig sind, um unbeschadet ans Ziel zu gelangen. Wir haben gelernt, eine Art Filter über die unglaubliche Informationsvielfalt zu legen, die uns im urbanen Alltag umgibt. Wenn wir nicht das Allermeiste um uns herum ausblenden würden, kämen wir kaum einen Schritt weiter. „Wir schaffen es, nach Hause zu kommen, ohne es mitzubekommen", behauptet der Neurowissenschaftler Georg Northoff.*

* Zitat im Ö1-Radiokolleg vom 15. Dezember 2010 in einem Beitrag mit dem Titel „Ihr Gehirn weiß mehr, als Sie denken".

urban lives. If we did not block out most of what is going on around us, we would scarcely be able to take a step forwards. 'We manage to come home without even being aware of it', stated the neuroscientist Georg Northoff.*

* Quoted on the radio, Ö1-Radiokolleg, on 15 December 2010 in a programme with the title *Ihr Gehirn weiß mehr, als Sie denken.*

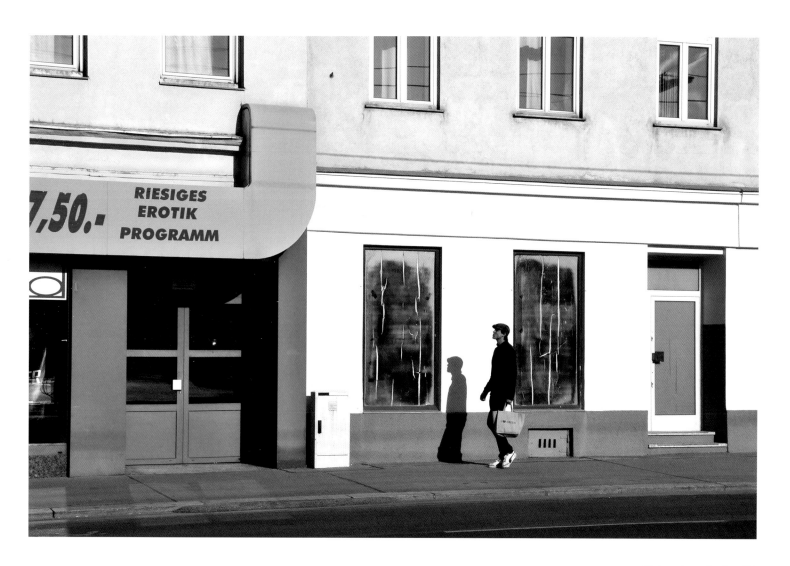

10., Laxenburger Straße, 2010

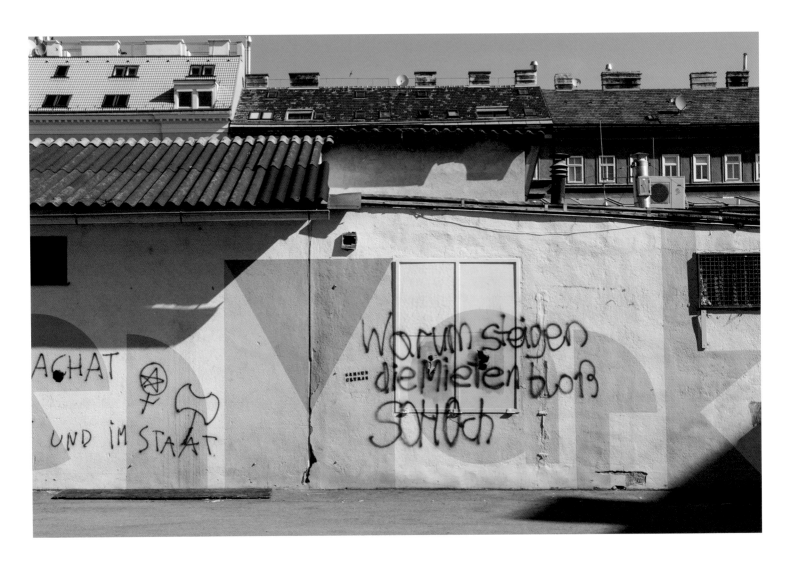

16., Yppenplatz, 2010

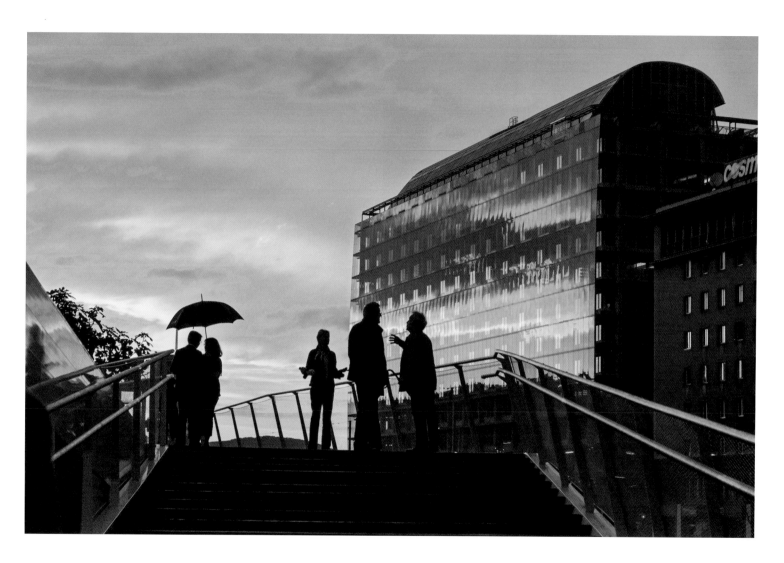

01., Franz-Josefs-Kai | Schiffstation Wien, 2010

02., Sturgasse, 2013

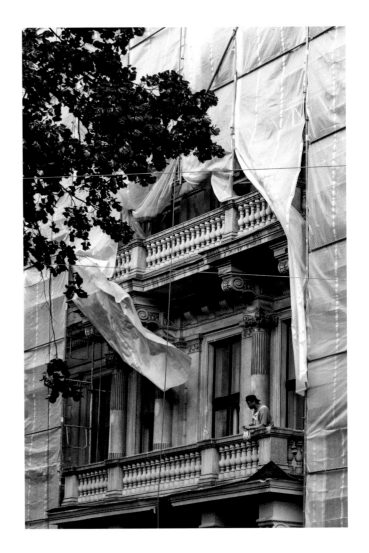

01., Schubertring, 2010

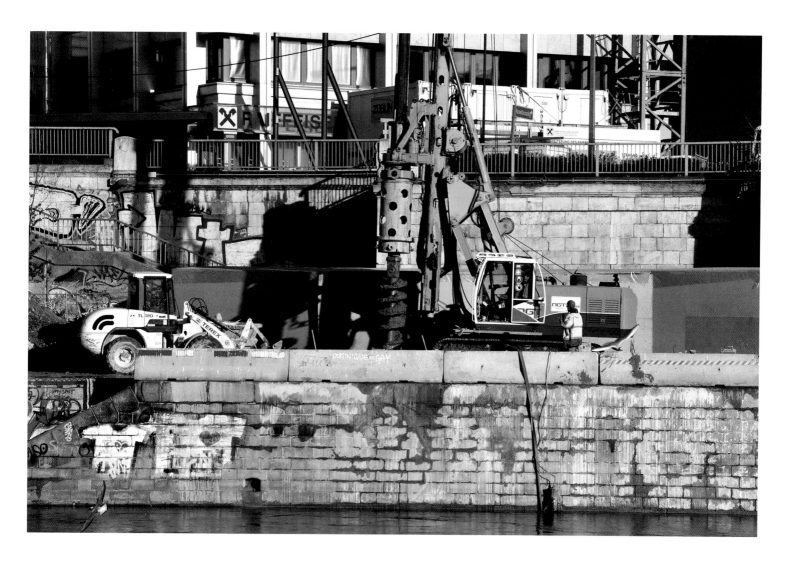

01. | 02., am Donaukanal, 2011

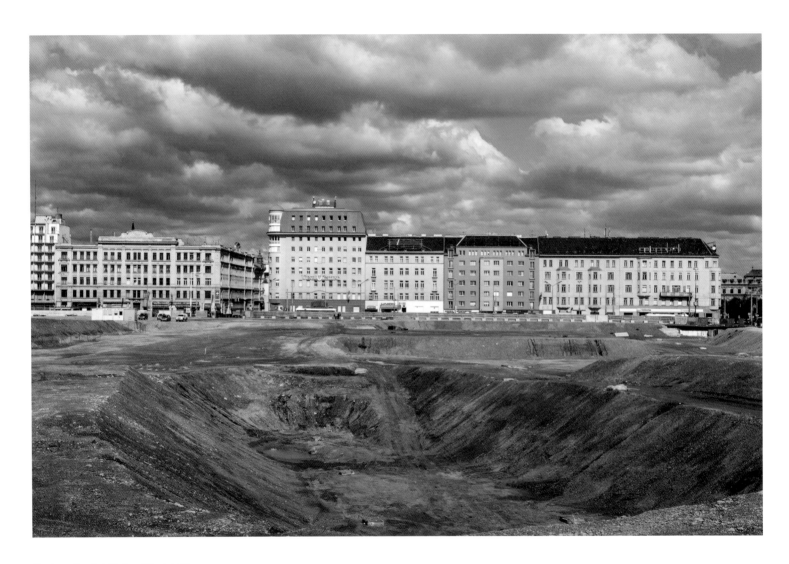

10., Arsenalstraße | Wiedner Gürtel, 2010

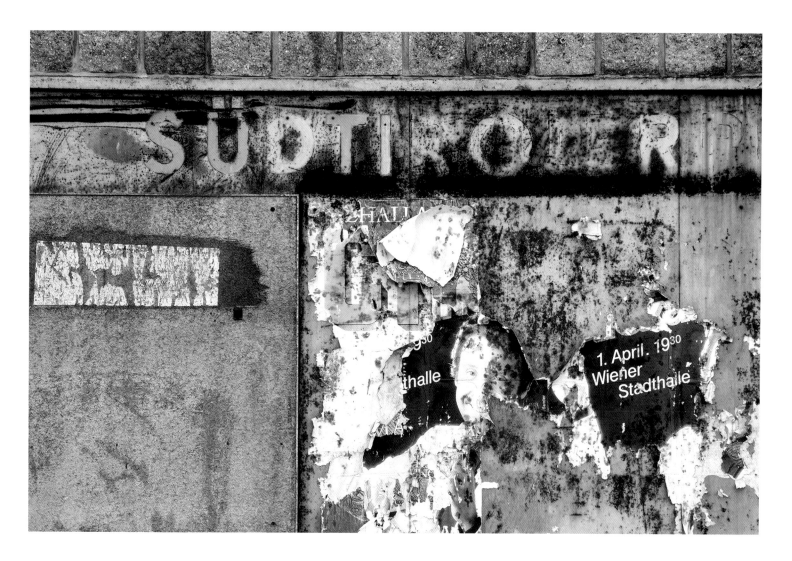

10., Südtirolerplatz, 2010

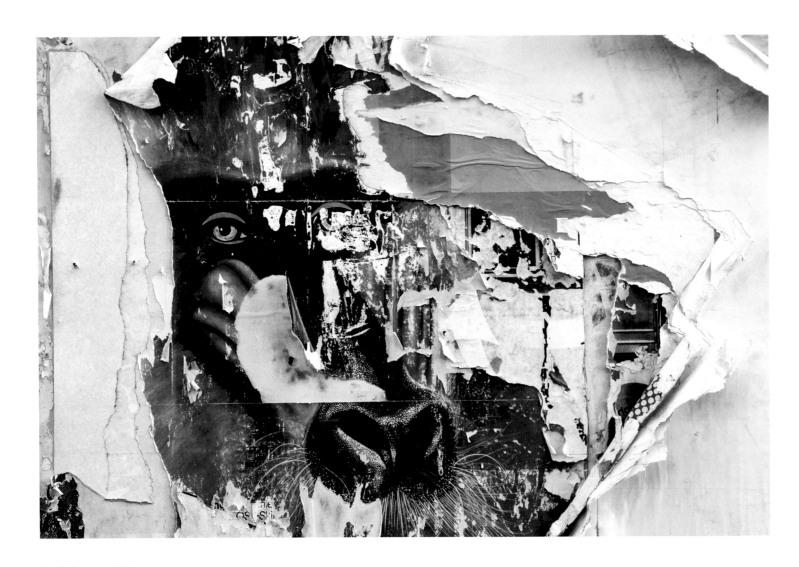

10., Südtirolerplatz, 2010

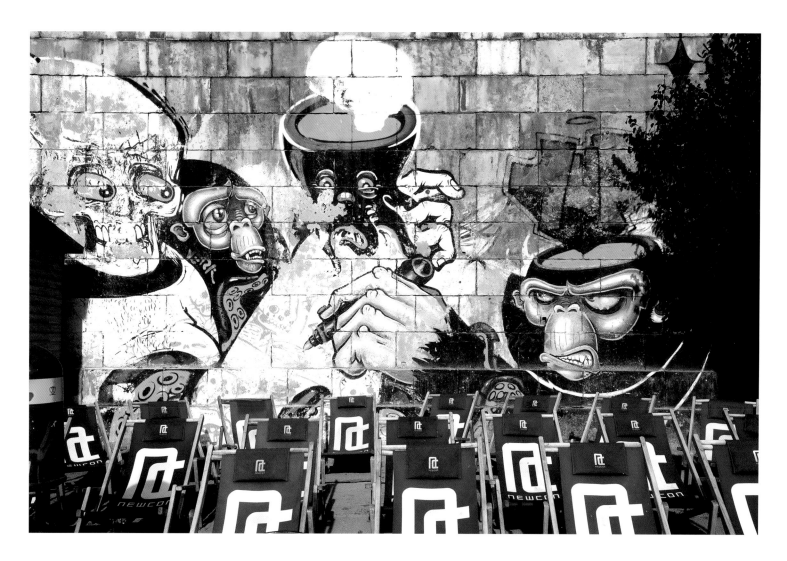

02., am Donaukanal, 2011

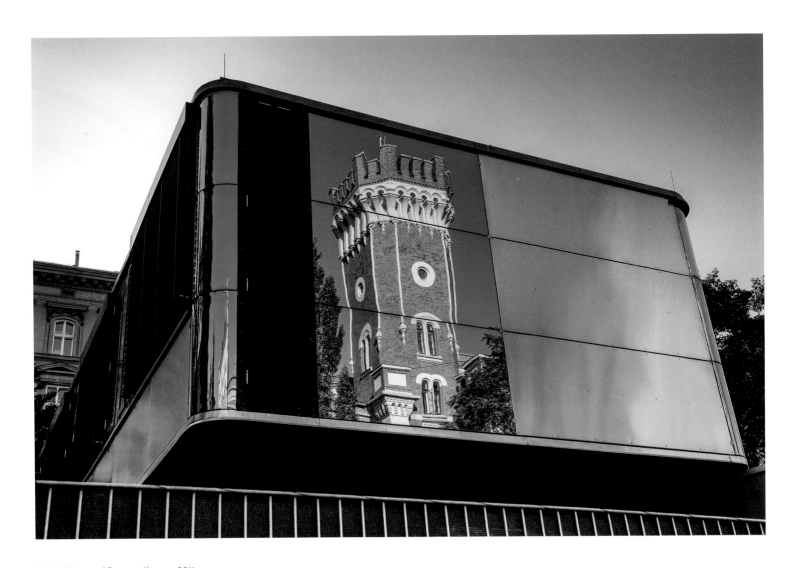

09., Schlickgasse | Rossauer Kaserne, 2011

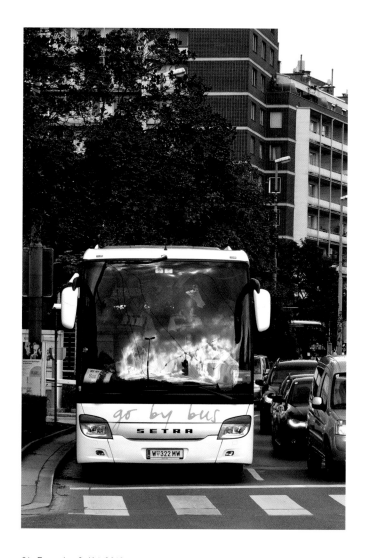

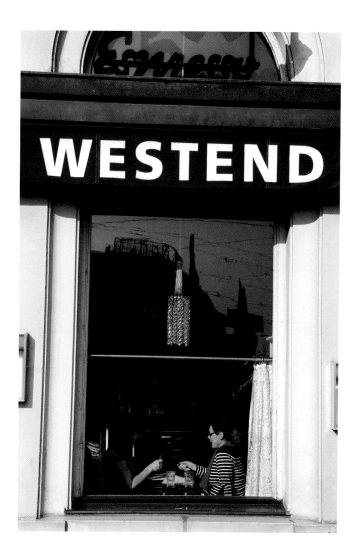

01., Franz-Josefs-Kai, 2010

07., Mariahilfer Straße | Neubaugürtel, 2012

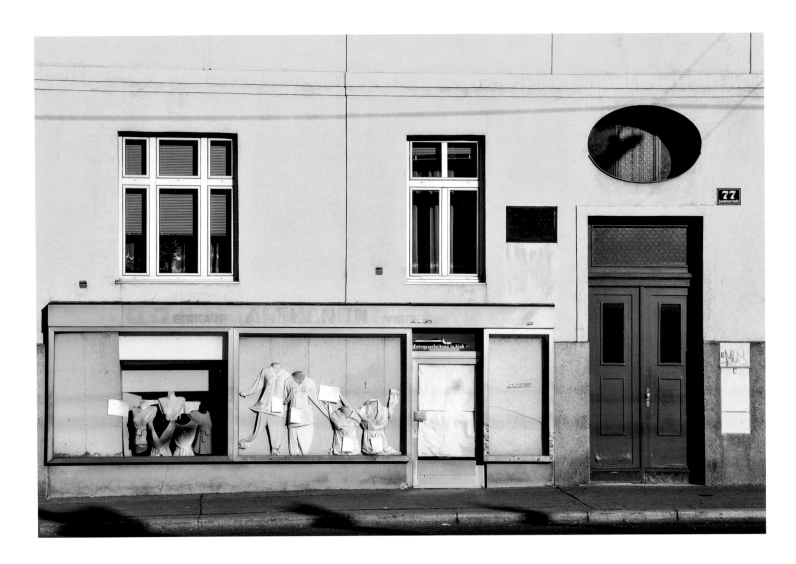

10., Laxenburger Straße, 2010

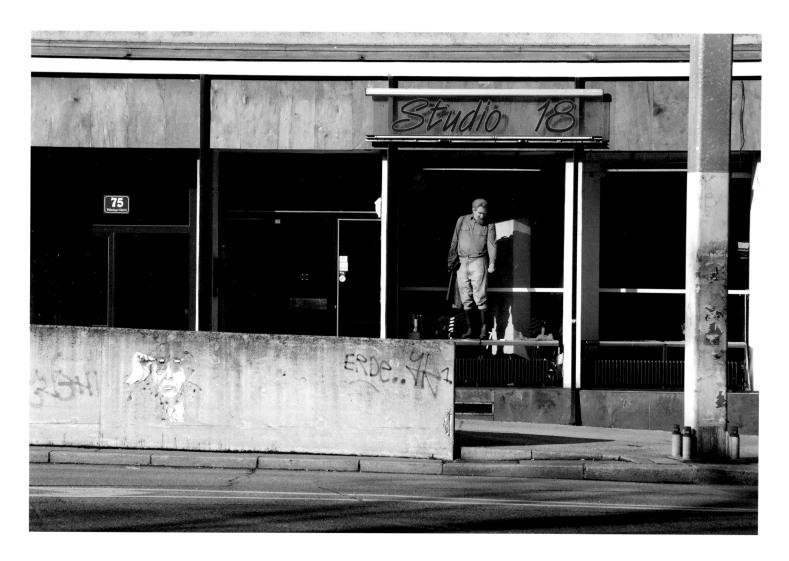

09., Währinger Gürtel, 2012

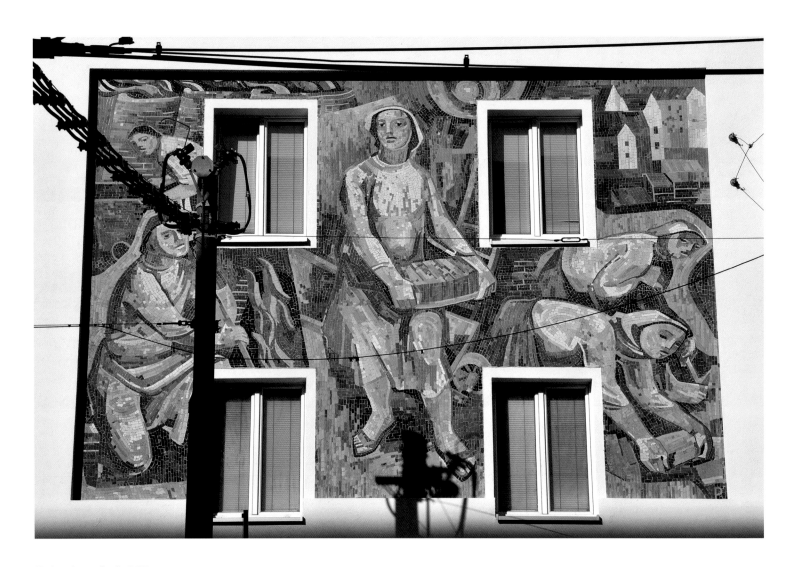

10., Laxenburger Straße, 2010

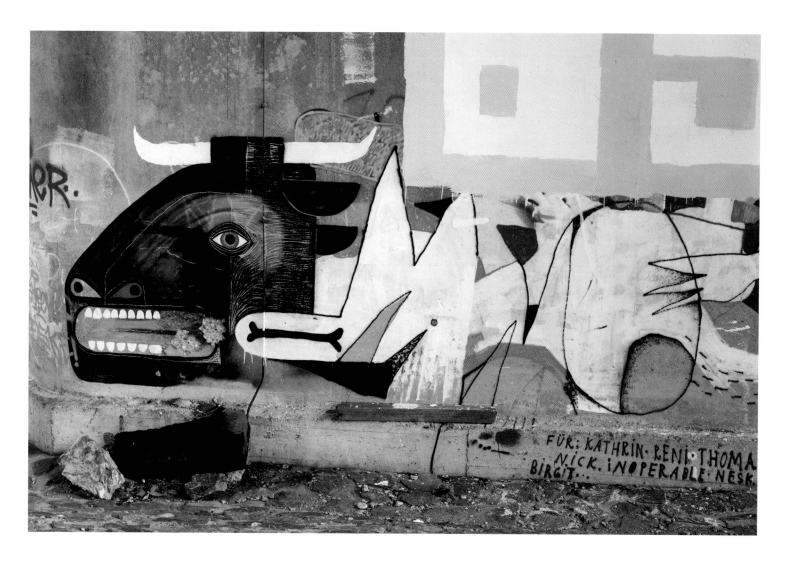

FÜR: KATHRIN·RENI·THOMA
NiCK·iNOPERABLE·NESK
BiRGiT... iNOPERABLE·NESK

22., Donauinsel | Praterbrücke, 2013

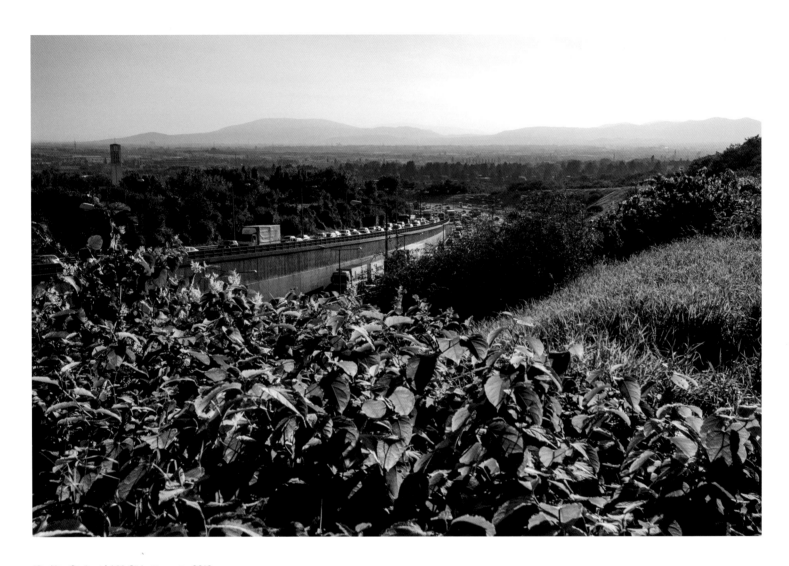

10., Altes Stadtgut | A23-Südosttangente, 2010

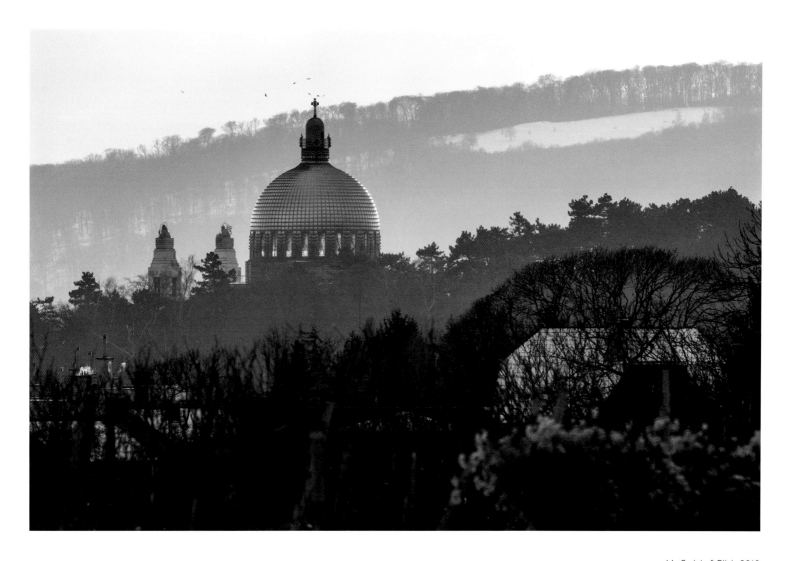

14., Steinhof-Blick, 2010

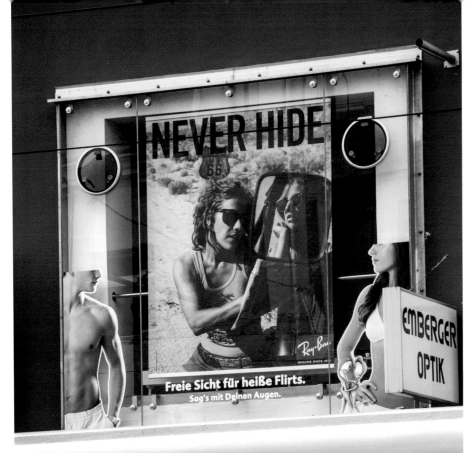

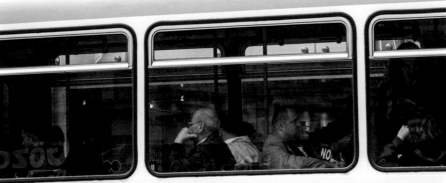

11., Simmeringer Hauptstraße, 2010

10., Laxenburger Straße, 2011

02., Olympiaplatz, 2010

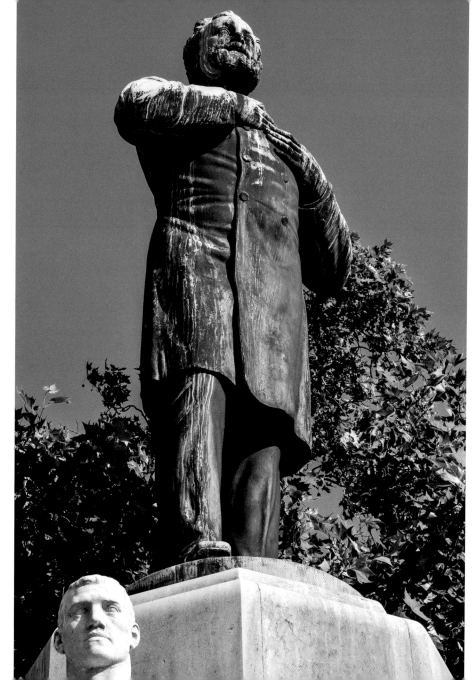

01., Dr.-Karl-Lueger-Platz, 2010

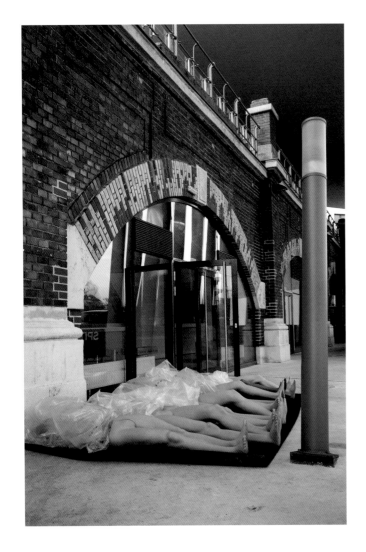

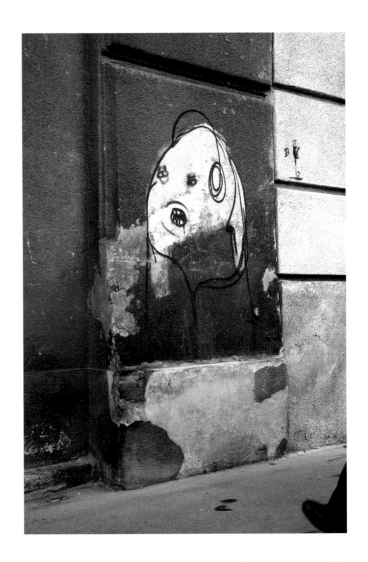

09., am Donaukanal, 2011

02., Tandelmarktgasse, 2011

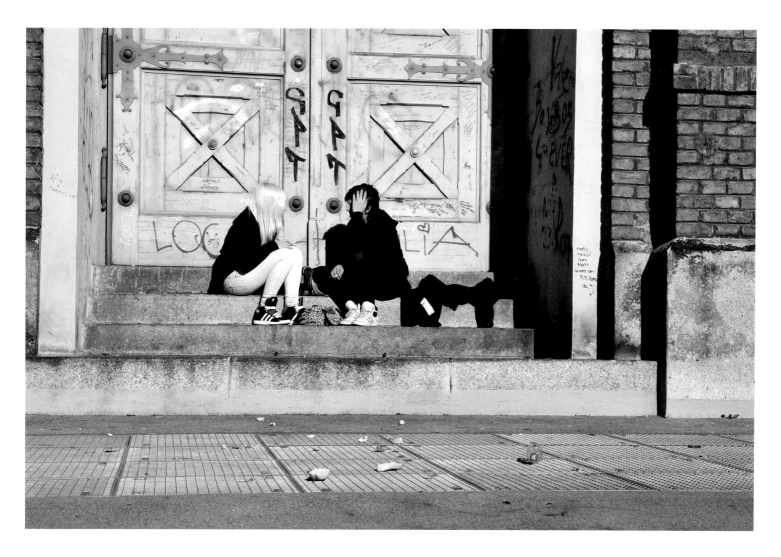

11., Döblerhofstraße, 2010

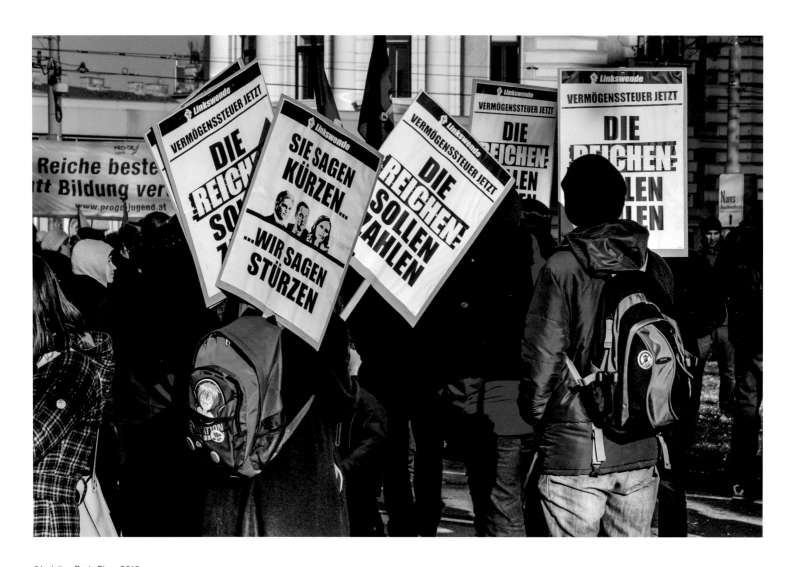

01., Julius-Raab-Platz, 2010

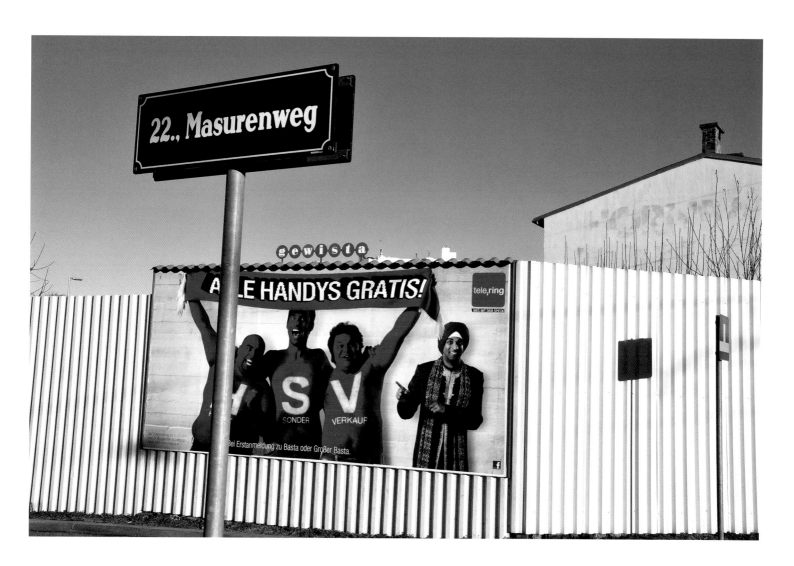

22., Erzherzog-Karl-Straße | Masurenweg, 2011

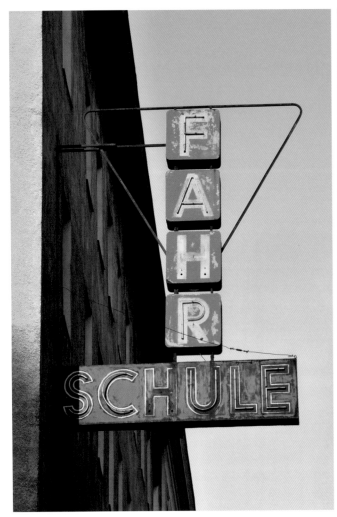

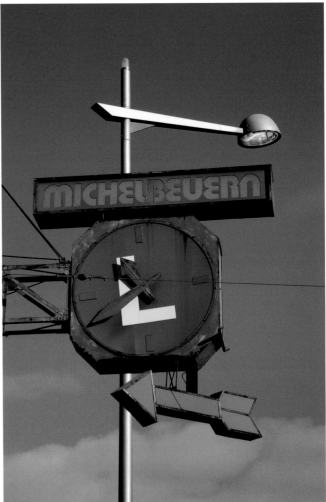

02., Lassallestraße, 2011

09., Währinger Gürtel, 2012

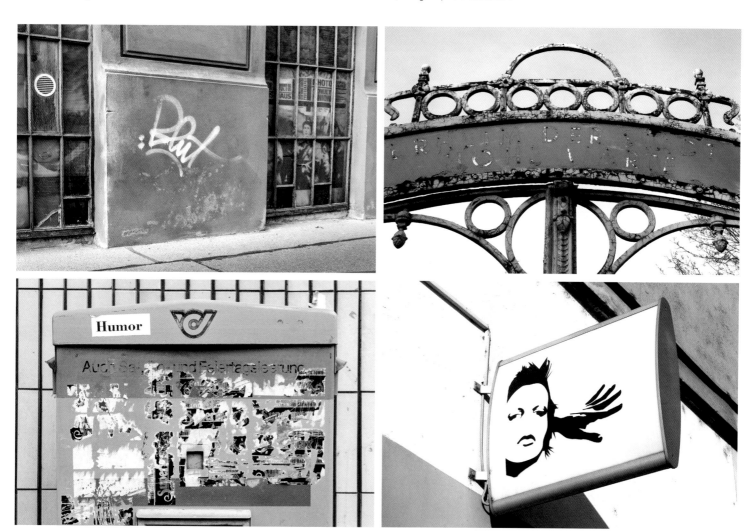

16., Brunnengasse, 2009

20., Hellwagstraße, 2011

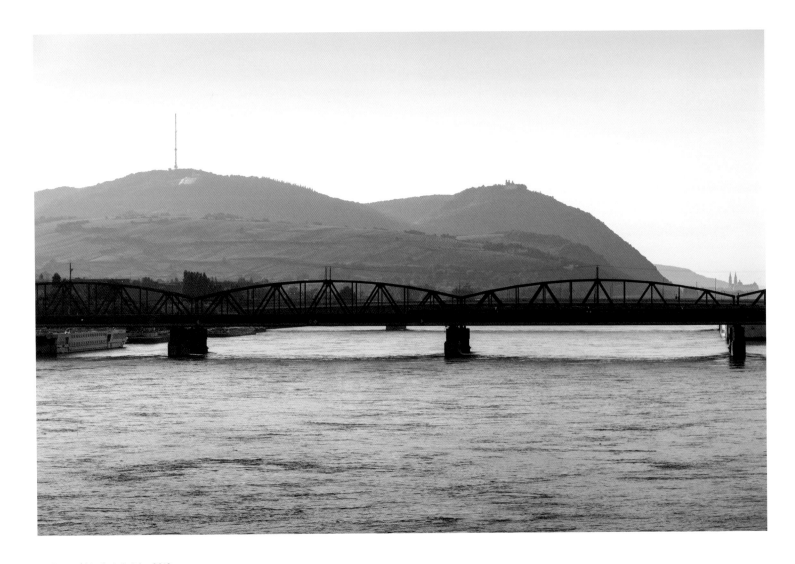

21., Donau | Nordbahnbrücke, 2013

22., in der Lobau, 2012

CRISS-CROSSING THE CITY
ANOTHER WAY TO THE IMAGE
Petra Noll

It was a 'home game' with a lot to live up to. Setting out to capture, for yourself and others, such a (fore)seen and much-illustrated city as Vienna in photos, automatically exposes you to comparison with a multitude of predecessors and contemporaries. One can draw reassurance from the knowledge that photographs are always just 'miniatures of reality',[1] and, as in this case, many are needed to grasp the multiple layers comprising urban reality. Paul Albert Leitner called one of his photo books *Vienna: Moments of a City* (2006), juxtaposing the innate incompleteness of images with the self-assurance of the artist making the selection. As Michael Ponstingl commented in his book about Vienna photo books, 'the withdrawal to what may be a phantasmic self, emerges as a strength by comparison with the totalitarian presumption that one can map and represent the city in its entirety, as tourist books lead us to believe they can.'[2]

Reinhard Mandl, who in his own words 'extracts from Vienna's many faces small excerpts out of the flow of time',[3] also confidently trusts in the special nature of his subjective gaze. A different self-image was held by Harry Weber (1921–2007), who regarded himself as a reporter and said that he 'photographed ... what anyone can see on the street, if they opened their eyes ... I was just holding a camera.'[4]

Mandl's project *VIENNA.Views*, which spanned a period of seven years, is now reaching its conclusion in an exhibition and catalogue. By walking, Mandl was not only trying to get to grips with a whole city – in the sense of not confining himself to one geographical or thematic side of it – but at the same time making a statement about public urban space in general, about that vibrant, ever-changing organism 'the city', its pulsating rhythm and its demarcation from rural regions, which was one of photography's major subjects right from the start.

Before setting out. Mandl explored the city, his chosen home, through a specified structure. He reached his destination, his image, via a self-imposed detour and thus avoided placing a focus on touristy Vienna or the city's evolved structure. The project started off with a city map, through which he drew lines with his pen: He linked the first name under a letter in the street index with the first name under the next letter, and so on. This categorical criss-crossing the map from A to Z to define the route recalls the work *line* by VALIE EXPORT of 1971–72.[5] Mandl's aim, however, was to avoid the well-trodden paths and to discover new routes and images, and he rejected a rigorous conceptual approach along the lines of 'a photo every hundred metres'. VALIE EXPORT, on the

other hand, who was firmly entrenched in the Conceptual art of the 1970s, subscribed to far stricter rules. 'Export's decision – based on geometric criteria – to strike a tangent straight through the Vienna city map, from north-west to south-east, skirting the centre (St. Stephen's Cathedral) by a hair's breadth, signifies … a radical gesture, as this corridor through the city is in crass contrast to the concentric cityscape.'[6] She followed this line 'with her camera, subscribing to certain parameters'[7] and, from an unusual belly-level, took photos at established intervals that are characterized by the unspectacular, fragmentary and indistinct. Patterns of perception and spatial arrangements were thus deconstructed, a signature style deliberately avoided and photography was questioned as a medium of documentation.

En route. By contrast, Mandl, once on his way, followed his route without further reflection or using it as a means to process certain concepts. But he is not one of those introspective *flâneurs*, meandering and aimlessly drifting. Neither is he one of those frenetic photographers, shooting endless reams of photos in the hope that something will emerge from it all. This method had already been roundly condemned by Ansel Adams: 'The "machine gun" approach to photography – by which many negatives are made with the hope that one will be good – is fatal to serious results.'[8] Despite his aim to amass many views of the city, Mandl counters this mass production by a paring down that is pre-planned and imposed en route.

Harry Weber saw this completely differently, for all the similarities between him and Mandl in terms of choice of subject and approach. For his *Vienna Project*, Weber set out as a self-proclaimed 'crazy photographer', a 'shooter' who generally took his photos spontaneously and in rapid succession.[9] Mandl sees himself as a 'photograph-taker'. This is characterized by the avid anticipation that drives him, coupled with a heightened receptiveness, taking an exact look at things, and the enjoyment in what he does, his eyes open to surprises, that decisive moment, that original find. Challenging fortune, it is all about being in the right place at the right time so as to snap that special scene. Henri Cartier-Bresson termed this the 'moment décisif': 'I prowled the streets all day, feeling very strung-up and ready to pounce, determined to "trap" life … . Above all, I craved to seize the whole essence, in the confines of one single photograph, of some situation that was in the process of unrolling itself before my eyes.'[10] So Cartier-Bresson, just like Mandl, was not in the least bit interested in produced or choreographed photography: 'For me the camera is a sketchbook, an instrument of intuition and spontaneity, the master of the instant … To take photographs is to hold one's breath when all faculties converge in the face of fleeing reality. It is at that moment that mastering an image becomes a great physical and intellectual joy.'[11]

Mandl's urban photography is thus a combination of planning, an envisaged subject made manifest – true to the adage 'what the mind doesn't know, the eye doesn't see' – and a hefty dollop of good luck, for 'most photographers have always had – with good reason – an almost superstitious confidence in the lucky accident.'[12]

Mandl is interested in creating a visual documentation of the occurrences in urban life, the special qualities of the everyday, and the people going about their daily business. Yet his approach is very different from Leo Kandl, who, in discussion with his subjects, choreographed his *Free Portraits* in different cities and thus involved himself in the social system, or Didi Sattmann, who regards contact and interaction with his subjects as pivotal to his photos, as, for example, his project *The Margins of Vienna* demonstrates. Mandl, by contrast, retreats as the photographer. His people are almost always further away, viewed from the back, from the side, or concealed; lost in thought, or preoccupied with themselves. This arises from an understanding of photography that draws on the authentic,

uncontrived effect of people viewed from a distance, both spatially and socially, from the feeling of being unobserved and the resulting unselfconscious naturalness of subjects, as was common practice in early street photography. Susan Sontag, for example, believed that: 'The whole point of photographing people is that you are not intervening in their lives, only visiting them.'[13] Thuspasser, Mandl is more concerned with people's roles as representatives of various groups and life situations than with characterizing individuals. Prominent personalities (apart from on posters), the much-photographed Viennese characters, or Vienna's celebrated sights are not the protagonists of Mandl's pictures. Appealing to a shared sense of humour with his viewers, Mandl often takes photos that draw on the comedy of the situation. A frequent subject is the juxtaposition of passers-by and advertising posters, which seem, in some way, to illustrate or interpret their actions. These images can have a serious undertone without pursuing a specific political or sociocritical agenda, as for example in Lisl Ponger's projects *Foreign Vienna* (1993) and *Phantom Foreign Vienna* (2004). As already discussed in connection with VALIE EXPORT, Mandl does not aim to realize a stringent artistic concept. Ponstingl, in his quest for an artistic trait characterizing urban photography in photo books (usually

by one photographer), first arrives at a very open definition. He describes it as various ways of departing 'from the hegemonial city narratives' or 'familiar imaginations of the metropolis.'[14] 'In the field of art, the favoured personal, small, unheeded, inferior, forgotten, ostracized, or repressed things come into view; at the same time, however, with various intensities in their mechanisms of representation, so in their media "constructedness".'[15] Some of these points apply to Mandl but he cannot really be pigeonholed. He concentrates on many subjects – ranging from architecture, cityscapes, landscapes, people, structures, typography and even still life – and also adopts a rich variety of styles. There are descriptive, documentary works as well as more abstract images composed of reflections, blurred and cropped scenes. Despite the fact that in many cases one cannot find out where the photo was taken, his works do not consciously reject topography. One example of this rejection can be found in Verena von Gagern's contribution to the book *Salzburg: An Artist's View* (1991), which places such a focus on artistic concerns – experimenting with light and shadow, reflecting the medium of photography – that the city fades almost completely into the background. Hanns Otte, on the other hand, deliberately photographs the non-specific peripheries of cities, including Vienna, as a

critical reflection on the uniformity of places resulting from globalization.

On return. The mental paring down of images during the project was optimized by Mandl for the exhibition and catalogue. Captions for the images, including the district, street and date, as well as his own catalogue text to provide a context for his works, are all statements that counter a denial of topography and content, and reflect an intention to be communicative and understandable.

The structure of the line he chose was one possibility, but Mandl is essentially open to various ordering principles. He has already arranged his images into groups by subject matter and plans other deliberately random routes through Vienna for the future. One of his concerns is to pass something on to the next generation – not through a scientific system that aspires to completeness, as in the work of Elfriede Mejchar, but rather by leaving behind photographic memories of atmospheres and a certain prevalent 'feel of life' at that time.

1 Susan Sontag, *On Photography* (New York: Penguin, 1977), 4.

2 Michael Ponstingl, *Wien im Bild: Fotobildbände des 20. Jahrhunderts. Beiträge zur Geschichte der Fotografie in Österreich*, vol. 5, ed. Monika Faber for the Albertina photographic collection (Vienna: Brandstätter, 2008), 140.

3 http://reinhardmandl.blogspot.co.at, accessed 12 May 2014.

4 From an interview in: *Die Anderen: Fotografien von Harry Weber*, exh. cat. Historisches Museum der Stadt Wien (Vienna, 1994), quoted in Ponstingl, *Wien im Bild*, 157–58.

5 VALIE EXPORT and Hermann Hendrich (ed.), *Stadt: Visuelle Strukturen* (Vienna-Munich: Jugend & Volk, 1973).

6 Maren Lübbke, 'Wien ist anders: Eine Stadtführung mit Valie Export', *Camera Austria International* 57/58 (1997), 32–36, here 33.

7 EXPORT and Hendrich, *Stadt: Visuelle Strukturen*, foreword.

8 Quoted in Sontag, *On Photography*, 117.

9 Comment from Harry Weber on 5 July 2006 in Timm Starl, 'Webers Wien', in Berthold Ecker and Timm Starl (eds.): *Harry Weber: Das Wien-Projekt*, exh. cat. Museum auf Abruf, (Salzburg: Fotohof *edition* 2007), 13.

10 Quoted in Sontag, *On Photography*, 185.

11 Henri Cartier-Bresson, *The Mind's Eye: Writings on Photography and Photographers* (New York: Aperture, 1995), 15–16.

12 Sontag, *On Photography*, 117.

13 Ibid., 41–42.

14 Ponstingl, *Wien im Bild*, 132.

15 Ibid.

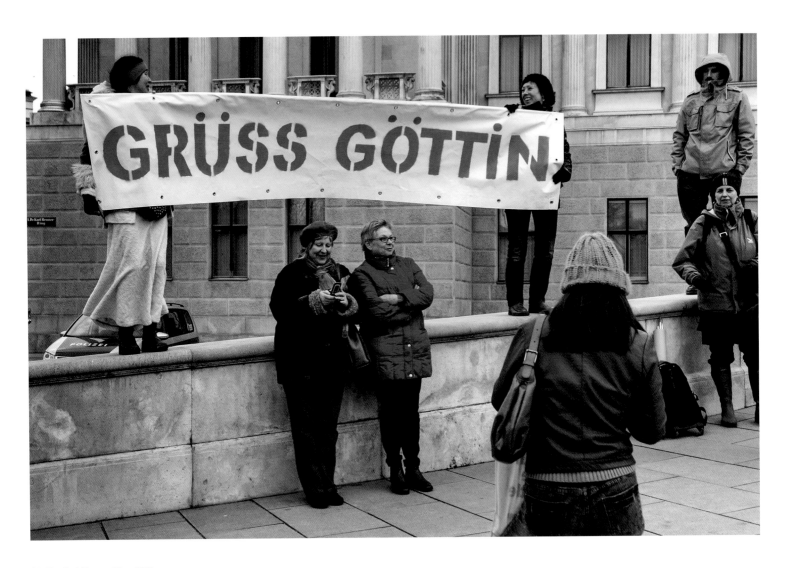

01., Dr.-Karl-Renner-Ring, 2011

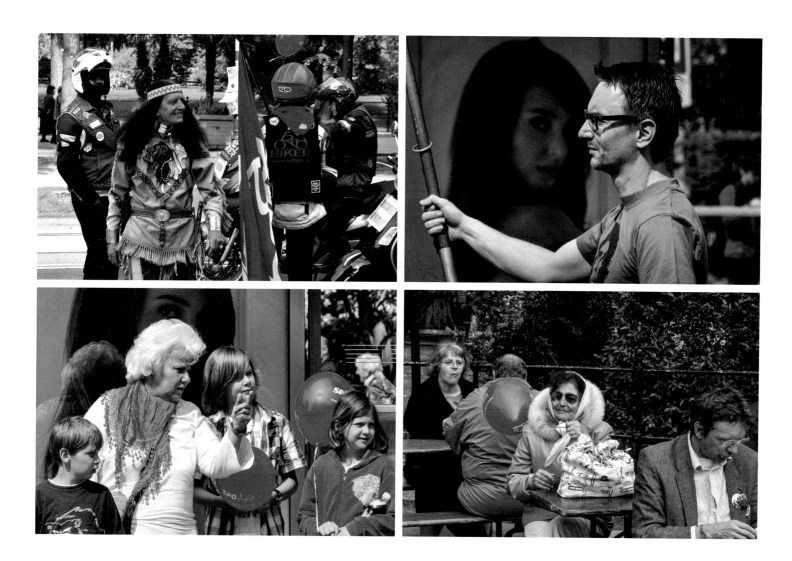

01., Universitätsring, 2011

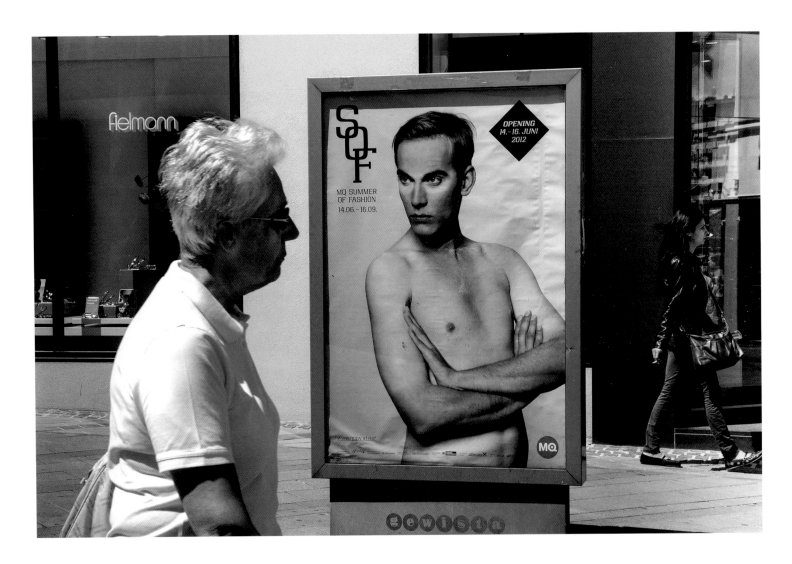

12., Meidlinger Hauptstraße, 2012

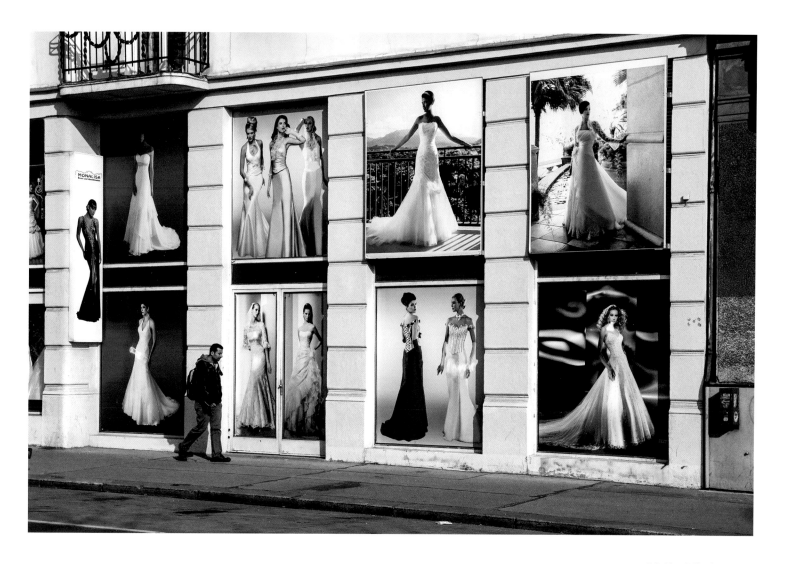

06., Mariahilfer Gürtel, 2012

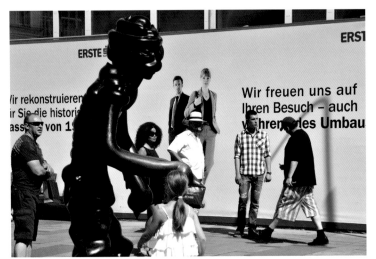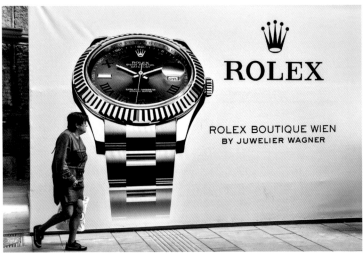

01., Graben, 2011

16., Maroltingergasse, 2013

16., Johann-Nepomuk-Berger-Platz, 2010

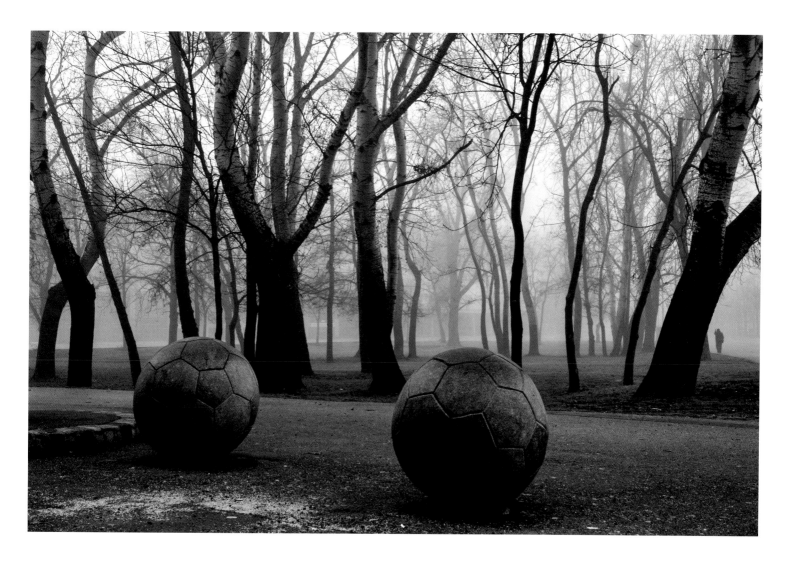

02., Olympiaplatz, 2011

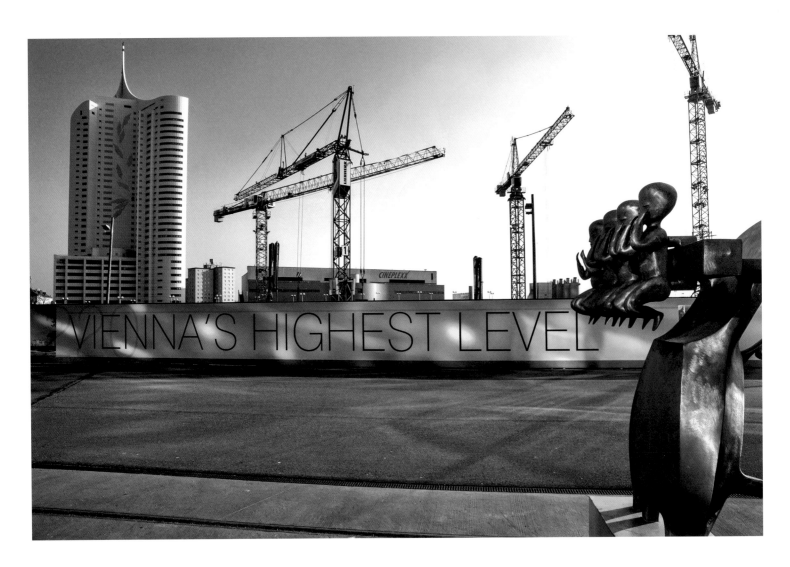

22., Isidro-Fabela-Promenade, 2011

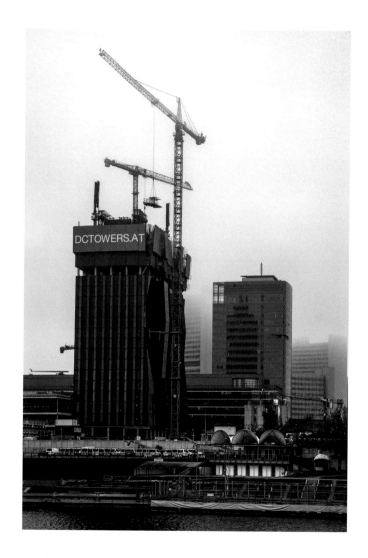

22., „Copa Cagrana" | Donau-City, 2011

22., Carl-Auböck-Promenade | DC1 Tower, 2014

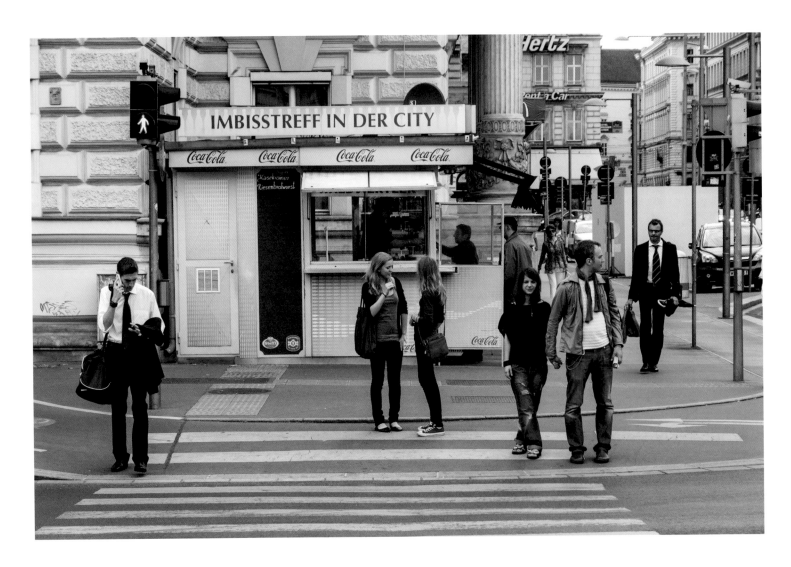

01., Lothringerstraße, 2010

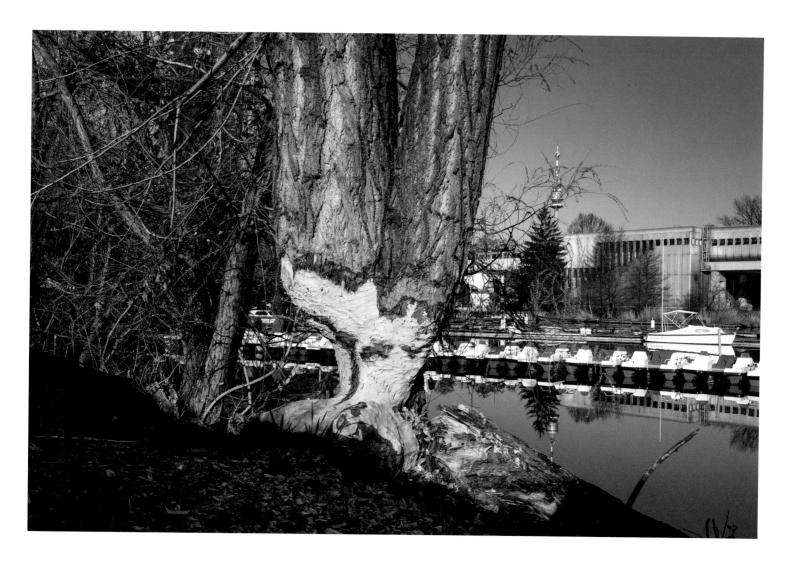

22., Wagramer Straße, 2010

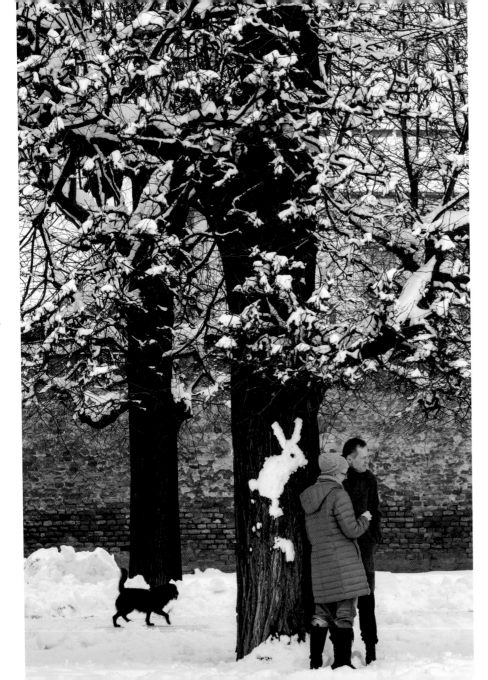

02., im Augarten, 2013

18., Währinger Gürtel, 2012

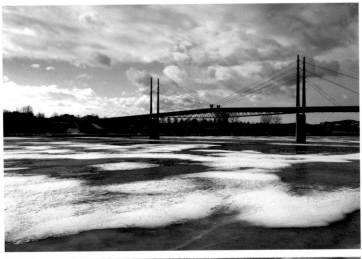

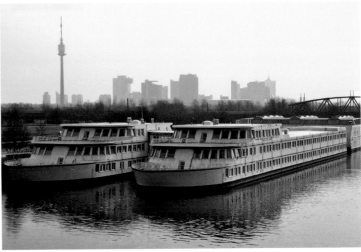

02., Nordbahnlände | Donau, 2012

22., Neue Donau, 2012

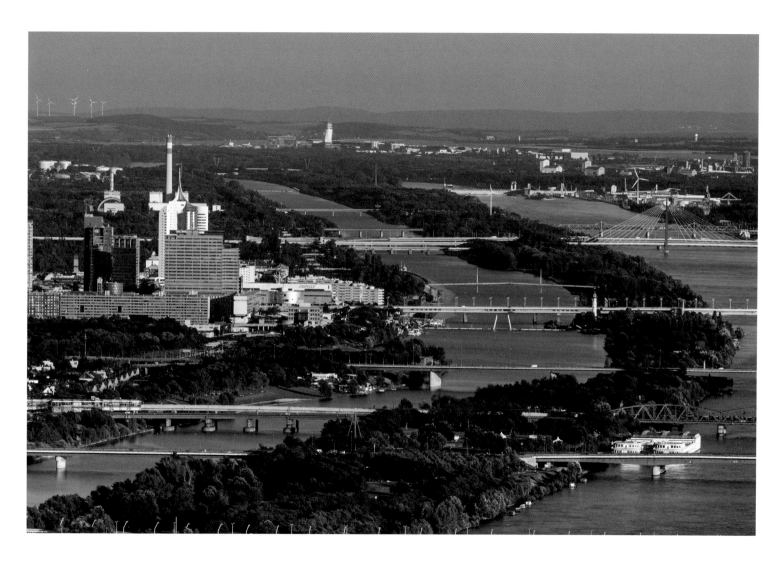

19., Donau-Blick vom Kahlenberg, 2011

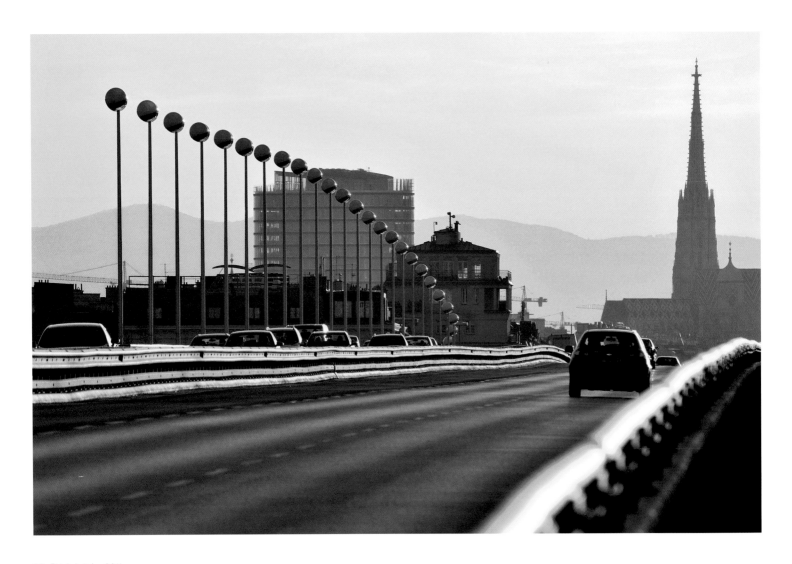

22., Reichsbrücke, 2011

22., im Donaupark, 2012

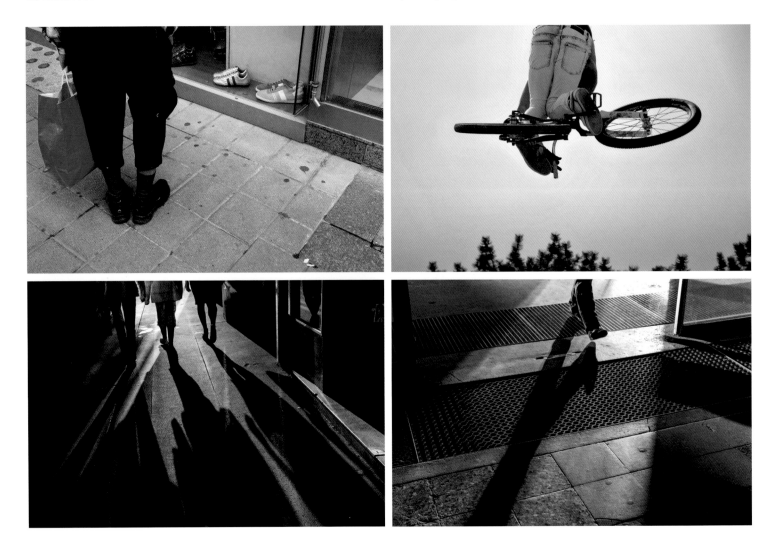

01., Wollzeile, 2010

10., am ehem. Südbahnhof, 2009

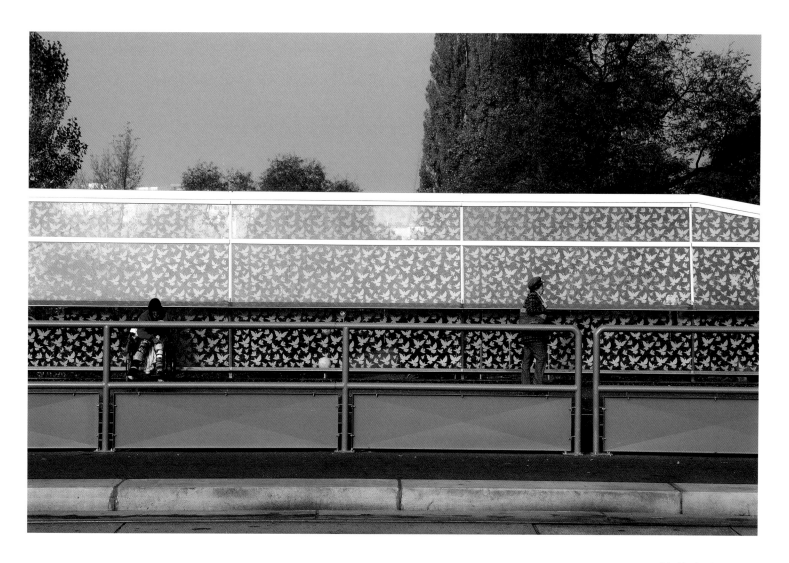

20., Friedensbrücke, 2011

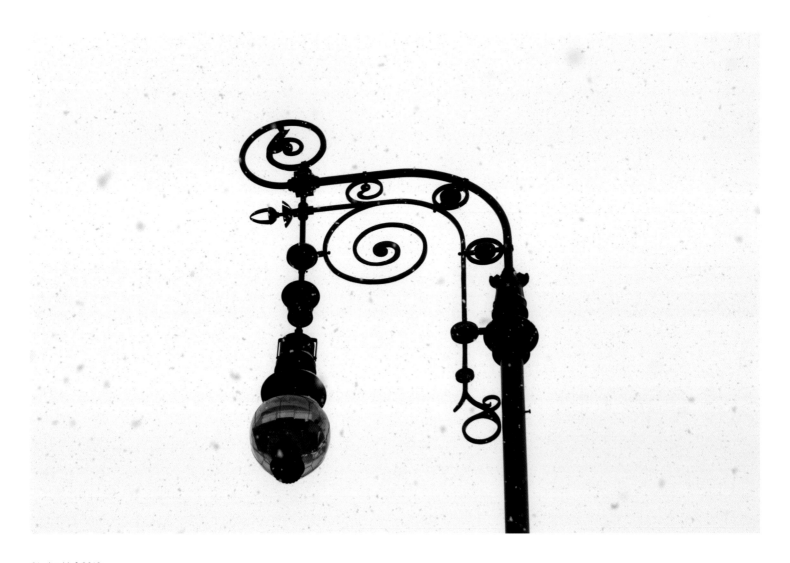

01., Am Hof, 2010

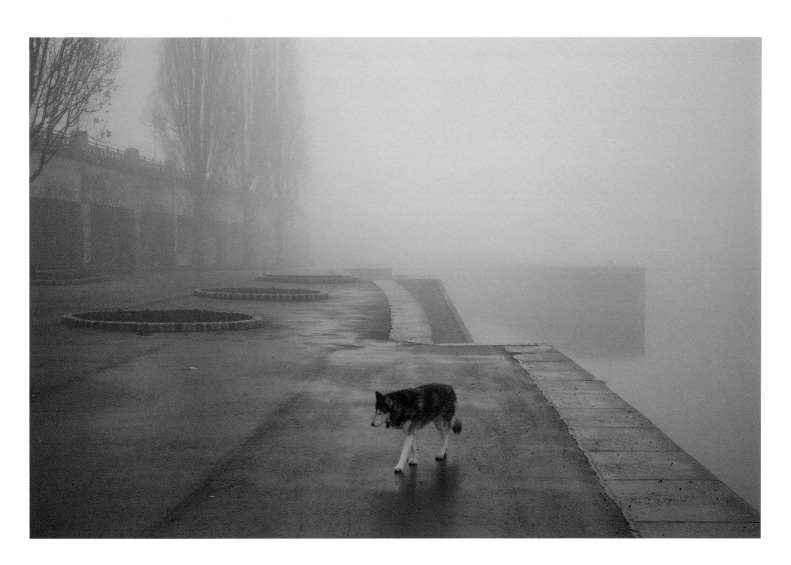

01., am Donaukanal, 2007

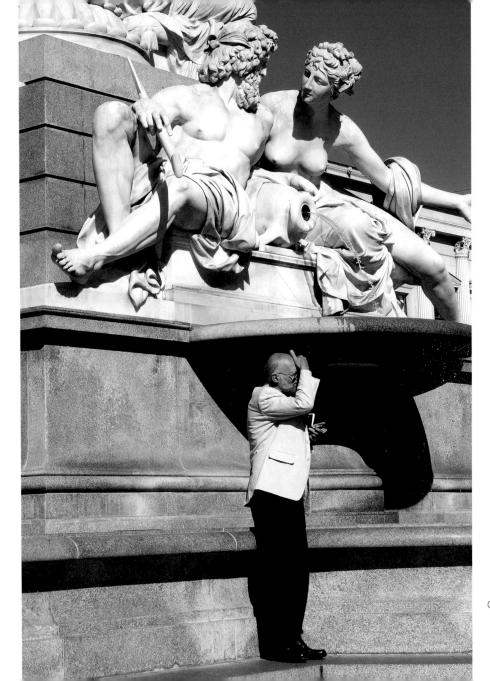

01., Dr.-Karl-Renner-Ring, 2012

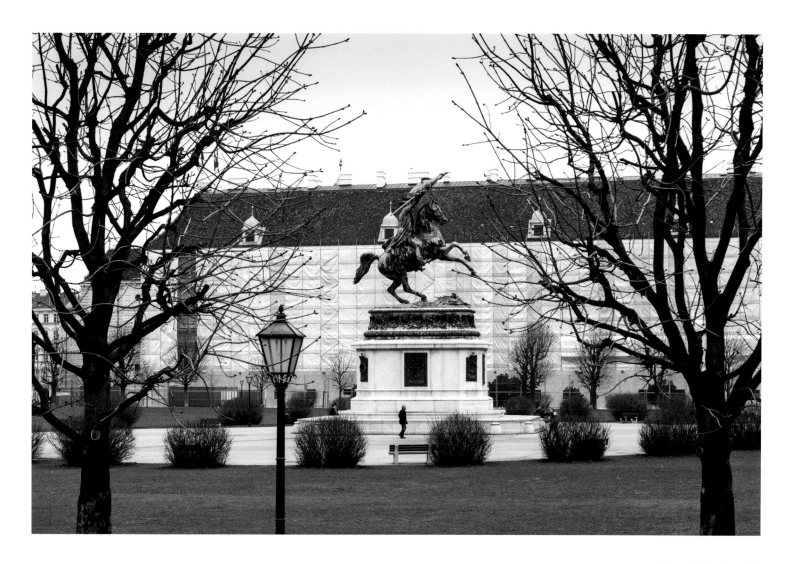

01., am Heldenplatz, 2013

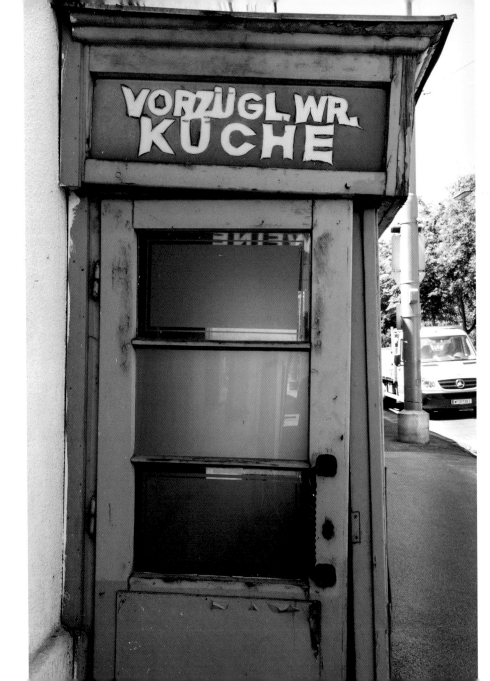

17., Dornbacher Straße, 2013

12., Niederhofstraße, 2012

22., U2-Ausblick, Höhe Stadlau, 2014

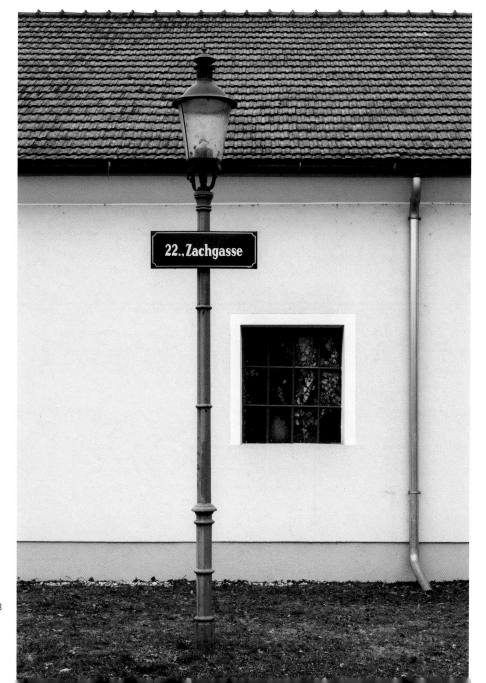

22., Zachgasse, 2013

Die Fotoausstellung „WIEN.blicke" ist ein Plädoyer für ein bewussteres Betrachten des städtischen Umfeldes, in dem wir uns bewegen. Ich möchte Einheimischen und Wien-BesucherInnen Mut machen, die Stadt für sich zu entdecken. Ich will mit meinen Bildern Anregungen liefern, die Stadt aus erster Hand zu betrachten. Meine Botschaft lautet: Behalten Sie Ihre Stadt bewusst im Auge, werden Sie Augenzeuge und somit auch Zeitzeuge. Überlassen Sie das Nachdenken und Nachschauen nicht immer nur den anderen, den professionellen Nachdenkern und Nachschauern. Nehmen Sie die unspektakulären Veränderungen, die in jedem Stadtviertel Tag für Tag vor sich gehen, bewusst wahr und machen Sie sich Gedanken darüber.

Wenn wir uns in Stadtteile begeben, die uns fremd sind, sehen wir die Stadt wie mit den Augen eines Fremden und sind dennoch mit ihren grundsätzlichen Gegebenheiten so weit vertraut, dass wir nicht dauernd Gefahr laufen, nur Klischeebilder wahrzunehmen. Das wäre auch eine gute Übung für ein selbstbestimmteres Kennenlernen fremder Städte. Viele reisen heute bis ans Ende der Welt und kommen dann mit Bildern nach Hause, die jeder schon irgendwo gesehen hat. Obwohl ich einige neue Wien-Ansichten gefunden habe, fordere ich niemanden dazu auf, dieselben Wege zu beschreiten wie ich, denn es geht vor allem darum, immer wieder Neues auszuprobieren – so lange, bis jeder seinen eigenen Weg gefunden hat.

NACHWORT | EPILOGUE

The photo exhibition *VIENNA.Views* makes a plea for a more conscious awareness of the urban environment we move in. My aim is to encourage locals and visitors to Vienna to explore the city for themselves. With my pictures I would like to inspire people to experience the city at first hand. My message is: Keep a keen eye on your city, become an eyewitness and in this way a witness of your times. Do not leave the thinking and watching just to the others, to the professional thinkers and watchers. Be conscious of the unspectacular changes that happen day to day in every part of the city and think about these.
When we go to districts unknown to us, we see the city as if through the eyes of a stranger, and yet are sufficiently familiar with the basic

conditions to avoid running the constant risk of perceiving mere clichés. This would also be a good exercise in taking control of our experience of getting to know a foreign city. Nowadays, many people travel to the ends of the earth only to return with pictures everybody has seen somewhere before. Although I have found a number of new Vienna views, I do not expect anybody to follow in my footsteps, as the important thing is to always try something new, until each of us has found our own way.
For my next Vienna project I will again look for my subjects along a defined route. But I do not intend to move on to the second entry under each letter of the alphabet in the street index. Instead my aim is

Beim nächsten Wien-Projekt werde ich meine Fotomotive wieder entlang einer konkreten Route suchen, aber nicht, indem ich im Straßenindex jeweils den zweiten Eintrag unter jedem Buchstaben auswähle, sondern indem ich Straßen mit besonders interessanten Namen zu einem neuen Weg durch Wien verbinde: Beim Buchstaben A wäre mein Etappenziel die Augentrostgasse, aber auch die Anfanggasse passt gut in dieses Konzept. Schön klingende Straßenname wie „Nachtnebelweg" oder „Utopiaweg" sind natürlich keine Garanten für einzigartige Fotomotive, aber vielleicht ergeben sich diese Motive ja wieder unterwegs. Und wer weiß: Vielleicht werde gar nicht ich diese Wege gehen, sondern der Herr Morgenbesser oder die Frau Taglieber ...

to create a new route through Vienna by linking streets with particularly interesting sounding names. For the letter A my goal would be Augentrostgasse ('Eyebright Lane'), but Anfanggasse ('Beginning Lane') would fit equally well. Beautiful sounding street names, such as 'Nachtnebelweg' ('Night Mists Way') or 'Utopiaweg', are of course no guarantee for unique photo opportunities, but perhaps these will emerge while I am out and about. And who knows – maybe it will not be me following these paths, but Herr Morgenbesser or Frau Taglieber ...

BIOGRAFIE | BIOGRAPHY

1960	geboren in Amstetten/Niederösterreich	
1980	HAK-Matura in Amstetten, Übersiedlung nach Wien	
1982–1988	Ethnologie-Studium an der Universität Wien	
1983	Fotodokumentation und Tonbildschau „Newe Sogobia" (mit Johanna Riegler) über die Western Shoshone im US-Bundesstaat Nevada	
1986	Fotodokumentation und Tonbildschau „Schattenseiten der Sonnenscheinindustrie"	
1987	Fotodokumentation und Tonbildschau „Winnetous Erbe"	
1988	Fotowanderausstellung „Winnetous Erbe" in Länderbank-Filialen	
1989	Ankauf einer Dia-Serie (Powwow-TänzerInnen) durch das Royal Scottish Museum of Edinburgh	
1990	Bildband „Zieh einen Kreis aus Gedanken" (Hg.: Käthe Recheis), Herder Verlag Fotodokumentation des „Wounded Knee Memorial Ride" in Süd-Dakota	
bis 1998	zahlreiche Nordamerika-Fotodokumentationen (u. a. Route 66, teilweise mit Wolfgang Lojer) sowie mehrere Europa-Reisedokumentationen (u. a. Spanien, Cornwall, Schottland, Irland, teilweise mit Wolfgang Lojer)	
1998	Fotodokumentation und Bildband „Waldviertel – Stille Dörfer, raues Land" (mit Wolfgang Lojer), Pichler Verlag	
1999	Fotodokumentation und Multimediashow „1300 Jahre Seekirchen"	
2000	SW-Fotodokumentation „Wien im Jahr 2000" im Auftrag des Wien Museums	
2001	Ausstellungsbeteiligung bei „Bilder von Wienern" im Museum auf Abruf SW-Fotoausstellung „Wien-Fotografien aus dem Jahr 2000" im Wien Museum	
2004	Fotodokumentation und Tonbildschau „Rund um die Irische See"	
2006	Bildband und Tonbildschau „Jakobsweg Österreich", Tyrolia Verlag	
2007–2014	Fotodokumentation (Arbeitstitel „Walking Vienna") im Auftrag der Kulturabteilung der Stadt Wien – MUSA	
2008	HDAV-Produktion für die Ausstellung „Indianer – Ureinwohner Nordamerikas" auf der Schallaburg (Kurator: Christian F. Feest)	
2008	Fotodokumentation und HDAV-Produktion „Auf den Spuren von Sitting Bull" für die Ausstellung „Sitting Bull und seine Welt" in Bremen/Deutschland, Tampere/Finnland und Wien (Kurator: Christian F. Feest)	
2009–2011	Stadtbild-Dokumentation in ausgewählten niederösterreichischen Städten im Auftrag des Landes Niederösterreich	
2010	Bildband „Waldviertel – Bilder einer Region", Krenn Verlag Bildband „Wien – Bilder einer Stadt", Krenn Verlag	
2011	Bildband „Römerland Carnuntum – Bilder einer Region", Krenn Verlag Bildband „Wien: Gesichter einer Stadt – Street Photography in Vienna	2000–2010", Krenn Verlag Fotodokumentation und HDAV-Produktion „Amstetten, (m)eine Heimatstadt" im Auftrag der Kulturabteilung der Stadt Amstetten
2013	Bildband „Weinviertel – Land und Leute" (Text: Thomas Hofmann), Krenn-Verlag	
2014	Katalog und Ausstellung „WIEN.blicke" im MUSA	

1960	Born in Amstetten / Lower Austria
1980	School leaving exams (HAK Matura) in Amstetten, move to Vienna
1982–1988	Studied Ethnology at the University of Vienna
1983	Photo documentation and audio slideshow Newe Sogobia (with Johanna Riegler) about the Western Shoshone in the US state of Nevada
1986	Photo documentation and audio slideshow Schattenseiten der Sonnenscheinindustrie
1987	Photo documentation and audio slideshow Winnetous Erbe
1988	Touring photo exhibition Winnetous Erbe at branches of the Länderbank
1989	Series of slides showing powwow dancers acquired by the Royal Scottish Museum of Edinburgh
1990	Photo book Zieh einen Kreis aus Gedanken (ed. Käthe Recheis), Herder Verlag Photo documentation of the Wounded Knee Memorial Ride in South Dakota
Until 1998	Numerous photo-documentation projects in North America (e.g. about Route 66, sometimes with Wolfgang Lojer) and several about travels in Europe (e.g. Spain, Cornwall, Scotland, Ireland, sometimes with Wolfgang Lojer)
1998	Photo documentation and book Waldviertel: Stille Dörfer, raues Land (with Wolfgang Lojer), Pichler Verlag
1999	Photo documentation and multimedia show 1300 Jahre Seekirchen
2000	Black-and-white photo documentation Wien im Jahr 2000 commissioned by Wien Museum
2001	Contribution to the exhibition Images of the Viennese at Museum auf Abruf Black-and-white photo exhibition Photographs of Vienna in the Year 2000 at Wien Museum
2004	Photo documentation and audio slideshow Rund um die Irische See
2006	Photo book and audio slideshow Jakobsweg Österreich, Tyrolia Verlag
2007–2014	Photo documentation (working title: Walking Vienna) commissioned by the Department for Cultural Affairs of the City of Vienna – MUSA
2008	HD AV production for the exhibition Indians: Indigenous Peoples of North America at Schallaburg Castle (curator: Christian F. Feest)
2008	Photo documentation and HD AV production Auf den Spuren von Sitting Bull for the exhibition Sitting Bull and his World in Bremen/Germany, Tampere/Finland and Vienna (curator: Christian F. Feest)
2009–2011	Photo documentation of a selection of Lower Austrian towns commissioned by the province of Lower Austria
2010	Photo book Waldviertel: Bilder einer Region, Krenn Verlag Photo book Vienna: Images of a City, Krenn Verlag
2011	Photo book Römerland Carnuntum: Bilder einer Region, Krenn Verlag Photo book Wien: Gesichter einer Stadt – Street Photography in Vienna, 2000–2010, Krenn Verlag Photo documentation and HD AV production Amstetten, (m)eine Heimatstadt commissioned by the town of Amstetten
2013	Photo book Weinviertel: Land und Leute (text: Thomas Hofmann), Krenn Verlag
2014	Catalogue and exhibition VIENNA.Views at MUSA

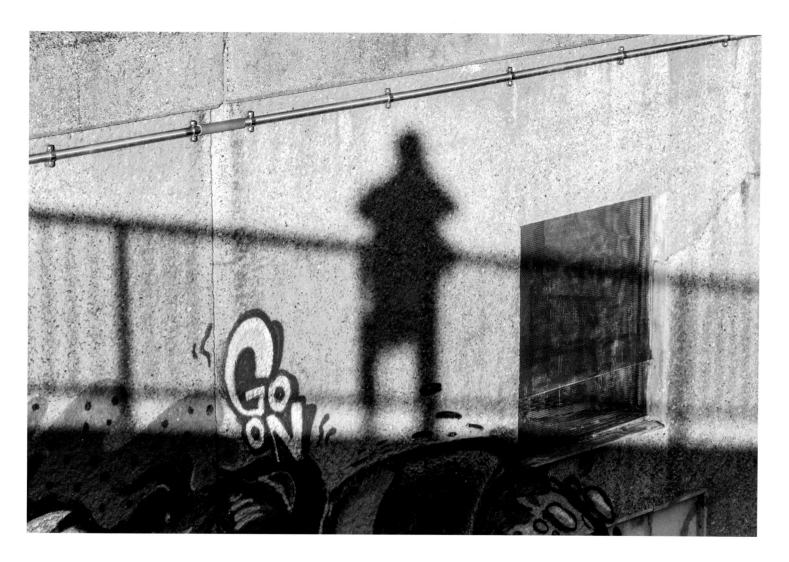

02., Salztorbrücke, 2010

IMPRESSUM

KATALOG | CATALOGUE

Herausgeber für die Kulturabteilung der Stadt Wien (MA 7) | Editors for the Department for Cultural Affairs of the City of Vienna (MA 7): **Berthold Ecker, Reinhard Mandl**
Texte | Texts: **Berthold Ecker, Reinhard Mandl, Petra Noll**
Lektorat Deutsch | Proofreading German: **Fanny Esterhazy**
Übersetzung | Translations: **Rebecca Law**
Grafik | Graphic design: **Barbara Wais, Drahtzieher Design & Kommunikation**

Printed in Austria
Druck | Printed by: **AV+Astoria Druckzentrum**
Gedruckt auf säurefreiem, chlorfrei gebleichtem Papier – TCF
Printed on acid-free and chlorine-free bleached paper
Bibliografische Information der Deutschen Nationalbibliothek
Die Deutsche Nationalbibliothek verzeichnet diese Publikation in der Deutschen Nationalbibliografie; detaillierte bibliografische Daten sind im Internet über http://dnb.d-nb.de abrufbar.
ISBN: 978-3-99043-657-8 AMBRA I V

AUSSTELLUNG | EXHIBITION

MUSA Museum Startgalerie Artothek
24. Juni | June – 4. Oktober | October 2014
Felderstraße 6–8, 1010 Wien | Vienna
www.musa.at

Leiter der Kulturabteilung der Stadt Wien (MA 7) | Head of the Department for Cultural Affairs of the City of Vienna (MA 7): **Bernhard Denscher**
MUSA – Leiter | Director: **Berthold Ecker**
Kuratoren | Curators: **Berthold Ecker, Reinhard Mandl**
Ausstellungsaufbau | Installation: **Heimo Watzlik, Michael Wolschlager**
Mitarbeit I Assistance: **Alena Bilek, Sonja Gruber, Petra Hanzer, Theresa Hanzer, Michaela Nagl**
Öffentlichkeitsarbeit | PR: **Monika Demartin**